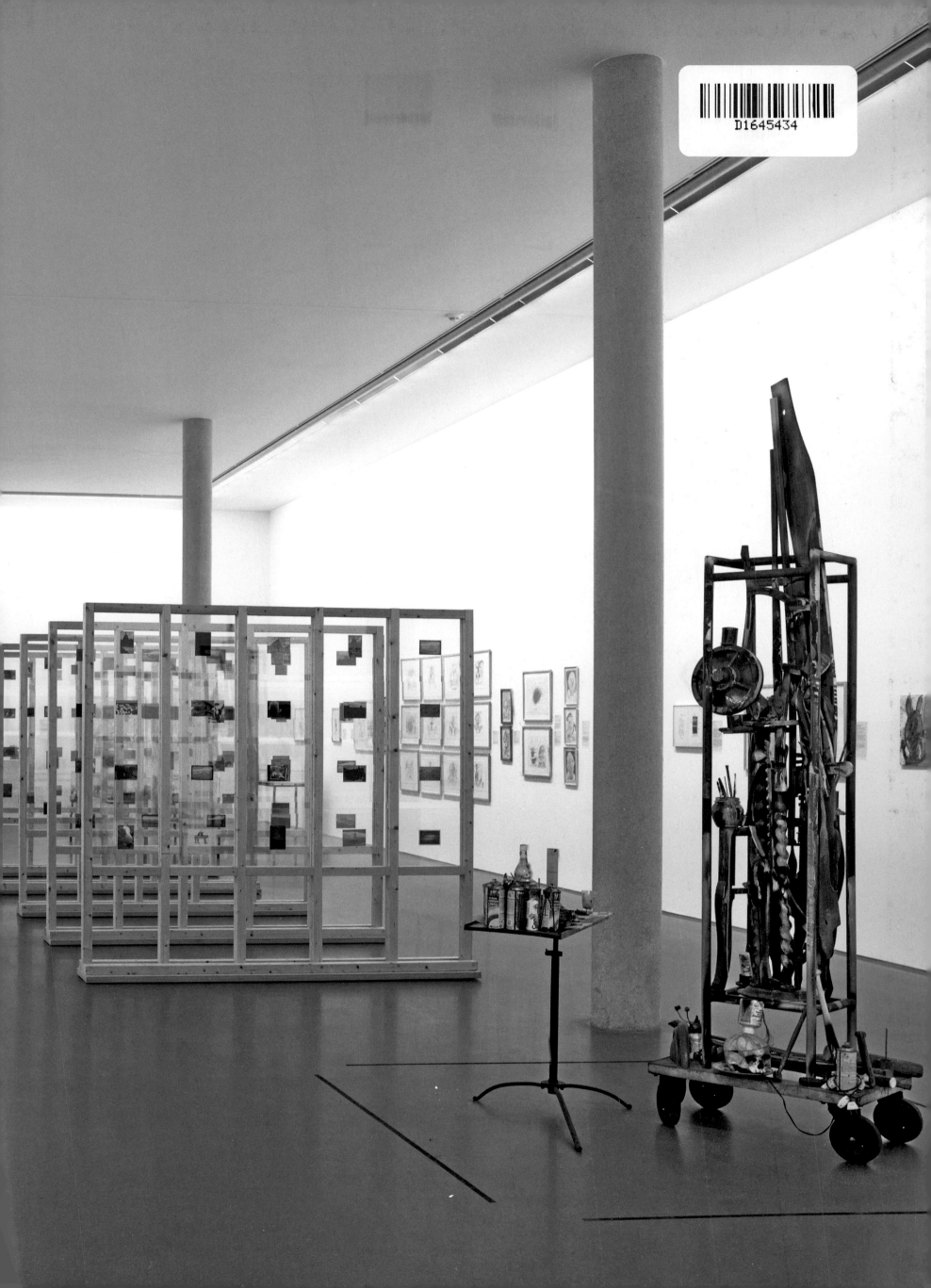

Dieter Roth Souvenirs

Gewidmet an/Dedicated to
Þorbergur Gíslason Roth
1985–2007

Dieter Roth Souvenirs

Dieter Roth Akademie Staatsgalerie Stut-gart Kunstmuseum Stuttgart

HATJE
CANTZ

Liebe Gastgeber hier in Stuttgart, liebe Kollegen von der Dieter Roth Akademie, liebe Gäste, fast hätte ich gesagt: Liebe Freunde! Gefürchtete Feinde!

Es hat sich mir aufgedrängt, bei diesem Anlass dieses Dieter-Roth-Zitat aus der Mottenkiste zu holen. (Mottenkiste: gemeint ist die Kiste, wo die Mottos drin sind.)
Die von Dieters Mut zur Polarisierung, vielleicht auch von seinem Übermut zeugende Anrede fällt mir vor dem Hintergrund einer Ausstellung ein, für die sich die DRA, die Dieter Roth Akademie, mitverantwortlich fühlt und für die ich hier ein paar Worte sagen soll. Nur habe ich diesen Hintergrund, die Ausstellung, noch gar nicht gesehen. Ich schreibe dies heute, am 7. November 2009, in Amsterdam auf, damit ich nicht, wenn's so weit ist, allzu sehr ins Stottern gerate. In Bezug auf die Ausstellung *Dieter Roth Souvenirs* hören Sie mich also über mein Vorgefühl sprechen.
Ob da in Stuttgart wohl etwas von der ursprünglichen Idee der Dieter Roth Akademie übrig geblieben sein wird, außer dem Titel natürlich *Dieter Roth Souvenirs*? Als es nach Gertrud Otterbecks Anregung vor einem guten Jahr mit der Souveniridee losging, hatte ich mir unter Souvenirs jedenfalls eher kleine Dinge vorgestellt, etwas, das sich von Reisen mitbringen lässt, Dinge mit einer persönlichen, in den meisten Fällen wohl erklärungsbedürftigen Bedeutung. Ich hatte an das Zusammentragen von Erinnerungsstücken gedacht, bei denen nicht notwendigerweise gleich von Kunstwerken die Rede sein müsste, ich hatte an Dinge gedacht, die Dieters Bild in einem noch unbekannten Licht hätten erscheinen lassen. Das hätten gern auch immaterielle Mitbringsel sein dürfen, zum Beispiel in der Form von Anekdoten oder Storys.
Falls diese Ausstellung, hier in der Staatsgalerie und dort im Kunstmuseum, nun doch wieder auf eher traditionelle Weise zeigen sollte, was für ein toller Künstler er war, verdanken wir das dann der Dieter Roth Akademie, die das eine bewirken wollte, aber das andere schaffte? Oder ist es nicht einfach so, dass Kunstmuseen sich überhaupt mit nichts anderem als mit Kunst füllen lassen?
Momentchen mal! Stelle ich mir etwa vor, dass ich nicht glücklich über diese Ausstellung sein werde? Das darf nicht sein. Ich stelle mir vor, dass ich Geschenke Dieter Roths sehen werde, große wie kleine. Diese Spielregel, sage ich mir fast heimlich, werden doch hoffentlich alle Leihgeber beherzigt haben? Geschenke müssen es doch sein, Souvenirs lassen sich doch nur als Geschenke verstehen?
Sehr lange dauert es nicht, bis mir klar wird, dass selbst im Falle, dass doch Geld bei dieser oder jener Sache eine Rolle gespielt haben sollte, Dieter für mich auf einer Stufe verkehrt, wo es ihm eigentlich gar nicht möglich war, etwas anderes als Geschenke zu machen. Selbst wenn diese oder jene Sache viel Geld oder Arbeit gekostet haben sollte, ist sie doch Geschenk, weil sie eigentlich unbezahlbar ist. Ich erwarte jedenfalls, dass ich bei der gleichzeitigen Anwesenheit seiner Geschenke in reicher Zahl und allen Dimensionen an einen Dieter Roth denken werde als den Gönner (diesmal mit G, nicht mit K), an den, der uns all diese Sensationen gönnt.
Mir ist hier in Amsterdam schon klar, und ich denke, für die gesamte Akademie sagen zu können: Wir sind alle glücklich, dass diese Ausstellung möglich wurde, und herzliche Gratulation und vielen Dank allen Mitarbeitenden der Staatsgalerie und des Kunstmuseums Stuttgart, die diese Ausstellung Dieters möglich gemacht haben!
Die Dieter Roth Akademie ist ein ziemlich bunter Haufen von Leuten aus verschiedenen Ländern, die Dieter Roth recht gut gekannt haben. Was uns untereinander verbindet, sind zum Teil

lange Freundschaften, zum Teil ist es aber auch nur, dass wir voneinander wissen, große Verehrung für Dieter Roth zu fühlen, sowohl für den Menschen, wie wir ihn kannten, als auch für den Künstler, was sich aber häufig so vermischt hat, dass der eine der andere war. Mehrere von uns haben mit ihm auf verschiedenen Ebenen zusammengearbeitet.
Eine erste Gruppe dieser Freunde Dieter Roths hat sich also im Jahr 2000 auf das Betreiben von Dieters Sohn Björn und mir hin getroffen. Seither sind wir jährlich zusammengekommen. Unterschiedlich viele Mitglieder sind in den vergangenen Jahren dem Aufruf zum Treffen gefolgt – und dies ist, abgesehen von einigen Publikationen, die einzige Manifestation der DRA.
Die Akademie wurde zuerst diskutiert als eine mögliche Lösung des Personalproblems der durch Dieters Tod verwaisten Büroskulptur. Dieter hatte sein Büro in seinen letzten großen Ausstellungen in der Wiener Secession und im MAC Marseille eingerichtet und in ihm während der Ausstellungen, als sei er zu Hause oder im Atelier, gearbeitet. Die Vorbereitungen zur Dieter-Roth-Retrospektive, die schließlich 2004 als Wanderausstellung in Basel begann, waren damals im Gespräch und damit auch, welche von Dieters Linien es sein würden, die weitergezogen werden könnten. Diese erste Ausrichtung, obwohl so direkt nie ausgeführt, zeigt aber schon, dass es uns darauf ankam, den nicht leicht einzuordnenden, zu kommerziellen Zwecken kaum brauchbaren Teil seiner Äußerungen nicht aus den Augen zu verlieren. Mir scheint heute, dass wir im Jahr 2000 eine Form in Bezug auf das überaus lebendige Werk Dieters finden wollten. Dessen Einlagerung in die Mottenkisten der anderen Art, die nun bevorstand, schien uns für wesentliche Aspekte seines Werks bedrohlich. Schließlich gab es ja ein ganzes Bündel von Maßnahmen seinerseits, die dem Wort »endgültig« nur einen Platz im Vokabular für Fiktionales ließen. Wir wussten aus vielen Gesprächen mit ihm, dass er seine Ausstellungen dreidimensionaler Gegenstände als eine Art »Road Show« sah, als einen wandernden Entertainment-Park. Es machte ihm Spaß, »Kulturschrottwaten für alle« zu sagen. Da, wo er mit seiner Kunst angekommen war, bedurfte sie des Personals.
Roth, als Dieters Nachname, und das englische Wort für Weg oder Straße, das seinem Namen so ähnlich klingt, klar, das lässt einen schmunzeln.
Es sieht mir heute so aus, als hätten wir damals gedacht, wir könnten uns vornehmen, zu nennen, zu bewahren, zu praktizieren, das Bewusstsein zu hüten von dem, was uns an Techniken und Einsichten bei Dieter Roth aufgefallen war. Seine Kunstwerke schienen nur eine Seite der Medaille zu sein, die nicht ohne ihre andere Seite sein konnte. Die andere Seite war uns Dieters Haltung in und zur Kunst. Als Beispiel: Er konnte leicht über seine Bilder als süßlich sprechen. Was da wie Selbstironie klang, war aber zumindest auch wahr. Von seinen *Tischmatten* sagte er, sie seien mit Tränen getränkt. Sprachliche Konditionen stellten sich ihm in den Weg auf seiner Suche nach einem »realistischen Stil«, wie er ihn nannte. Es gab für ihn nur den erzählten Traum. Seine Haltung in der Kunst war also die Beschreibung eines paradoxen Dilemmas. Mein zweites Beispiel liegt in der Verlängerung des ersten, enthält aber den Geniestreich des Triumphes über die Konditionierung. Hier ist die Story die, dass er dem Galeristen zeigt, wofür er die wiederholt dringend angeforderten 5000 Mark nötig hat, nämlich für die Musiker im dem Restaurant, in dem man sich endlich zur Geldübergabe getroffen hat. Diese andere Seite der Medaille fanden wir also ebenso wichtig wie die Bilder selbst und so erhellend, dass der Gedanke, die Kunstwelt schicke sich an, Dieter Roth unter Weglassung dieses Wissens zu kanonisieren, uns schlimm erschrecken ließ. Aus Erfahrung mit Dieter Roths Widerspenstigkeit gegenüber allem,

was meinte zu wissen, oder mit seiner ironischen Distanz zu postulierter Endgültigkeit käme das Weglassen von all diesem einer posthumen Entschärfung nahe, gegen die wir uns stemmen wollten.

Inwieweit uns da etwas gelungen sein mag, möchte ich nicht beurteilen. Doch bin ich froh, dass sich hier, zehn Jahre später, noch mal die Möglichkeit geboten hat, unsere frühen Gedanken aufzureihen.

Wer das Glück hatte, Dieter Roth zu kennen, konnte bei ihm Mut und Orientierungshilfe finden. Für den, der ihn liest, gibt es immerhin Zeilen, die ungefähr so lauten können: »ich nehme mich bei der Hand und führe mich dahin, gradewegs wo ich schon bin«. Dass er viele Jahre lang seine Lebensschwierigkeiten thematisierte, sich zum Beispiel in einem für die Öffentlichkeit bestimmten Brief als einen »Bediener von Lebensproblemen« hinstellte, kann der Dieter Roth Akademie eine holprige Reise in Aussicht stellen. Und wenn es denn mal nicht holprig sein sollte, vergesse man das Aquaplaning nicht!

Dringend scheint mir, dass diese Ausstellung nachträglich mit einem Buch dokumentiert wird. Man kann wohl sagen, dass Bücher Dieters liebstes Medium waren, welches er immer wieder bespielte, und grade hier in Stuttgart sind viele von ihnen entstanden. Ich würde es jedenfalls toll finden, wenn ein Buch die Souvenirs begleiten würde, in welchem die Souvenirempfänger ihre Geschichten erzählten.

Vielen Dank für Ihre Geduld und dann noch dieses: Nach dem letzten Punkt des gedruckten Programms für heute, dem Film *Dieter Roth Puzzle* von Hilmar Oddson, kann gern, wer möchte, mitkommen ins Restaurant der Kunsthalle. Die Kunsthalle ist das Gebäude gegenüber der Oper mit dem goldenen Hirschen auf dem Dach, wenn man die Staatsgalerie verlässt, schräg links gegenüber. Das Restaurant ist im Obergeschoss.

Jan Voss, Dieter Roth Akademie,
Rede zur Eröffnung der Ausstellung *Dieter Roth Souvenirs*, 14. November 2009

Dieter Roth und Stuttgart – das ist eine erstaunlich lange Geschichte, die wir mit unserer Ausstellung der Souvenirs nicht nur fortschreiben, sondern auch Jüngeren bekannt machen und Älteren wieder ins Gedächtnis rufen möchten. Dass dies möglich wurde, verdanken wir der Dieter Roth Akademie und ganz besonders Gertrud Otterbeck, der ehemaligen Chefrestauratorin der Staatsgalerie und langjährigen Roth-Vertrauten. Sie nämlich war an uns, die Staatsgalerie und das Kunstmuseum, mit dem Wunsch herangetreten, die diesjährige Tagung der Akademie bei uns zu veranstalten. Beide Häuser haben bei Dieter Roth einen Sammlungsschwerpunkt, Roth hatte in Stuttgart gelebt und gearbeitet – und so waren wir sofort begeistert. Die Ausstellung mit Souvenirs bei uns und im Kunstmuseum – das heißt mit Geschenken des Künstlers an seine Freunde – soll weiterhin erhellen, wie das legendäre »Netzwerk Dieter Roth« funktionierte. Souvenirs – große und kleine, ephemere und aufwendige –, die zeigen, mit welcher Großzügigkeit, mit welchem Witz und Charme dieser Künstler viele an seiner Kunst teilhaben ließ – und dies, weil er überzeugt war, dass nur solche Kunst etwas taugt, die buchstäblich mitten im Leben steht (oder hängt oder liegt) und nicht im Museum weggeschlossen wird. Wir haben, um die Funktionsweise dieses Netzwerks anschaulich zu machen, jeweils die Geschenke an einen Leihgeber als Einheit präsentiert, und statt eines Kommentars von uns Museumsleuten haben wir den jeweiligen Adressaten gebeten, seine Geschichte mit Dieter Roth aufzuschreiben.

Durch den großen Einsatz von Gertrud Otterbeck, von Björn Roth, dem Sohn des Künstlers, und das Engagement von Beat Keusch, dem Schweizer Grafikdesigner und engen Freund von Dieter Roth, erklärten sich an die drei Dutzend Leihgeber aus dem In- und Ausland spontan bereit, dieses unorthodoxe Projekt zu unterstützen. Ihnen allen gilt unser herzlichster Dank. Überaus inspirierend war die Zusammenarbeit mit den Kollegen vom Kunstmuseum – namentlich mit Ruth Diehl, die das Projekt mithilfe von Isabel Skokan kuratorisch umsetzte. Dank gilt auch den beiden Direktoren Ulrike Groos (Kunstmuseum) und Sean Rainbird (Staatsgalerie), die diesem Experiment und dieser ersten Kooperation gegenüber wunderbar aufgeschlossen waren. Vor allem aber danke ich Ingo Borges, der mit großem Engagement das so kurzfristige Projekt ganz wesentlich mitgestemmt hat. Die restauratorische Betreuung übernahmen ehrenamtlich wiederum Gertrud Otterbeck sowie Heide Skowranek und aus unserem Haus Luise Maul. Für die Installation ist außerdem Hermann Degel, Reinhard Mümmler und Dimitri Alamanis von der Staatsgalerie sowie Tobias Fleck und Jochen Irion vom Kunstmuseum zu danken. Der Dank geht in diesem Zusammenhang auch an Björn Roth. Peter Daners und Isabel Skokan organisierten das umfangreiche Begleitprogramm.

Dieter Roth und Stuttgart – die Geschichte begann 1963, als Roth im fernen Island wohnte und ein junger Stuttgarter Drucker namens Hansjörg Mayer, durch Max Bense aufmerksam gemacht, den Künstler dort besuchte. Beide gründeten einen Verlag, der bis Ende der 1970er-Jahre viele der Bücher des Künstlers herstellen sollte. In Stuttgart arbeitete Dieter Roth in der Folge eng mit mehreren ausgezeichneten Druckern wie Luitpold Domberger, Hans-Peter Haas (mit dem er die berühmte *Piccadillies*-Mappe produzierte), Eberhard Schreiber und Frank Kicherer zusammen. Schon 1963 nahm auch ein Zahnarzt aus Markgröningen bei Stuttgart mit Roth Kontakt auf. Der Beginn einer engen Kooperation: Hanns Sohms Haus diente für zwanzig Jahre dem Künstler, der zwischen Reykjavík, Basel, Philadelphia, New Haven, Providence, London, Düsseldorf, Wien und Stuttgart pendelte, wo er von 1972 bis 1983 dann auch eine Wohnung hatte, als Lager.

Sohm bediente sämtliche Wünsche nach Biografien und Bibliografien, nach Materialanforderungen für Verlage und Ausstellungen. Als Gegenleistung für diese Dienste wie auch für gelegentliche Zahnbehandlungen bekam er sämtliche Bücher des Künstlers sowie »Mistpakete« mit Materialbildern, Objekten, Zeichnungen. 1981 ging die Sohm-Sammlung an die Staatsgalerie, seitdem wird auf ihr aufbauend weitergesammelt. Das Kunstmuseum erwarb bereits 1967 eine kleine Arbeit von Dieter Roth, etablierte jedoch erst zwanzig Jahre später sein Werk zum seither kontinuierlich erweiterten und stets im Haus präsenten Sammlungsschwerpunkt. Schon 1979 zeigte die Staatsgalerie Grafiken und Bücher von Dieter Roth, 1988 folgte eine große Präsentation mit Zeichnungen, 2000 die erste große Ausstellung nach dem Tod des Künstlers. 1998 war der Künstler, schwer herzkrank, nochmals nach Stuttgart gekommen, um an der 1978 begonnenen Installation einer Bar in der Staatsgalerie zu arbeiten. Nachdem er zwanzig Jahre nicht mehr an die Arbeit gedacht und fälschlich zwei spätere Varianten des Barthemas mit 1 und 2 nummeriert hatte, kam er im Frühjahr zweimal vorbei, um an der nun *Bar 0* genannten Installation weiterzubauen. Neben neuen Farbtöpfen, organischen und anorganischen Abfällen, Ordnern mit Arbeitsprotokollen kam nun auch ein Videorekorder hinzu, der sowohl Roth bei der Arbeit aufnahm als auch nach deren Beendigung die Barbesucher dokumentieren sollte. Ein Werk mithin, das ihn überleben, weiterleben sollte.

Wer war dieser Künstler, der das Improvisierte, das Zufällige, das Zerfallende, das »Wertlose« als das eigentlich Wertvolle erachtete? Dieter Roth war auf jeden Fall erstaunlich vielseitig, er war Dichter, Maler, Hersteller bahnbrechender Künstlerbücher, Objektemacher, Musiker, Performer. Und er war in keinem dieser Bereiche ein traditioneller Künstler, denn er wollte nicht, was Künstler gemeinhin wollen: Er wollte keine Meisterwerke schaffen – obwohl er Künstler wie Paul Cézanne oder Paul Klee, die allerdings eher offen angelegte Werke geschaffen haben, sehr bewundert hat.

Kurz vor seinem Tod bekannte Roth, dass für ihn der völlige Befreiungsschlag von der Kunsttradition erst gekommen sei, als er »durch Unglück, Sauferei und Scheidung« langsam bemerkt habe, dass er sein eigentliches Anliegen, nämlich authentisch von sich selbst zu künden, mit überkommenen Formeln und Hierarchien nicht erreichen konnte: »So habe ich aufgehört beim Bilderherstellen mitzumachen und nehme die Themen aus meinen Erlebnissen. Den Bildervorrat hole ich zum größten Teil mit Polaroid, photographiere was da ist, und schreibe darüber, was passiert. So bekomme ich die Literatur, die ich gerne mache, und finde den Bildervorrat, den ich brauche.«

Die Souvenirs repräsentieren zahlreiche Arbeiten Roths, die diese Schnittstelle in seinem Schaffen beleuchten. Viele sind in den 1970er- und 1980er-Jahren entstanden und zeigen sowohl dieses eben erwähnte autobiografische Moment als auch Bilder, deren unbestreitbare Ästhetik Roth einmal halb widerwillig als »unordentlich Schmeichelndes, nebulös träumerisch Schwelgendes« bezeichnet hat. Es finden sich wunderbar gestaltete Briefe und Postkarten, ein- und zweihändige Schnellzeichnungen (auch *Speedy Drawings* genannt), bildhafte Assemblagen, eine Telefonzeichnung, Gemeinschaftsarbeiten mit Arnulf Rainer, Richard Hamilton, Bernhard Luginbühl, Dorothy Iannone, Björn Roth, Martin Suter, es finden sich ein *Schimpfbild* mit der Warnung an potenzielle Käufer, eine mit Hackfleisch gefüllte Fliegenfalle und die Serie der Selbstporträts als *Selbstbüste, Löwenselbst, Sphinx* oder *Alter Mann* aus farbigem Zuckerguss. Es handelt sich größtenteils um sehr persönliche Arbeiten, auch um Dokumente aus seiner Stuttgarter Zeit wie Geschenke an Mitarbeitende der Staatsgalerie in Zusammenhang mit der Ausstellung von 1979.

Es ist bekannt, dass Joseph Beuys einmal postulierte: »Jeder Mensch ist ein Künstler« und der Happening-Künstler Wolf Vostell die Formel »Kunst = Leben, Leben = Kunst« prägte. In diesem gedanklichen Umfeld, das die Grenzen der Kunst erweitern wollte, fand sich auch Dieter Roth wieder, aber für ihn hatte diese Gleichung kein prophetisch-politisches Anliegen, er wollte nicht die Welt verbessern, sondern zunächst einmal begreifen, wie er sie (die Welt) und sich in dieser Welt wahrnimmt: Für ihn konnte das Kunstwerk auch ganz materiell Gleichnis für das Leben sein und daher nicht nur veränderlich, sondern auch irgendwann einmal dem Untergang geweiht: »Sauermilch ist wie Landschaft. Immer wechselnd. Kunstwerke sollten so sein – sie sollten sich ändern wie der Mensch selber, alt werden und sterben«. Insbesondere die kleinformatigen Assemblagen aus der Sohm-Sammlung der Staatsgalerie sowie die *Doppelkäseplatte* oder die in Schokolade gegossene Puppe und der *Gartenzwerg* im Kunstmuseum stehen für diese Auffassung.

Allerdings ist glücklicherweise Dieter Roths Kunst keineswegs untergegangen und gilt heute als ein wichtiger Meilenstein, der einem neuen, bis heute fortwirkenden Kunstverständnis den Weg gewiesen hat. Lassen Sie mich das nochmals kurz begründen: Roth hat erstens – beginnend mit konkreter Poesie im Umfeld der Schweizer Konkreten, namentlich mit Eugen Gomringer, Marcel Wyss und Max Bill – die Sprache zu einem wesentlichen Medium des bildenden Künstlers gemacht. Er hat zweitens durch den bedachten Umgang mit bis dahin kunstfremden Materialien (Schokolade, Sauermilch, Käse) zusammen auch mit seinem Freund Daniel Spoerri ein neues Materialverständnis eingeläutet. Er hat drittens die Person des Künstlers und den Gedanken des Gesamtkunstwerks auf einzigartige Weise thematisiert.

Zunächst zum Medium der Sprache: Roths Werk gründet zum Wesentlichen in der Sprache. Sein literarisches Werk ist immens, in Tagebucheinträgen, in Gedichtbänden, in immer wieder überarbeiteten Buchfolgen (wie die *Scheisse*-Bücher oder das *Tränenmeer*), in Werkserläuterungen und stets aufs Neue in Briefen und Postkarten reflektierte er nicht nur die eigenen Lebensprozesse und Befindlichkeiten, sondern vor allem auch die Sprache und ihre Bedeutung. Im Schreiben erkundet er das gesamte Feld aller Möglichkeiten der Mitteilung und entdeckt die Reichhaltigkeit der Beziehungen. Er merkt dabei, dass es keine eindeutige Mitteilung gibt, dass zwischen dem Gegenstand und seinem Gegenteil noch ein ganzes Feld von Assoziationen existiert: »Ich benutze die Beschreibung des Gegenteils einer Sache nicht nur um dieses Gegenteil der Sache heraufzubeschwören und erscheinen zu lassen, sondern ich benutze es auch, um das Feld zwischen der Sache und ihrem Gegenteil zu beleuchten und dann, wenn möglich, zu beschreiben (hinzumalen).«

Dieses Feld an Möglichkeiten, dieses hinzugemalte Bild, findet sich auch häufig in Roths Briefen durch Selbstbildnisse realisiert, die ihrerseits ein vexierbildhaftes, sich wandelndes Bild des Künstlers zeigen. Sie sehen in dieser Ausstellung ein besonders originelles Konvolut davon. Roth hat zu diesen sich entziehenden Zwitterwesen, die ständig ihre Bedeutung ändern, gesagt: »Aber es gibt beispielsweise solche Träume, in denen die Umgebung, in der ich mich aufhalte, sich langsam aus Pflanzen über Tiere in Menschen verwandelt ... dann bin ich in einem Wald ... und sehe plötzlich, dass es da Bovisten gibt, diese Kugelpilze. Die sind plötzlich größer, ich weiß nicht, wie schnell das geht, jedenfalls gibt es lange Reihen von Bovisten und es gibt daraus Kakteen. Dann werden die Kakteen zu Tieren, sie bewegen sich auf einmal, lösen sich vom Boden und werden zu wolfartigen Hunden, die aber immer grün wie Kakteen sind mit Stacheln und allem ... und dann sind es Leute, Soldaten ...«

Wie bei den Worten gibt es also auch bei den Bildern keine Eindeutigkeit, jedes Bild trägt sein Gegenteil in sich, verschwimmt vor den Augen in ständiger Metamorphose. So nimmt es auch nicht wunder, dass Roth gerne in Gemeinschaftsarbeiten mit Arnulf Rainer dessen Technik der übermalten Fotografie adaptierte. Die Eindeutigkeit des Fotos wird als trügerisch entlarvt. Keinem Einzelbild wird die vollständige Gültigkeit zugesprochen. Und wenn ein Bernhard Luginbühl beispielsweise eine Skulptur gemacht hat, die ihm nicht gefällt, sagt Dieter Roth: »Machen wir was anderes draus«. Das Ergebnis, das in einer Verwandlung durch Übermalung besteht, sehen Sie in dieser Ausstellung. Ein großes Schild für eine Klee-Kandinsky-Ausstellung, das er 1979 bei uns im Museum vorfand, übermalte er, sodass es zur Ankündigung seiner eigenen Ausstellung umfunktioniert wurde – sicherlich davon ausgehend, dass der nächste Künstler es seinerseits ebenfalls übermalen durfte ...

Bei den Objekten aus organischem Material wird der Verwandlungsprozess insofern gesteigert, als er sich der Kontrolle entzieht. Anders als bei Beuys geht es nicht um eine Symbolik des Materials, sondern um seine spezifischen Eigenschaften: verschimmeln, zerfließen, verfaulen. Eine Kunst zu schaffen, die man genussvoll verzehren kann, hatte für ihn besonderen Reiz, wobei autobiografische Bezüge, wie beispielsweise die vulkanische Landschaft Islands, auch hier immer eine Rolle spielen. Lediglich als Nebenprodukt, nicht als Ziel, ist bei den verwesenden Arbeiten eine ästhetische Qualität zu vermelden, weil, wie Roth sagte, Fäulnis und Verschimmeln fast Ornamente liefern. Bei alldem ist dem Künstler (und das macht ganz wesentlich den Charme der Arbeiten aus) eine ganz besondere Mischung aus Melancholie und Ironie eigen. Lassen Sie mich zur Erläuterung ein Werk herausgreifen, das *Löwenselbst*.

Womit ich zu meinem dritten Punkt komme, zur Thematisierung des Künstlerselbst. Bei der kleinen Löwenplastik handelt es sich einerseits um ein Auflagenobjekt, andererseits um den Prototyp einer mehrfach, auch für Ausstellungen angefertigten Installation. Die »merkwürdige Kreuzung aus Löwe und Pudel« mit ihrer »löwenhaften Haltung« persifliert nach Roth das Wunschdenken des Künstlers, der »selbst kein Löwe ist, aber gerne einer sein möchte«. In einem der ausgestellten Briefe bezeichnet er sich auch als »gerupfter Löwe«. Süßigkeiten in Tierform bewirken im Übrigen seiner Meinung nach im Betrachter angenehme Gefühle und Mitleid: »Mit symmetrischem Aufstellen von Süßigkeiten in Tierform z.B. ist Angenehm = Süßliches, Mitleiderweckendes fast nicht zu vermeiden.«

Festzuhalten ist, dass sämtliche Arbeiten Roths autobiografisch sind und damit auch den Betrachter zur Selbstreflexion anregen. Bei Roth spielt darüber hinaus immer eine zentrale Rolle, dass er sich explizit als Künstler reflektiert, diese besondere, herausgehobene Position einerseits annehmend, andererseits ständig infrage stellend. So vereinen die wuchernden Assemblagen (zu denken ist dabei besonders an raumgreifende Installationen wie die *Tischruine* oder die *Gartenskulptur)* neben Alltagsgegenständen immer traditionelle Gerätschaften des künstlerischen Tuns wie Pinsel und Farbtuben – allerdings in der Regel benutzte, leergequetschte – ebenso wie Videorekorder oder Polaroidkamera (auch diese oft kaputt oder zerstört). Im Werkprozess wird damit alles Vorgefasste ruiniert: »Statt so einen Imponiergegenstand herzustellen ... stelle ich dar, wie ich selber in der Klemme bin oder wie ich aus der Klemme mich herausholen möchte. Nicht auf die Erhöhung und die Mystifizierung des Künstlerbildes ist das Werk angelegt, sondern auf das Niederreißen aller Gewissheiten und Selbstgewissheiten.«

Ina Conzen, Staatsgalerie Stuttgart,
Rede zur Eröffnung der Ausstellung *Dieter Roth Souvenirs*, 14. November 2009

Die Kunst des Souvenirs

Kleiner Exkurs zum Souvenir

Ein Souvenir ist ein Andenken. Ob Ansichtskarte oder Basler Leckerli, stets dient es der Erinnerung – an bereiste Orte, an Begebenheiten oder Freunde. Als Souvenir taugt beinah alles, ob lapidar wie eine Postkarte oder die eingesteckte Papierserviette, oder aufwendiger wie eine Büste, ein Briefbeschwerer oder ein Gemälde. Sein materieller und sein ideeller Wert halten sich im besten Fall die Waage, um dann im Lauf der Zeit anzuwachsen oder zu vergehen. Mitunter wird das Souvenir verschenkt, damit schreibt sich auch der Schenkende ins Gedächtnis ein.

Die Idee einer Ausstellung

Dieter Roths Großzügigkeit im Denken wie im Zueignen war legendär. Dass viele seiner Geschenke in privaten Schubladen und Rahmen schlummerten, lag nahe, aber wie den Fundus heben? Die Idee, den bislang verborgenen Schatz ans Licht der Öffentlichkeit zu holen, kam aus dem Kreis der Dieter Roth Akademie, und erst ihr Netzwerk machte die Unternehmung möglich. Zu ihrer Tagung in Stuttgart im Herbst 2009 wurde die Auswahl in einer Kooperation von Staatsgalerie Stuttgart und Kunstmuseum Stuttgart präsentiert. Erstmals war nun das Rendezvous der Souvenirs von Dieter Roth als Rendezvous der Freunde und Freundschaften zu erfahren und begreifen. Das kuratorische Konzept war ebenso einfach wie dem Sammler Dieter Roth angemessen: Unter dem einzigen Kriterium des persönlichen Andenkens an Dieter Roth wurde fast alles, was kam, zugelassen, ob Papierarbeit oder Objekt, ob Selbstporträt oder Stillleben, ob aus Hackfleisch oder Zuckerguss. Anstelle einer konzisen Zusammenführung von Exponaten auf eine These oder Erkenntnis hin, war Mut gefragt – zu Lücken wie zu Doppelungen (es fehlen Exponate aus den Bereichen Musik und Performance, gehäuft treten Postkarten, Briefe und Druckgrafik auf). So kam ein heterogenes Konvolut zustande, ein wucherndes Sammelsurium voller Überraschungen und neuer Einsichten. War diese vom Zufall bestimmte Offenheit und Ausbreitung (bei leichter Lenkung) nicht ganz in Dieter Roths Sinn? Und auch die Ästhetik und die Erkenntniskraft des Aleatorischen und Spielerischen – wären sie angesichts des vorliegenden Buchs wie auch der Ausstellung in den beiden Museen nicht bewiesen?

Der Kreis der Souvenirempfänger

Es ist der Reiz der Souvenirs, nicht nur die Neugier auf bislang weitgehend unbekannte Werke zu befriedigen. Sie werfen auch ein Schlaglicht auf den privaten Dieter Roth, dessen Großzügigkeit, Spontaneität und Originalität im O-Ton der Widmungen und Mitteilungen erfahren werden können. So lag es nahe, dass die Freunde als Ordnungssystem für Ausstellung und Buch genommen wurden. Und die erbetenen und so bereitwillig gelieferten Erinnerungen zu Werk und Künstler ergänzten als immaterielle Souvenirs lebhaft den visuellen Eindruck.

Wer waren die Empfänger dieser Geschenke? Das sind zuallererst die engsten Freunde von Dieter Roth, teilweise vertreten in der Dieter Roth Akademie, jenem noch von Roth angedachten und nach seinem Tod etablierten Kreis der immer wiederkehrenden Arbeitspartner aus den verschiedensten »Produktionszusammenhängen«, nämlich Henriëtte van Egten, Kristján Guðmundsson, Gunnar Helgason, Dorothy Iannone, Beat Keusch, Bernd Koberling, Ann Noël, Gertrud Otterbeck, Rainer Pretzell, Björn Roth, Dominik Steiger, Erika Streit,

Runa Thorkelsdóttir, Andrea Tippel, Jan Voss, Franz Wassmer und Dadi Wirz. Sie sind Künstler oder Verleger, Drucker oder Restauratorin, Grafiker oder Sammler oder gar alles zusammen, und was sie eint, ist die Verbundenheit mit Dieter Roth und seinem Werk. Souvenirempfänger waren auch die nahen Freunde aus dem Umfeld von Buch und Grafik wie Frank Kicherer, Uwe Lohrer und Barbara Wien als Redakteurin der *Zeitschrift für Alles*, dazu als Partner der Gemeinschaftsarbeiten die Künstler Richard Hamilton, Bernhard Luginbühl und Emmett Williams sowie der Goldschmied Hermann Wankmiller. Zum Kreis der Beschenkten gehören auch die Schriftsteller Hansjörg Schneider und Martin Suter, der »Allrounder« Michael Rudolf von Rohr und schließlich Hanns Sohm aus Stuttgart, Sammler, Zahnarzt und »Mithersteller« bei verschiedensten Objekten und Multiples, insbesondere bei den *Literaturwürsten* nach dem Rezept der geschätzten Markgröninger Leberwurst. Die Studentin Lisa Redling aus Roths Lehrtätigkeit in Providence/USA wurde ebenso von Roth mit Andenken bedacht wie der Doktorand seines Werkverzeichnisses und spätere Leiter der Dieter Roth Foundation Dirk Dobke, dazu manch einer der Mitarbeiter der Staatsgalerie Stuttgart aus der Zeit der wiederholten Ausstellungsvorbereitungen – und last but not least aus dem Kreis der Familie die Kinder Karl, Björn und Vera Roth. Herkunftsorte sind vornehmlich Island und Basel, Stuttgart und Wien, was nicht verwundert, markieren sie doch die Lebensstationen von Dieter Roth.

Weit über dreißig Leihgeber konnten in kurzer Zeit gefunden werden – ganz sicher gibt es noch mehr als die hier aufgeführten Souvenirbesitzer, ganz sicher wäre das auch genug Material für eine weitere Präsentation. Die spontane Bereitstellung der Souvenirs lässt auf die enge Verbindung mit dem Künstler schließen, sie wurde uns selten und nur dort versagt, wo es galt, allzu Intimes vor der Öffentlichkeit zu schützen. Die zahlreichen, meist ganz persönlichen Widmungen und Notizen (Für mein(en) Freund, Emmett, »sei wieder gut!«) lassen Roths Warmherzigkeit, bei aller Bestimmtheit in künstlerischen und monetären Dingen, erkennen, seinen Drang nach Austausch und Kommunikation, nach Mitteilen der eigenen Befindlichkeit und Situation.

»Es lebe die Erinnerung«

(Dieter Roth auf einem Souvenir für Hermann Wankmiller)
Souvenirs sind Manifestationen der Erinnerung. Erinnern hat mit Zeit und Geschichte zu tun, mit Vergangenheit und Gedächtnis. Es ist der Blick zurück aus dem Bedürfnis heraus, etwas festzuhalten, das einmal war. Wie oft aber trügt die Erinnerung und unterwirft das Erlebte einer anderen Sicht, die sich im Lauf der Zeit erneut ändern kann. Wenn Roth vorhandene Materialien aufgreift und durch sein künstlerisches Handeln ihr Wesen transformiert und sogar weitere Veränderungen intendiert, handelt er da nicht mit Erinnerungen? Ob Materialbild oder Übermalung, Roth zieht die Reminiszenz an die ursprüngliche Bedeutung wie auch die Spuren des Gebrauchs ins Kalkül mit ein. Nie aber misst er dem Objet trouvé oder Readymade wie Duchamp und in der Folge die Pop-Artisten Alleingültigkeit zu, immer legt er Hand an, formt um, fügt hinzu, variiert – betreibt jedoch nur selten das Spiel der Camouflage bis zur Unkenntlichkeit des Ausgangsmaterials (wie beispielsweise Wilhelm Mundt, dessen *Trashstones* ihre Herkunft aus dem Müll verweigern). Im Gegenteil, der *Kleine Sonnenuntergang* lässt den Geschmack der (ranzigen) Wurst im Mund entstehen, der *Schallplattenturm* die Musik in den Ohren – nur im Fall der Urwurst hat Roth die Metamorphose des Daily Mirror in eine schmackhafte Salami so weit getrieben, dass der Biss in die

papierene Füllung einer herben Enttäuschung gleichkäme. Täuschung und Enttäuschung als dialektisches Prinzip ist die Strategie eines Listenreichen, der mit Ironie und Humor die Gleichwertigkeit von Kunst und Alltag betreibt.

Dem Erinnern – auch an die eigene Person – kommt im Werk von Dieter Roth zentrale Bedeutung zu. Man denke nur an die *Solo-Szenen* und die vielen, das gesamte Werk begleitenden Selbstporträts.

Die Souvenirs – ein Sammelsurium?

Kann der Versuch, das Konvolut der Souvenirs einer Ordnung zuzuführen, sinnvoll sein? Wo gäbe es Gemeinsamkeiten oder Schwerpunkte? Zwar lassen sich grundsätzlich zwei Gruppen unterscheiden: die autonomen Werke, die erst durch nachträgliche Widmung zum Souvenir geraten, und die Mehrzahl derer, die als Souvenir entstehen. Auch ließen sich die tradierten Kommunikationsmedien wie Postkarte, Brief und Buch von lustvoll zweckentfremdeten Mitteilungen auf Servietten oder Küchentüchern trennen. Schon schwieriger ist die strenge Unterscheidung nach Zeichnung, Druckgrafik, Fotografie, nach Malerei, Skulptur oder Objekt. Denn wie im gesamten Œuvre schlägt Dieter Roth mit seinen souveränen Mischformen den Gattungen (und Restauratoren) ein Schnippchen und verquickt Brief und Zeichnung zur Briefzeichnung, Malerei und Objet trouvé zum Materialbild, Buch und Objekt zu Buchobjekten, Triviales und Kunst zu *Tischmatten* und schließlich die eigene Handschrift mit der von Kollegen zu Gemeinschaftsarbeiten. All diese Zwischenformen finden sich auch in den Souvenirs wieder, dazu zahlreiche Übermalungen, Beidhandzeichnungen, Druckgrafisches, die Urwurst aller *Literaturwürste,* ein *Schallplattenturm* und auch ein *Aschenbecher/Briefbeschwerer* als Mehrzweckobjekt aus diversen Hausratsutensilien. Collagen mit Kehricht wechseln mit einer veritablen Musikbox und das Besteckkastenobjekt mit dem *Kaputten Bild* aus Glasscherben und einem *Schimpfbild* (»Bitte nicht kaufen«) als kunstkritisches, übermütiges Gemeinschaftswerk mit Arnulf Rainer. Entsprechend unterhaltsam lesen sich die Materialangaben in den Inventaren und lassen Roths lustvolle, oft dadaistische Materialkombination deutlich vor Augen treten. »Offset, Acryl, Textmarker, Kreide, Bleistift, Lack, Karamellbonbon, geschnittenes Glas, Textilklebeband« bezeichnen die von Roth gerahmte Postkarte für Vera Roth, während der kuriose *Briefbeschwerer* sich wie folgt liest: »Objekt aus aufeinandergeklebten Utensilien, Büroklammerschachtel, Tomatendose, Plastikform, Rasierapparathalterung, diversen Zwischenstücken aus Holz und Plastik, darauf Teetasse mit abgebrochenem Henkel«. Selten kurz dagegen heißt es zum *Fleischfenster* als Fliegenfalle: »Holz, Glas, Hackfleisch«.

Als Kind seiner Zeit teilt Dieter Roth die Vorliebe für kunstferne, banale (Alltags-)Materialien mit der künstlerischen Avantgarde der 1960er- und 1970er-Jahre. Doch im Unterschied zu Pop- und Concept Art bleibt er dem Haptisch-Sinnlichen verbunden. Der Arbeitsprozess, das Formen, Umformen, Akkumulieren und Reagieren sind von zentraler Bedeutung.

Die Souvenirs bilden weder eine Sondergruppe noch sind sie formal oder zeitlich einzugrenzen. Die frühesten Beispiele aus dem vorliegenden Konvolut sind Anatomiestudien des gerade erst Vierzehnjährigen aus dem Jahr 1944, die jüngsten sind Variationen der *Blumensträuße* auf Papier aus dem Todesjahr 1998, mehr als ein halbes Jahrhundert später. Das *Kleine isländische Buch, speziell für Uwe Lohrer gemacht* misst gerade mal 5,5 Zentimeter, während die Skulptur *Hama* mit 2,95 Metern Höhe mehr als das Fünfzigfache ausmacht. Nimmt man die Ton- und Videoarbeiten aus, so stellen sich die Souvenirs als Spiegel des gesamten Werks in allen seinen Facetten dar. Nie sind sie Abfallprodukt (was es ohnehin kaum gab), nie nur Notiz oder Mitteilung, sondern immer gestaltetes, vollgültiges Kunstwerk.

Selbstporträts

Allein die Reihe der Selbstporträts unter den Souvenirs führen Dieter Roths spezifisches Kunstverständnis, seine Haltung und Arbeitsweise vor Augen. Da gibt es die Silhouettenzeichnungen mit Roths markantem Schädel und der beliebten Sprechblase, samt Schweinchenschnauze als Vexierbild und dem typischen Händchen mit erhobenem Zeigefinger, deren comicartige Verkürzung voller Witz Roths zeichnerisches Talent und seine (Hin-)Gabe zur Selbstironie zeigen. Dann Roth in der Hoheitsform der Büste: Mal tritt der kleine, grasgrün bemalte Gips vor seine Gussform, bereit, als bloßer Abguss überführt zu werden, mal reihen sich die kahlen Schädel als serielles, zuckersüßes Naschwerk nebeneinander und variieren das Alter Ego des Künstlers in *Selbstbüste,* in *Löwenselbst,* in *Selbstbild als alter Mann* oder in *Sphinx.*

Dieter Roth als *Wächter bei den Frauen + Kindern* in Gestalt einer dunkel-frivolen Übermalung auf dem sommerbunten Ansichtskartenidyll; Dieter Roth als weißes Gespensterstandbild auf König Wilhelms Sockel vor der Staatsgalerie Stuttgart, die pastose Farbwolken haben den König Wilhelm abgesetzt; Dieter Roth metaphorisch als hochkant aufgestellte Farbpalette, die in der sakralen Form des Triptychons alle (Ab-)Bildlichkeit mit Gipsbrei überschmiert, um Malerei neu zu erfinden; Dieter Roth schließlich als rabenschwarze Übermalung des eigenen Porträts.

Tod, Eros, Macht – die zentralen Themen der Kunst scheinen hier aus dem Kosmos eines Universalisten auf, der voller Experimentierlust und Witz ebenso virtuos wie sensibel, so rigoros wie geistreich, so verletzlich wie anarchisch ein authentisches Werk aus Kraft, Scharfsinn und unbändiger Fantasie schafft.

Zu guter Letzt – die Präsentation

Rahmen und Hängen bedeuten immer auch Inszenieren – ein Thema, das auch in der Begleitveranstaltung im Kunstmuseum Stuttgart heftig diskutiert wurde. Wer mag entscheiden, ob die präzise, minimalistische Anordnung im ausgeleuchteten White Cube des Museums dem Werk gerechter wird als das liebevolle Arrangement an den privaten Wänden? Ob die gekalkte Naturholzleiste, der Vergolderrahmen oder ein Plexiglaskasten Roths *Kleinem Sonnenuntergang* von 1968 angemessener ist? Rahmen sind abhängig von Mode und Geschmack. Roth selbst bevorzugte eher unprätentiöse Lösungen. Seine Idee war es aber auch – so die Erinnerung von Rainer Pretzell –, die eigenen Werke einmal im privaten Ambiente samt Sofa, Stehlampe und Zimmerpflanze fotografieren zu lassen und sie als ein Dokument des Umgangs mit seiner Kunst in einem besonderen Katalog abzubilden. Sollten also für die Ausstellung die privaten Rahmen durch »neutrale« ersetzt werden? Und im Buch der Konvention halber (weil vermeintlich dem Werk entsprechend) alle Werke ungerahmt zur Abbildung kommen? Nein. Souvenirs sind mehr als andere Kunstwerke auch private Dokumente. Die Verbundenheit ihrer Besitzer mit dem Künstler gebot Respekt vor ihrer Art der Aufbewahrung, die inzwischen Teil des Souvenirs geworden ist. So finden sich die private Rahmung samt einem Blick in beide Museen auch im Buch, das damit selbst zum Souvenir der Ausstellung wird. Ein Buch – zum Schluss sei es noch gesagt –, das ohne den Enthusiasmus von Beat Keusch nie zustandegekommen wäre.

Ruth Diehl, Kuratorin der Ausstellung im Kunstmuseum Stuttgart

Dear Hosts Here in Stuttgart, Colleagues from the Dieter Roth Academy, Guests—I Almost Said: Dear Friends and Feared Enemies!

I could not resist dusting off this quotation of Dieter's for this occasion.
A form of address that testifies to Dieter's willingness to polarize, perhaps even his cockiness, is appropriate against the backdrop of an exhibition for which the DRA, the Dieter Roth Academy, is co-responsible and on behalf of which I have been asked to say a few words. The only thing is that I have not seen the backdrop, i.e., the exhibition. I am writing this down today, November 7, 2009, in Amsterdam, so that when I address you I do not stammer too much. In other words, my remarks about *Dieter Roth Souvenirs* are expressions of anticipation.
Will the presentation in Stuttgart in any way reflect the idea originally propounded by the Dieter Roth Academy, apart from the title, of course: *Dieter Roth Souvenirs?* When Gertrud Otterbeck suggested the idea of *Souvenirs* more than a year ago, I for one imagined "souvenirs" to be fairly small objects, the things people bring back from trips, objects with a personal or sentimental meaning that in most cases is not obvious to others. I had thought of keepsakes being brought together—objects that would not necessarily fit the category of artworks. I had thought of things that would present a different image of Dieter than people were accustomed to. It would be nice if there were also a few intangible contributions. A few anecdotes, for example, or stories.
If this exhibition, here in the Staatsgalerie and down the road in the Kunstmuseum, is yet another rather conventional illustration of what a wonderful artist he was, is this the fault of the Dieter Roth Academy, which wanted to achieve one thing, but produced something else? Or is it not simply the case that it is impossible to fill art museums with anything but art?
Wait a minute! Am I trying to suggest that I am not happy with this exhibition? That is surely not the case. I imagine that I shall see presents that Dieter Roth gave, both large and small. All lenders will hopefully stick to the rules, I tell myself almost surreptitiously. They will have to be gifts; souvenirs are by definition gifts, aren't they?
It did not take long for me to realize that, even in the cases in which money may have played a role in connection with one piece or other, Dieter, as far as I was concerned, related with people at a level at which he could not do anything but give presents. Even if one object or other should have cost a lot of time or work, it is still a present because it is, in reality, priceless. I for one expect that in the presence of so many of his gifts of all shapes and sizes I shall think of Dieter Roth the benefactor, of the person who has spoilt us with all these sensations.
To me here in Amsterdam there is no doubt—and I think I can speak here on behalf of the entire Academy: we are all delighted that it has been possible to realize this exhibition. Our congratulations and thanks to all the staff of the Staatsgalerie and the Kunstmuseum Stuttgart who have made this exhibition of Dieter's possible!
The Dieter Roth Academy is a motley crew of people from different countries who knew Dieter Roth well. Our common bond is in part long-standing friendships and in part just the knowledge of one another's admiration for Dieter Roth: both for the person that we knew and for the artist—though in many cases the two were so indistinguishable that the one was the other. Several of us worked with him at various levels.

At the instigation of Dieter's son Björn and myself, a first group of these friends of Dieter Roth's got together in 2000. Since then we have met once a year. The number of members attending the annual conference varies from year to year—apart from a few publications, the conference is the only manifestation of the DRA.
Initially, the idea of the Academy was discussed as a possible solution to the problem of who would take care of the office sculpture that had been deserted since Dieter's death. Dieter had set up his office in his last major exhibitions in the Vienna Secession and the MAC Marseille, and for the duration of each exhibition worked in it as if working at home or in his studio. At the time, the preparations for the *Dieter Roth Retrospective*—a travelling exhibition that eventually opened in Basel—were being discussed, and hence also the question of which of the different directions in Dieter's work should and could be pursued. This initial arrangement, although not realized in this way, shows that it was important for us not to lose sight of those parts of Dieter's expressions and statements that are not so easy to categorize or commercialize. Looking back it seems to me that in 2000 we were looking for a way to keep the vital spirit of Dieter's work alive. The likelihood that his work would be mothballed seemed to us to pose a threat to fundamental aspects of his work. When all is said and done, Dieter had a whole range of measures to banish the word "final" to the vocabulary of fiction. From numerous discussions with him we knew that he viewed his exhibitions of three-dimensional objects as a sort of art "road show," as a travelling entertainment park. He got a kick out of talking about "people wading through cultural junk." Where he had got to in his art there had to be people to take care of it.
The fact that Roth, Dieter's surname, is so similar to the English word road, of course, makes you smile.
Today it seems to me that at the time we thought we could take on the task of naming, preserving, practicing, maintaining awareness of all that we knew of Dieter Roth's techniques and insights. His artworks appeared to be only one side of the coin, which could not exist without the other. The other side was Dieter's attitude as an artist and towards art. For example: he had no difficulty talking about his pictures as "süsslich" (saccharine sweet). What sounded like self-irony was also true. He said of his *Place Mats* that they were saturated with tears. Linguistic conditions got in the way of his search for a "realistic style," as he called it. For Dieter there was only the narrated dream. In other words, he approached art as though describing a paradoxical dilemma. My second example is in effect an extension of the first, but is a stroke of genius in that it triumphs over conditioning. The story in this case is that he showed the gallery owner why he needed the 5000 marks that he was so urgently demanding, namely for the musicians in the restaurant in which they finally met to hand over the money.
For us, this other side of the coin was just as important as the pictures themselves, and so illuminating that we were thoroughly appalled by the thought that in the process of canonizing Dieter the art world was ignoring this information. From experience with Dieter Roth's contrariness in the face of those who thought they had the answers, or with his ironic detachment to postulated definitiveness, the omission of all this was tantamount to posthumous deactivation, and we were determined to resist it.
I leave it to others to assess whether we have succeeded in our quest. But I am happy that today, ten years later, we have another opportunity to present our early thoughts.

Those who were fortunate enough to know Dieter Roth could turn to him for encouragement and guidance. Those that read him will find sentences that read more or less as follows: "I take myself by the hand and lead myself there, straight to where I already am." The fact that for many years he used the problems in his life as subjects of his work, for instance presenting himself in a letter meant for publication as a "user of life's problems," indicates that the Dieter Roth Academy has a bumpy ride ahead of it. And if a stretch should not be bumpy, let's not forget the aquaplaning!

I do think it essential that this exhibition be subsequently documented in a book. It can be said that books were Dieter's favorite medium, one to which he returned again and again; many of them were created right here in this city. I at any rate would find it great if the *Souvenirs* were accompanied by a book in which the recipients of the *Souvenirs* told their stories. Thank you for your patience. Just one more thing: after the last point on today's printed program, Hilmar Oddson's film *Dieter Roth Puzzle,* anybody who would like to is welcome to join us in the restaurant of the Kunsthalle. The Kunstmuseum is the building opposite the opera house with the golden stag on the roof, diagonally opposite on the left when you leave the Staatsgalerie. The restaurant is on the top floor.

Jan Voss, Dieter Roth Academy,
Address at the opening of the *Dieter Roth Souvenirs* exhibition, November 14, 2009

Dieter Roth and Stuttgart—a surprisingly long story, one which our *Souvenirs* exhibition introduces to young visitors, refreshes for older ones, and itself constitutes the latest chapter. This exhibition is possible thanks to the Dieter Roth Academy and in particular Gertrud Otterbeck, the former head conservator at the Staatsgalerie and a long-standing confidante of Dieter Roth. They approached us, the Staatsgalerie and the Kunstmuseum, with the wish to hold this year's meeting of the Academy in our houses. Dieter Roth is a collecting priority of both houses and Roth lived and worked in Stuttgart. Thus, we were immediately taken with the idea.

The exhibition of *Souvenirs* in the Staatsgalerie and in the Kunstmuseum—i.e., of gifts from the artist to his friends—is intended to throw new light on how the legendary "Dieter Roth network" functioned. *Souvenirs*—large and small, ephemeral and elaborate—bear witness to the generosity, wit and charm with which this artist let so many participate in his art—because he was convinced that art is worth the name only if it literally stands (or hangs or lies) in the thick of life, not shut away in a museum. To illustrate how this network functioned, we present the gifts to each individual donor as a unit and, instead of commentaries written by museum staff, we have asked the respective recipient to recount the story of his or her relationship with Dieter Roth.

Through the enormous efforts of Gertrud Otterbeck and Björn Roth, the artist's son, and the commitment of Beat Keusch, the Swiss graphic designer and close friend of Dieter Roth, some three dozen lenders in Germany and abroad spontaneously declared their willingness to support this unorthodox project. To all of them we express our deepest gratitude.

The collaboration with our colleagues at the Kunstmuseum—in particular Ruth Diehl, who curated the project with the assistance of Isabel Skokan—was inspirational. Thanks are also due to the directors, Ulrike Groos (Kunstmuseum) and Sean Rainbird (Staatsgalerie), who were wonderfully open to this experiment and this first cooperation. In particular, though, I thank Ingo Borges. It is due largely to his enormous dedication and effort that this project was realized within such a short time frame. Gertrud Otterbeck volunteered to take care of conservational aspects, assisted by Heide Skowranek and, from the Staatsgalerie, Luise Maul. Thanks are due to Hermann Degel, Reinhard Mümmler, and Dimitri Alamanis of the Staatsgalerie and Tobias Fleck and Jochen Irion of the Kunstmuseum for installing the exhibition. Mention must be made of Björn Roth in this connection as well. Peter Daners and Isabel Skokan organized the extensive program of accompany events.

Dieter Roth and Stuttgart. The history began in 1963, when Roth was living in faraway Iceland. Max Bense brought Roth to the attention of a young Stuttgart printer named Hansjörg Mayer, who visited the artist. The two founded a publishing house that was to produce many of the artist's books up until the end of the 1970s. After that, Dieter Roth worked closely with several excellent Stuttgart printers, including Luitpold Domberger, Hans-Peter Haas (with whom he produced the famous *Piccadillies* portfolio), Eberhard Schreiber, and Frank Kicherer. A dentist in Markgröningen near Stuttgart contacted Roth in 1963. This was the beginning of a close cooperation. For 20 years Hanns Sohm's house served as a warehouse for the artist, who lived a nomadic life between Reykjavik, Basel, Philadelphia, New Haven, Providence, London, Düsseldorf, Vienna, and Stuttgart, where he also had a flat from 1972 to 1983.

Sohm also took care of all requests for biographies and bibliographies and for material for publishers and exhibitions. In return for this and occasional dental treatment Sohm received copies of all of the artist's books as well as "packets of rubbish" containing material: pictures, objects, and drawings. In 1981 the Sohm Collection passed to the Staatsgalerie, which has continued to add to it. The Kunstmuseum had already bought a small work by Dieter Roth in 1967, but it was only twenty years later that his work was designated as a focal point of the museum's collecting activity, since then the collection has grown continuously. The Staatsgalerie's first show of graphic works and books by Dieter Roth took place in 1979, followed by a large exhibition of drawings in 1988, and in 2000 the first major exhibition after the artist's death. In 1998 the artist, already suffering from a severe heart condition, visited Stuttgart to work on the installation of a bar in the Staatsgalerie that he had started in 1978. He had not thought about the work for two decades and in the meantime had erroneously numbered two later variants of the bar theme 1 and 2. Early in 1998, he came by twice to continue building the installation that was now titled *Bar 0*. In addition to fresh paint pots, organic and inorganic waste, and files with records of the work, he added a video recorder intended to record himself at work and document bar visitors after its completion. In other words, he intended the work to live on after him. Who was this artist who viewed the improvised, (co-)incidental and "valueless" as the really valuable? Dieter Roth was, in the first place, astonishingly gifted: a poet, painter, creator of pioneering artist's books, maker of objects, musician, and performer. In none of these fields was he a traditional artist, for he did not want what artists generally want: he did not want to create masterpieces—despite his admiration for artists such as Paul Cézanne and Paul Klee, both of whom tended to create somewhat less hermetic works.

Shortly before his death Roth admitted that he achieved his act of liberation from the art tradition only when, "as a result of misfortune, drinking, and divorce," he slowly realized that he could not achieve his real wish, namely to bear authentic witness to himself, through conventional formulas and hierarchies: "So I stopped making pictures and now find the subjects for my art in my own experiences. I create my store of images for the most part with a Polaroid, photograph what is there and write about what is happening. In this way I get the literature that I like making and find the store of images that I need." Among the *Souvenirs* there are numerous Roth works that illustrate this interface in his oeuvre. Many of them were created in the 1970s and 1980s and illustrate the aforementioned autobiographical moment as well as images whose indisputable aesthetic Roth once semi-grudgingly termed "messily flattering, nebulously wistfully wallowing." Among them are wonderfully designed letters and postcards, one- or two-hand *Speedy Drawings*, pictorial assemblages, a drawing of a telephone, works done together with Arnulf Rainer, Richard Hamilton, Bernhard Luginbühl, Dorothy Iannone, Björn Roth, and Martin Suter, a *Schimpfbild* warning off potential buyers, a flytrap filled with minced meat and the series of self-portraits as *Selfbust, Lionself, Sphinx* or *Old Man* made of colored icing. For the most part these are very personal works, as well as documents of his time in Stuttgart, such as gifts to staff of the Staatsgalerie on the occasion of the 1979 exhibition. As is well known, Joseph Beuys once stated: "Every person is an artist"; and the happening-artist Wolf Vostell coined the formula "art = life, life = art." Dieter Roth recognized himself in this intellectual environment that sought to extend the

boundaries of art, but for him this equation was not prophetic or political. He did not want to improve the world, but initially just to understand how he perceived the world and himself in this world. For him the artwork could also be a totally material equation for life and, hence, not only changeable, but also at some point doomed: "Sour milk is like landscape. Always changing. Artworks should be like that—they, too, should change as people do, grow old and die." This attitude is reflected in particular in the small-format assemblages in the Sohm Collection of the Staatsgalerie and the *Double Cheeseboard* or the doll and *Garden Gnome* in chocolate at the Kunstmuseum.

That said, fortunately Dieter Roth's art was not doomed by any means and is viewed today as an important milestone that pointed the way to a new understanding of art and continues to make itself felt today. Let me briefly explain. First, starting with concrete poetry in the milieu of the Swiss concrete poets, namely Eugen Gomringer, Marcel Wyss, and Max Bill; Roth turned language into a fundamental medium of the visual artist. Second, his considered exploration of materials that up until then were foreign to art (chocolate, sour milk, cheese), both alone and in conjunction with his friend Daniel Spoerri, introduced a new understanding of materials. Third, he brought a unique approach to the study of the person of the artist and the idea of the gesamtkunstwerk.

Let us start with the medium of language. Roth's work is fundamentally rooted in language. He left an enormous literary oeuvre: diaries, anthologies of poetry, repeatedly reworked series of artist's books (such as *Shit* and *Sea of Tears*), explanations of his works, and again and again letters and postcards that reflect not only his thinking about the processes of his own life and states of mind, but above all language and its meaning. In writing he explored the entire field of all possibilities of communication and discovered the richness of relationships. In the process he noticed that communication is never unambiguous, that between an object and its opposite there is a whole field of associations: "I use the description of the opposite of a thing not only to conjure up this opposite of the thing and allow it to appear, but I also use it to illuminate the field between the thing and its opposite and then, if possible, to describe (paint in)."

This field of possibilities, this painted-in image, is frequently realized in Roth's letters as self-portraits, which in turn show a puzzle-picture-like, changing image of the artist. In this exhibition you can see a particularly original collection of such items. About these ungraspable hybrids with a constantly changing meaning Roth said: "But there are, for example, such dreams in which the environment in which I find myself gradually transforms from plants through animals to people ... then I am in a forest ... and suddenly see that there are puffballs, these round mushrooms. They are suddenly bigger, I don't know how quickly that occurs, in any case there are long rows of puffballs and they bear cacti. Then the cacti become animals, they suddenly move, free themselves from the ground and become wolf-like animals that are, however, still green like cacti with spikes and all ... and then they are people, soldiers ..."

Just as with the words, no image is unequivocal; every image carries its opposite in it, starts blurring before one's eyes in constant metamorphosis. Thus it is not surprising that, in works created with Arnulf Rainer, Roth was happy to adapt Rainer's technique of painted-over photographs. The unambiguousness of these photos is exposed as deceptive. No one picture is completely valid. And when someone like Bernhard Luginbühl, for example, made a sculpture he did not like, Dieter Roth said:

"We'll make something else out of it." You can see the result in this exhibition: a transformation through overpainting. He overpainted a large sign for a Klee-Kandinsky exhibition that he found here in the museum in 1979, thereby converting it into an announcement for his own exhibition—probably on the assumption that the next artist would in turn be free to overpaint it himself ...

The transformation process in objects made of organic material is greater inasmuch as it cannot be controlled. The point for Roth, in contrast to Beuys, is not any symbolical meaning in the material but its specific properties: growing moldy, running, decaying. He was particularly attracted by the idea of creating art that is enjoyable to eat. Autobiographic references, for instance Iceland's volcanic landscape, always play a part in this. The aesthetic quality of decaying works is only a by-product and not the objective because, as Roth said, the decay and mold become almost decorative. All of these works (and this is a large part of their charm) reflect the author's very own mixture of melancholy and irony. To elucidate what I mean let us take the work *Lionself*.

This brings me to my third point, the topic of the artist's self. On the one hand the small lion sculpture is a multiple and on the other the prototype of an installation that was reproduced many times, including for exhibitions. According to Roth, the "peculiar hybrid of lion and poodle" with its "lionlike bearing" satirizes the wishful thinking of the artist who "himself is not a lion, but would very much like to be one." In one of the letters in the exhibition he calls himself a "plucked lion." Incidentally, according to him animal-shaped candy triggers pleasant feelings and sympathy on the part of the viewer: "By symmetrically arranging sweets in animal shape, then, e.g., pleasant = sweet, almost impossible to avoid arousing sympathy."

What is certain is that all of Roth's works are autobiographical and thus encourage self-reflection on the part of the viewer. Over and above this, crucial to an understanding of Roth is the fact that he explicitly reflects himself as an artist, on the one hand accepting this special, prominent position and on the other constantly questioning it. Aside from everyday objects, a common element of the expansive assemblages (in particular huge installations such as *Table Ruin* or *Garden Sculpture*) always include an artist's traditional tools such as a paint brush and tubes of paint—as a rule used, squeezed out—as well as a video recorder or Polaroid camera (this, too, often broken or destroyed). Hence, his work process ruins all preconceived ideas: "Instead of producing an object to impress ... I show how I myself am in a tight spot or how I should like to get myself out of a tight spot. The object of the work is not to enhance or mystify the image of the artist, but to tear down all certainties and self-confidence."

Ina Conzen, Staatsgalerie Stuttgart,
Address at the opening of the *Dieter Roth Souvenirs* exhibition, November 14, 2009

13

The Art of the *Souvenir*

Brief Excursus on the Souvenir

A souvenir is a reminder. Whether a postcard or Basler Leckerli biscuits, it always serves as a reminder—of places traveled to, events or friends. Almost anything can be a souvenir, whether economical like a postcard or the paper napkin stuck in one's bag or more expensive like a bust, paperweight, or painting. Its material value and sentimental value are at best equal, and in the course of time either grow or fade away. Sometimes the souvenir is given as a present, which in turn commits the giver to memory.

The Idea of an Exhibition

Dieter Roth's generosity in thinking of and dedicating to others was legendary. It stood to reason that many of his gifts were languishing in drawers and picture-frames, but how could this store of works be brought to light? The idea of showing this hidden treasure in public was first broached in the Dieter Roth Academy, and its network was crucial to realizing this undertaking. The selection was presented at the Academy's meeting in Stuttgart in autumn 2009 as a cooperative effort of the Staatsgalerie Stuttgart and the Kunstmuseum Stuttgart. For the first time, the rendezvous of the *Souvenirs* of Dieter Roth could be experienced and comprehended as a rendezvous of his friends and friendships.

The curatorial concept was a simple as it was appropriate for the collector Dieter Roth: the sole criterion was the personal memento of Dieter Roth, and just about everything that was submitted was admitted, be it a paper work or object, a self-portrait or still life, or made of ground meat or sugar icing. Instead of a concise presentation of items on one theme or insight, the courage of our convictions meant accepting gaps and duplicates (there are no exhibits in the fields of music and performance but many postcards, letters, and prints). The result is a heterogeneous collection of items, a profuse hodge-podge full of surprises and new insights. Dieter Roth would surely have delighted in such a public expression and display of coincidence (with gentle guidance). And do this book and the exhibition in the two museums not demonstrate the aesthetics and cognitive power of the aleatory and the playful?

The Circle of the *Souvenir* Recipients

The charm of the *Souvenirs* is not limited to satisfying our curiosity about works that up to now were largely unknown. They also highlight the private Dieter Roth, whose generosity, spontaneity, and originality is there for all to experience in the dedications and messages. Hence, it seemed obvious to order the exhibition and book by the friends. The requested, and so willingly recounted, recollections of the work and artist complement, as immaterial souvenirs, the visual impression of the exhibition.

Who were the recipients of these gifts? They are first and foremost Dieter Roth's closest friends, some of them in the Dieter Roth Academy, the circle of regularly recurring working partners from all "productive activities," actually conceived by Roth but established only after his death, namely Henriëtte van Egten, Kristján Guðmundsson, Gunnar Helgason, Dorothy Iannone, Beat Keusch, Bernd Koberling, Ann Noël, Gertrud Otterbeck, Rainer Pretzell, Björn Roth, Dominik Steiger, Erika Streit, Runa Thorkelsdóttir, Andrea Tippel, Jan Voss, Franz Wassmer, and Dadi Wirz. They are artists or publishers, printers or restorers, graphic artists or collectors, or some or all of

these at the same time. What unites them is their bond with Dieter Roth and his work. Recipients of *Souvenirs* also included close friends in the wider field of books and graphic arts, such as Frank Kicherer, Uwe Lohrer, and Barbara Wien, editor of the *Review for Everything;* and partners in the joint works, such as the artists Richard Hamilton, Bernhard Luginbühl, and Emmett Williams; and the goldsmith Hermann Wankmiller. Among the circle of recipients are also the writers Hansjörg Schneider and Martin Suter, the "all-rounder" Michael Rudolf von Rohr, and, finally, Hanns Sohm in Stuttgart—collector, dentist and "co-producer" of an extremely diverse range of objects and multiples, in particular the *Literature Sausages* using the recipe for the popular Markgröninger liver sausage. Lisa Redling, a student of Roth's when he was teaching in Providence, USA, also received keepsakes from Roth, as did Dirk Dobke, the doctoral student who catalogued Roth's works and later director of the Dieter Roth Foundation, and some of the staff of the Staatsgalerie Stuttgart during the preparations for the various exhibitions—and last, but not least, the members of the family circle—Roth's children Karl, Björn, and Vera Roth.

Most of the *Souvenirs* come from Iceland, Basel, Stuttgart, and Vienna, which is not surprising as these places mark the stages in Dieter Roth's life.

Well over thirty lenders were traced in the short time available —there are almost certainly others not included in the exhibition list of *Souvenir* owners, and they probably have enough material for another show. The spontaneous willingness to lend the *Souvenirs* is an indication of each owner's close relationship with the artist; very few refused, and they in the interests of protecting intimate details. The numerous, in most cases very personal, dedications and notes ("For my friend Emmett, let all be well again!") bear witness to Roth's warmheartedness, notwithstanding his firmness in artistic and monetary matters, and to his urge to exchange and communicate, to tell people about his own state of mind and situation.

"Long Live the Memory"

(Dieter Roth on a *Souvenir* for Hermann Wankmiller)
Souvenirs are manifestations of recollection. Recollection concerns time and history, the past, memory. It is looking back as a need to record or capture something that was once there. But how often our recollections deceive us, casting another light on what we experienced, which in turn can also change in the course of time. When Roth takes existing material and—through artistic action—transforms its being, and possibly intends further changes, is he not dealing in memories? Whether creating a material image or overpainting, Roth's calculation includes both an appeal to the memory of the original meaning and the traces of usage. But, unlike Duchamp and the pop artists that followed him, he never regards the objet trouvé or readymade as finished; he always returns to it, re-forming here, adding something there, varying this or that. But rarely does he make a game of camouflaging the original material until it is unrecognizable (as for instance Wilhelm Mundt, whose *Trashstones* deny their origins in refuse). On the contrary, the *Small Sunset* leaves the taste of the (rancid) sausage in the viewer's mouth, the *Record Tower* music in the listener's ears—only in the case of the Urwurst did Roth take his metamorphosis of the *Daily Mirror* into a tasty salami so far that biting into the paper filling would have been a bitter disappointment. Deception and disappointment as a dialectical principle are the strategy of a wily person who uses irony and humor to establish the equivalence of art and the daily routine.

Reminiscence—also of one's own person—plays a crucial role in Dieter Roth's work. You need only to think of the *Solo Scenes* and the many self-portraits spread throughout his oeuvre.

The *Souvenirs*—a Hodgepodge?

Is there any sense in attempting to impose some order on the mass of *Souvenirs*? Are there any common elements or categories? It is possible to distinguish between two fundamental groups: the autonomous works that became *Souvenirs* only through subsequent dedication and the majority of works that were created as *Souvenirs*. Furthermore, the traditional communication media such as postcard, letter, and book can be separated from messages on joyfully repurposed napkins or tea towels. It is more difficult to draw a strict distinction between drawings, prints, photographs, paintings, sculptures, and objects. Throughout his oeuvre Dieter Roth defeats the genres (and restorers) with his masterly hybrid forms, bringing together letter and drawing to make a letter-drawing, painting and objet trouvé to make a material picture, book and object to make book-objects, trivia and art to make *Place Mats* and, finally, his own signature with that of colleagues to make joint works. All these interim forms are also found among the *Souvenirs,* as well as numerous overpaintings, two-handed drawings, the mother of all *Literature Sausages,* a *Tower of Records* and also an *Ashtray/Paperweight* as a multipurpose object made of diverse household utensils. Collages with rubbish are followed by a veritable music box and the cutlery canteen object by the *Broken Picture* made of glass shards and *Schimpfbild* ("Please do not buy") as art-critical, high-spirited joint work with Arnulf Rainer.

The details about materials in the inventories are correspondingly entertaining and give us a clear idea of Roth's delighted, often Dadaistic combinations of materials. "Offset, acrylic, text marker, chalk, pencil, varnish, caramel toffee, cut glass, textile adhesive" describes the postcard Roth framed for Vera Roth, while the strange paperweight reads as follows: "Object made of utensils glued on top of one another; paper clip box, tomato can, plastic mold, razor-cradle, misc. wooden and plastic spacers, teacup with handle broken off." By contrast the comments to *Meat Window* as Flytrap: "Object made of wood, glass, ground meat."

As a child of his time, Dieter Roth shares with the artistic avant-garde of the 1960s and 1970s a partiality for banal (everyday) materials not generally associated with art. Yet, in contrast to Pop and Conceptual Art, he retains his liking for the tactile and sensory in art. The working process of forming, re-forming, accumulating, and reacting is crucial to his work.

The *Souvenirs* are neither a special group nor definable by form or time. The earliest examples from the set of material at our disposal are the anatomy studies done shortly after his fourteenth birthday in 1944 and the last are variations on the *Bouquets of Flowers* on paper dating from 1998, the year of his death, more than half a century later. Whereas the *Little Icelandic Book, especially made for Uwe Lohrer* measures just five and a half centimeters, the sculpture *Hama* is nearly three meters high, almost fifty times as tall. If one overlooks the sound and video works, the *Souvenirs* mirror all aspects of Roth's oeuvre. None of them are by-products (which practically never existed in any case), never just a note or message, but always completely formed artworks.

Self-Portraits

Among the *Souvenirs*, the series of self-portraits are enough to elucidate Dieter Roth's aesthetic sense, his approach, and his method of work. There are the silhouette drawings with Roth's prominent skull and the speech balloons he favored, including a pig's snout as puzzle picture and the typical little hand with the raised index finger, whose comic foreshortening wittily illustrates Roth's drawing talent and his gift for (and devotion to) self-mockery. Then Roth's use of the noble form of the bust: the small, grass-green painted plaster of Paris exits its mold ready to be handed over as a cast; and the bald skulls ranked one after the other in a series of sugar-sweet chocolates and candy vary the theme of the artist's alter ego in *Selfbust,* in *Lionself,* in *Selfportrait as Old Man,* and in *Sphinx.*

Dieter Roth as *Guardian of Women + Children* in the shape of a dark, frivolous overpainting on the cheerful idyllic summer postcard scene; Dieter Roth as white phantom statue on the pedestal of King Wilhelm in front of the Staatsgalerie Stuttgart—the heavy, thick clouds of paint have deposed King Wilhelm of Wuerttemberg. Dieter Roth metaphorically as a painter's palette standing on end that in the sacred form of the triptych smears wet plaster over all representation (and images) so as to re-invent painting. Finally, Dieter Roth as a pitch-black overpainting of his own portrait.

Death, Eros, power—here the central topics of art appear out of the cosmos of a universalist who with his wit and eagerness to experiment, as much masterliness as sensitivity, rigor as ingenuity, vulnerability as anarchism, creates an authentic work out of energy, astuteness, and irrepressible fantasy.

And Last, but Not Least: the Presentation

Framing and hanging always mean putting on a show—a topic that was also hotly discussed at the events accompanying the Kunstmuseum Stuttgart exhibition. Who can decide whether the precise, minimalistic arrangement in the illuminated White Cube of the museum does greater justice to the exhibits than the lovingly ordered arrangement in a private house? Whether a whitewashed natural wood picture rail, a gilded frame, or a plexiglass box is more suitable for Roth's *Small Sunset* of 1968? Frames are a reflection of fashion and taste. Roth himself tended to favor unpretentious solutions. But it was also his idea—as Rainer Pretzell remembers—to photograph his own works once in a private ambience, including sofa, standard lamp, and potted plants, and reproduce it in special catalogue as a document of how to deal with his art. In other words, should the private setting be replaced by a "neutral" one for the exhibition? And, following convention (because ostensibly corresponding to the work), should all works be reproduced without frames in the book? No. The *Souvenirs* are private documents even more than other artworks are. The bond between their owners and the artist commands respect for their form of safekeeping, which, in the meantime, has become part of the *Souvenir.* Thus, the private framing with a view into both museums is retained in the book, which itself thus becomes a souvenir of the exhibition. A book that—it must be emphasized once again—would never have materialized without the enthusiasm and insistence of Beat Keusch.

Ruth Diehl, curator of the exhibition at the Kunstmuseum Stuttgart

Souvenirs von/from

Während der Ausstellungsvorbereitungen
1979 hatte die Fotoabteilung diverse
Aufnahmen anzufertigen. Für Dieter Roth
war das »Refugium unterm Dach«, wie er
sich ausdrückte, circa eine Woche der Ort,
an dem er sich, den unvermeidlichen Kas-
ten Bier dabei, niederließ, um »Stille zu
tanken« (und die Flüssignahrung ebenso).
Er war ein liebenswürdiger, zunächst
fast scheuer Besucher, der sich erst im
Lauf der Stunden als ein sehr anregen-
des, temperamentvolles Gegenüber
entpuppte. In dieser Zeit entstanden die
Übermalungen unserer Fotografien, die
er mir und meinem damaligen Kollegen
Herrn Vogelmann zum Abschied widmete.

Franziska Adriani

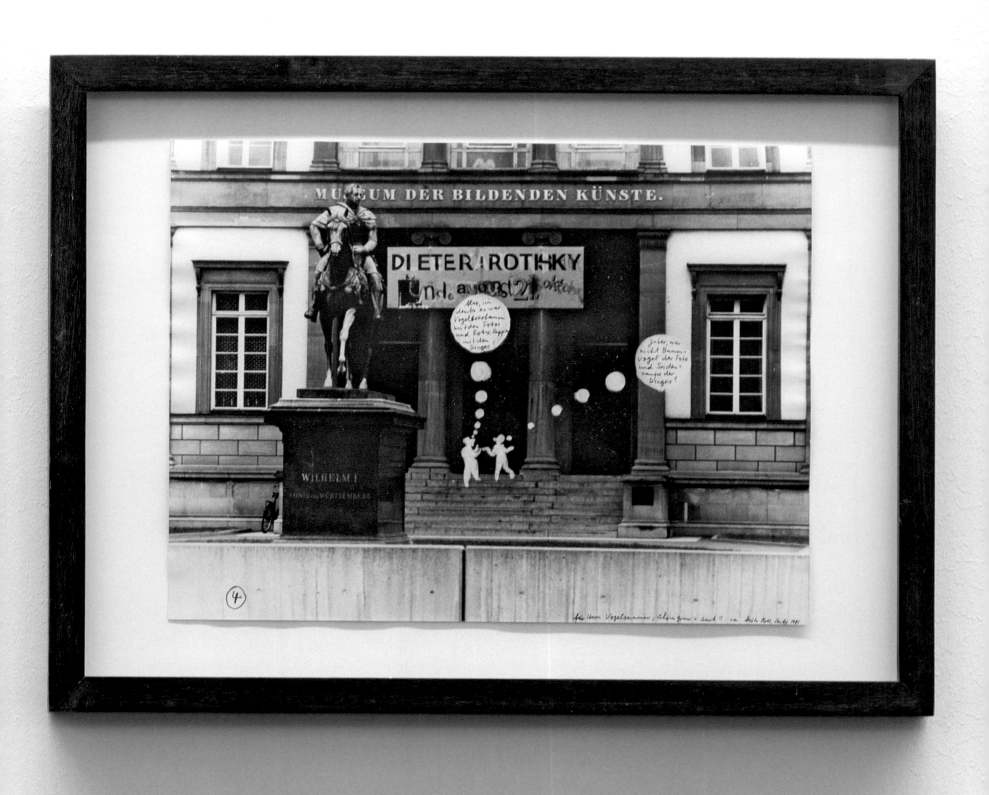

Übermalte Fotografien
1979–1981
Acryl und Permanentmarker
auf vier Schwarz-Weiß-Fotografien
Je 30,5 x 41 cm

(siehe Seite 98/99)

Anlässlich eines Besuchs gegen Ende der 1980er-Jahre bei Dieter Roth in Basel sah ich, wie er sich anschickte, die Gedichte und Blumenbilder seiner Mutter zu publizieren. Er zeigte mir vielleicht dreißig ihrer kleinen Bildchen. Es waren die für ihre Größe eher breiten Alurahmen, die mich mehr als die minutiös schlichten Bleistift- und Wasserfarbenbildchen überraschten. Unser Künstlerbuchladen Boekie Woekie in Amsterdam trat in der Zeit in seine eigentlich entscheidende Phase –

bei uns ab, unser Stil improvisierender Zivilisation war seinem nicht unähnlich. Eher ein Ort zum Luftholen als einer von Verschleiß. Meistens werden wir ihm wohl wie ein Kindergarten vorgekommen sein. Aber da hatte er sich natürlich an einiges gewöhnen müssen. Darüber hinaus sah er eine Ähnlichkeit im Verlauf der Geschichte seiner *Zeitschrift für Alles* und dem voller und voller Werden unseres Ladens. Realitätstests waren ja seine Spezialität und dazu gehörte, dass er sich

seines Gebrauchs unserer Druckerei. Für die horizontalen Fingerkuppenhaine bewältigte Boekie Woekie für Dieter Roth wohl den kleinsten Druckauftrag, den er je vergeben haben mag. Wir druckten die Stämmchen für die Baumkronen, die er alsdann mit seinen zuvor in Offsetfarbe eingetauchten Fingerspitzen darüber tippte. Wir scherzten damals über sein feines Fingerspitzengefühl, das er mit allem erwies. Die Auflage dieser vier Wäldchen pro A4 wurde zu Postkarten

zerschnitten und einzeln für 1,6 Gulden verkauft. Ich glaube, nicht viele unserer Kunden wussten Dieters Namen zuzuordnen. Den anderen auf A4 basierenden, aber vertikal zu betrachtenden Druck hat er als Einladung zur Ankündigung des Erscheinens seiner *Essay-13*-Mappe bei Boekie Woekie auf die von uns wiedererfundene und viel gebrauchte Papierplattenmethode gemacht.

Boekie Woekie, Jan Voss

mussten wir, die wir ihn nun gut drei Jahre betrieben hatten, uns doch überlegen, ob wir unseren Einsatz als Buchhändler spielende Künstler auf unabsehbare Zeit verlängern wollten. Dieter wird mir meine diesbezügliche Unsicherheit angemerkt haben. Sein erstes Sich-bei-uns-Einklinken wurde darauf die Ausstellung der Blumenbilder seiner Mutter. Sie war darüber hinaus auch als Bemalerin kleiner, runder oder ovaler Holzspanschächtelchen tätig – Dieter lieferte, nebst den Bildern, auch noch etwa zehn von denen bei uns ab.
Auch von Sarah Puccis Prunkstücken hat's dazumal eine Boekie-Woekie-Ausstellung gegeben. Ich glaube nicht, dass Dieter unseren Entschluss, an neuer Stelle einen immer noch kleinen, aber viel größeren Laden aufzumachen, absichtlich beeinflusst hat. Aber er wurde, für die ihm verbleibenden Jahre, unser unermüdlicher Zuspieler von Bällen. Im Gegenzug gab's Apfelkuchen. Ich glaube, er stieg gern

im Selbstporträt als der die ganze Chose tragende Herkules sah, gleichzeitig aber auch als verzagender Weichmann. Boekie Woekies und Dieters Beziehung zu Island war die Rückversicherung für die Chemie der Beziehung. Er ertrug unsere Art des Ausdrucks der Bewunderung für ihn ohne Zeichen des Missfallens. Und wir fanden seine Interessenbekundungen an unsere Arbeit als wohltuend – wenn jemand von seiner Kompetenz Sinnvolles in unserem Tun erblickte, konnte der Kurs nicht ganz falsch sein.
Während seines Intermezzos an der Düsseldorfer Akademie war er mein Grafikprofessor und brach da die Regeln (sprich: testete die Realität), indem er eine Kleinoffset-Maschine Marke Rotaprint in die Klasse stellte. Bei seinen Besuchen bei Boekie Woekie, mehr als zwanzig Jahre später, fand er eine Maschine gleichen Typs vor, mit der wir einen guten Teil der Handelsware unseres Geschäfts herstellten. Diese zwei Drucke sind Zeugnisse

Ohne Titel
1981
Gestalteter Brief, Acrylfarbe, Bleistift
und Collage auf Papier
21,5 x 24 cm

Ohne Titel
1976
Briefkarte, Acrylfarbe, Bleistift auf Karton
18 x 35,8 cm

Rückseitig:

Bali, 20.10.76

<u>Lieber Reimi, schnelle schreib ich Dir dieses
Brieflein hier</u> der Mann aus Akureyri kann
sein Auto verkaufen (den Tempo Matador)
und bat mich nun gewisse Ersatzteile (ganz
kleine, sagt er am Telefon). Er hat einen
Brief an mich nach Hamburg geschickt.
Darin ist jener Teil welcher die Ersatzteile
nennt die er braucht, in Englisch geschrie-
ben. Willst Du das bitte mal anschaun
und sehn ob man diese Teile bekommen
kann für ihn? Und mir, als Geschenk, nach
Island <u>schicken? → Tempo Matador,
Modell ungef. 1964.</u> Hansjörg hat der
Grafik wegen noch nicht mit Cornwall
sprechen können. Hat er Dich angerufen?
Er sagt, Tate Gallery wollen wahrschein-
lich das Riesen Faul- u. Schimmelbild. Wie
geht's Geschäft? Bist Du Tante Modell
schön losgeworden. Blüht Neues? Stehts
Zierpflänzchen hinterm Fensterlein?
hei ha Dein D. R.

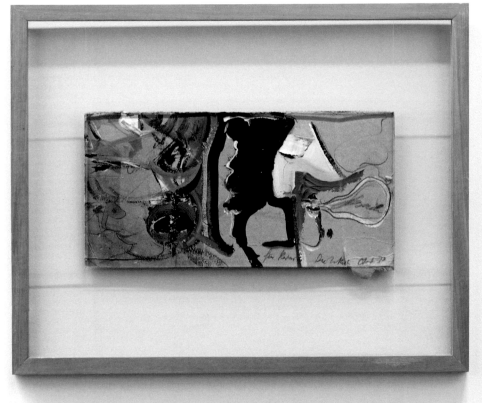

Rückseitig:

Mosfellssveit, 3.2.76

Lieber Reimi, heute ist zu melden, dass die
zweite Rate der zwei Zweitausender (aufs
Bankkonto Mosfellssveit) angekommen ist,
und ich bin froh und fühle sichere Gefühle/
wieder die Zuversicht des Herzens und
den Trotz der Stirne beleben! Nun rechne
ich noch mit einem Abgeschickt 4 Tau. +
1 Tau. (wie am Teloph besprochen), dann
alles gut (am 6. Abzugstagschick – ein
Freitag, n'bischen marksaugerisch, saugt
das Mark aus der Abschickkraft in den
Montag hinüber! – Gefahr, Ungeduld,
Schreckschüsse, Alarmgebimmel, Nebel-
bomben, Knochenknacken, Darm-
gebläse !!).
Ende Februar oder Anfang März möchte
ich wieder nach Hamburg kommen um zu
arbeiten, wird das gehen? –
Wenigstens eine Woche? Darf ich hier
noch einige Punkte anreihen die mir im
Kopf flimmern (?):
(1) Möge Manfredo die Rahmen hinter
den angefangenen Blumensträussen fertig
stellen
(2) Mögen Ziegler und Schröter, beide,
mehrere Punkte halber streng bearbeitet
und zur blutigsten Rechenschaft gezogen
werden (die Angola-Blutwurst schwingen)!
(3) Möge eine Ordner-Wändchen viel-
leicht Wurzeln unter der Wand schlagen
und die dort weggeklaubten 4 herrschaft-
lichen Bilder, mögen im Hauptgemacht
eventuellst Wurzeln fassten, wenn auch
nicht möglich, jedoch ersichtlich?
(4) Möge Dich Dein guter Stern, vor allem
vor den hässlichsten Umgebungsfratzen,
vor Schandmenschen bzw. Kolonial-
Befreiungsbestien – sie blendend – be-
wahren!
Dein D. R.

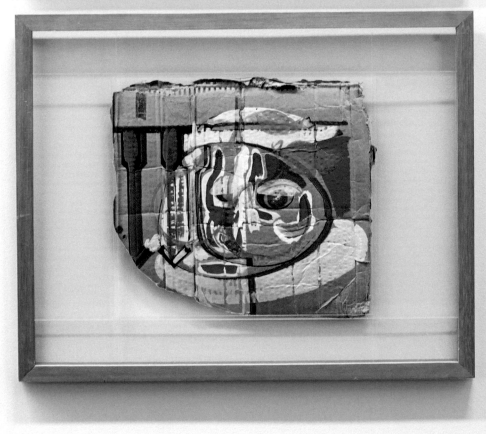

Ohne Titel
1976
Briefkarte, Acrylfarbe, Klebestreifen,
Tusche und Collage auf Wellpappe
29 x 29 cm

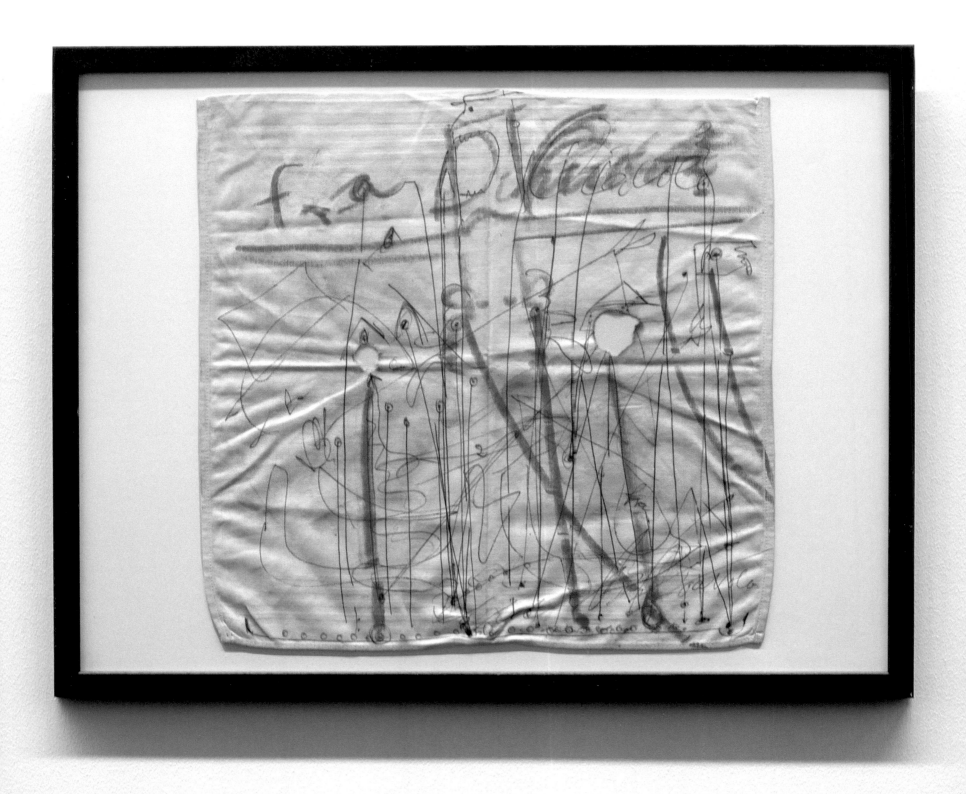

Ohne Titel
1977
Bearbeitete Serviette,
Kugelschreiber auf Stoffserviette
39 x 39 cm

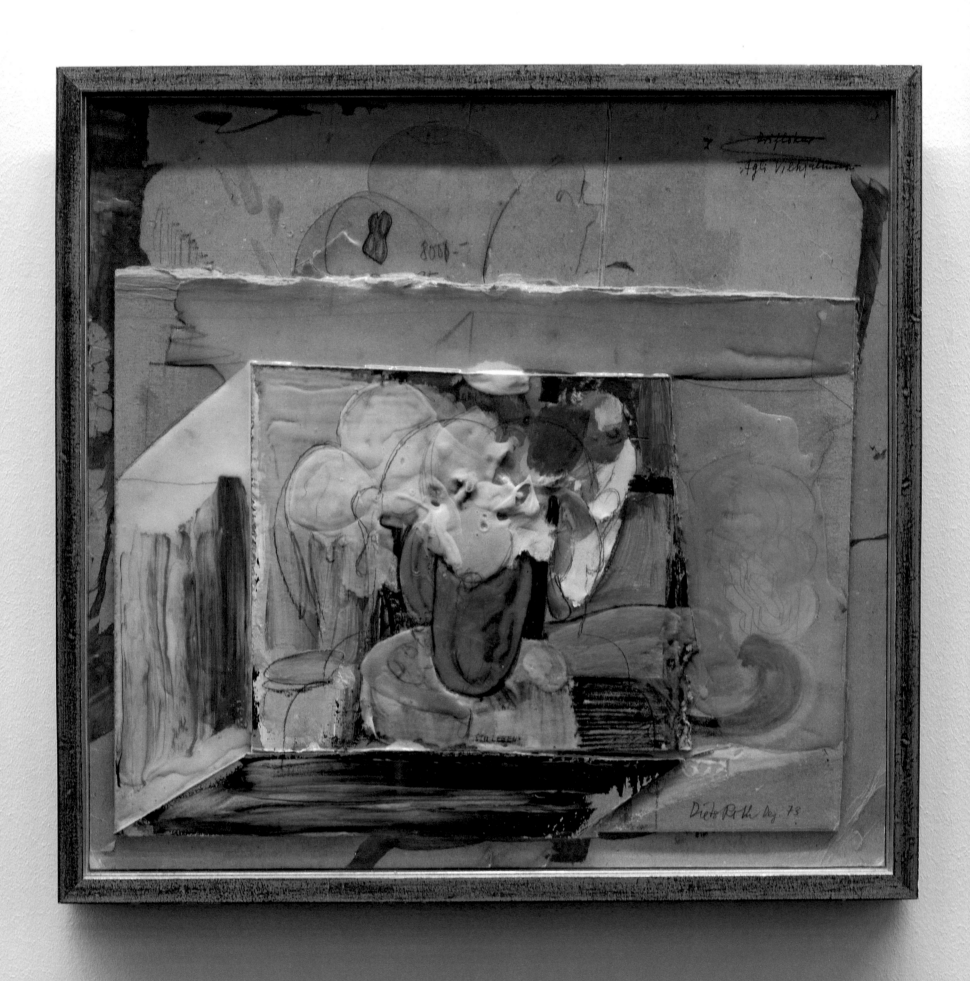

Stilleben
1973
Collage, Holzleim, Ölfarbe und Bleistift
auf Karton
43,3 x 44,5 cm

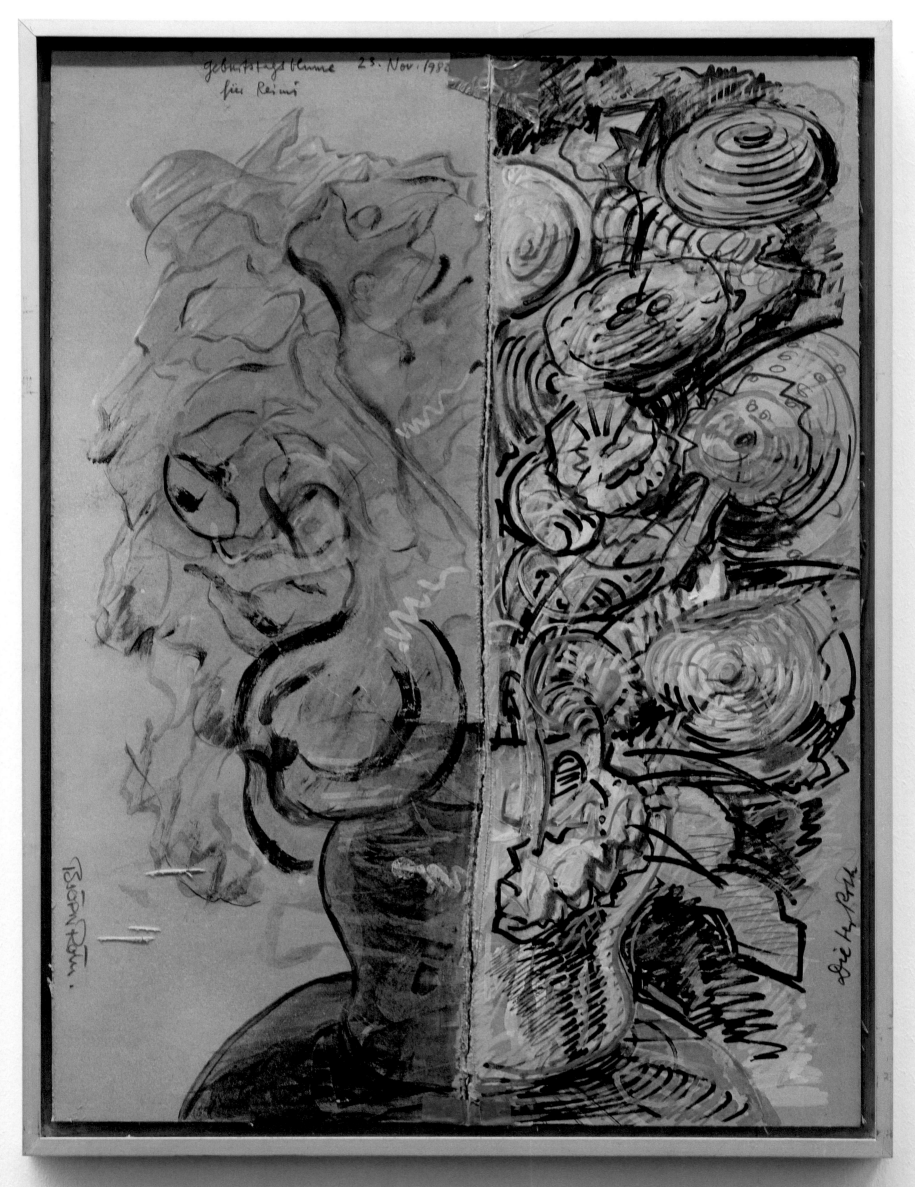

Linke Hälfte von Björn Roth,
rechte Hälfte von Dieter Roth
Geburtstagsblume 23. Nov. 1982
1982
Wasserfarbe und Acrylfarbe auf Karton
auf Masonit
58,5 x 44,5 cm

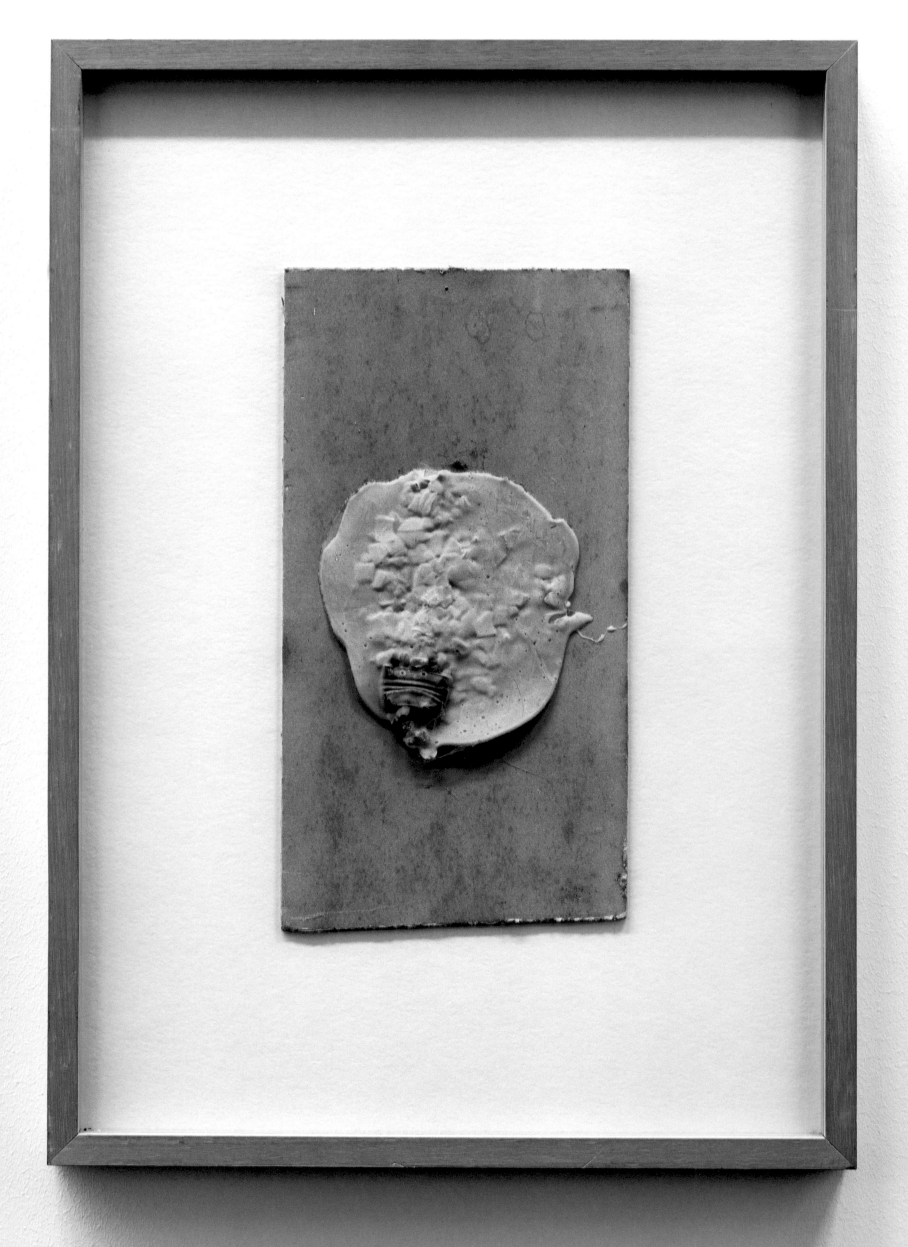

Ohne Titel, Probe zu zwei Birnen
1969
Quetschung/ Flachobjekt, Leim und
zerquetschte Glühbirne auf Pappe
59,5 x 41,5 cm

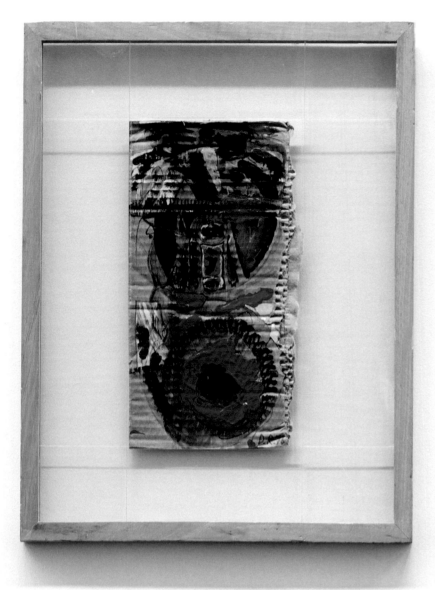

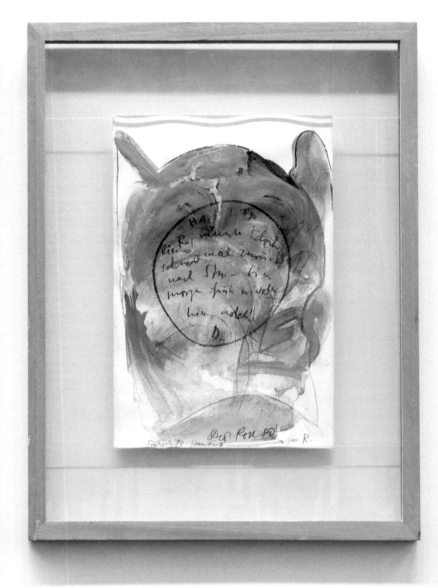

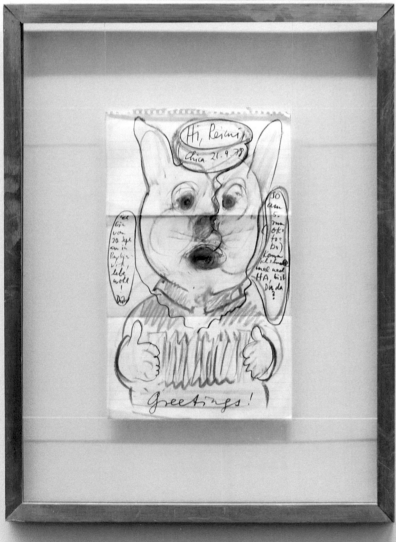

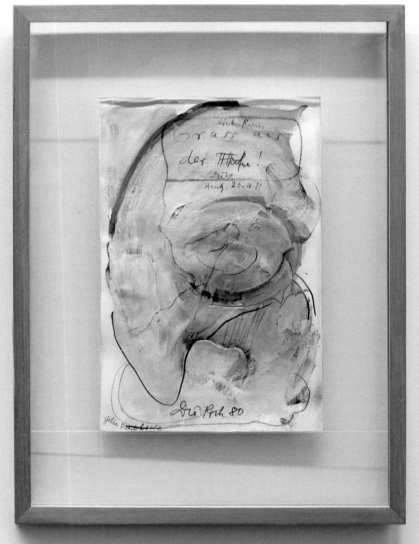

Ohne Titel
1976
Brief, Acrylfarbe auf Wellpappe
Rückseitig: kurzer Brief
33,5 x 19 cm

Greetings
1978
Briefzeichnung, Bleistift und Farbstifte auf
liniertem Papier mit Perforation oben
31,5 x 20 cm

Ohne Titel
1980
Briefzeichnung, Bleistift, Wasserfarbe
auf Papier
33,5 x 24 cm

Gelber Flachlöwe
1980/81
Briefzeichnung, Acryfarbe, Wasserfarbe,
Bleistift und Marker auf Papier
32,5 x 24 cm

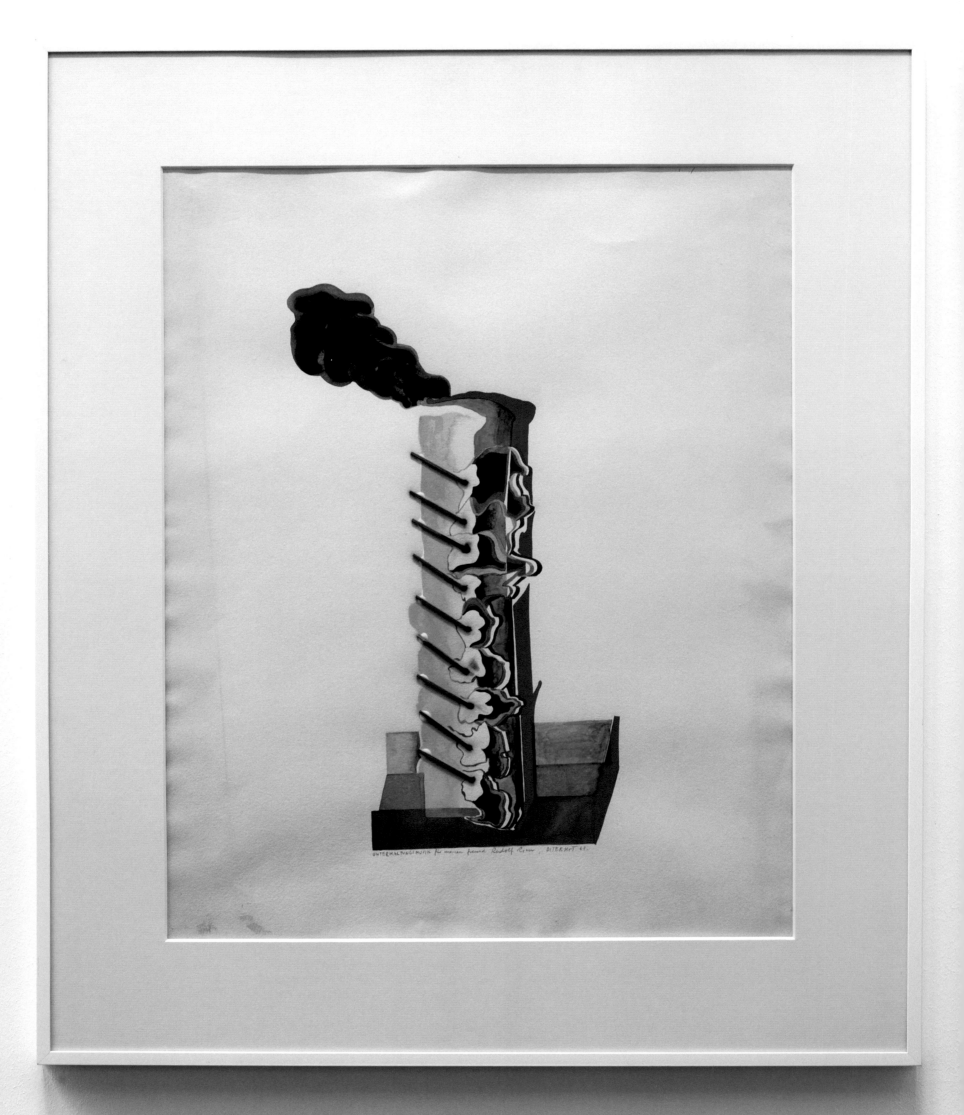

Unterhaltungsmusik
1968
Aquarell und Streichhölzer
auf weißem Karton
62 x 50 cm

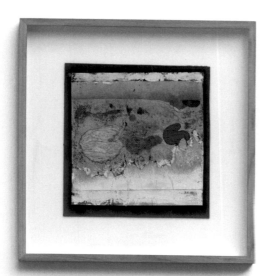

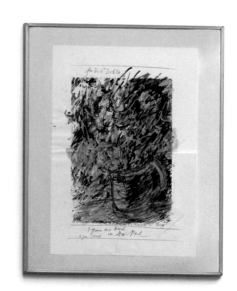

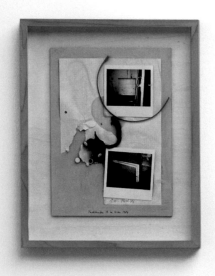

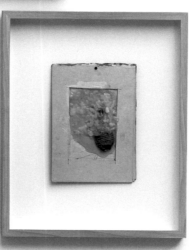

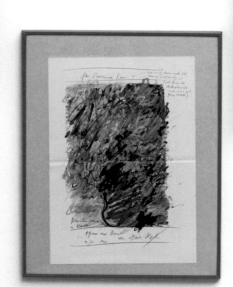

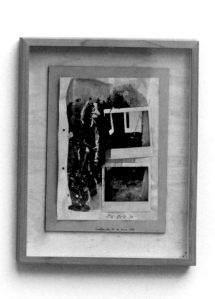

1996 hatte mich Dieter Roth eingeladen,
für meine Dissertation längere Zeit bei
ihm im Basler Archiv zu wühlen. Als ich
mein Hotel bezahlen wollte, stellte sich
heraus, dass Dieter Roth es längst bezahlt
hatte. Ich empfand das als zu großzügig
und wollte ihm das Geld erstatten, was
er natürlich ablehnte. So besann ich mich
und erklärte ihm, ich wolle dann für
das Geld eine Arbeit von ihm erwerben.
Der Vorschlag erheiterte ihn, aber er
ging drauf ein. So bekam ich für ein –
aus heutiger Sicht – Taschengeld zwei
wunderbare kleine Assemblagen, einst
entstanden in seinem Wiener Atelier, die
er für mich herausgesucht hatte. Deren
Marktwert lag gewiss damals schon
bei einem Vielfachen dessen, was ich
bezahlen sollte. So wurden es, obwohl
faktisch gekauft, am Ende doch eher
Souvenirs ...

Dirk Dobke

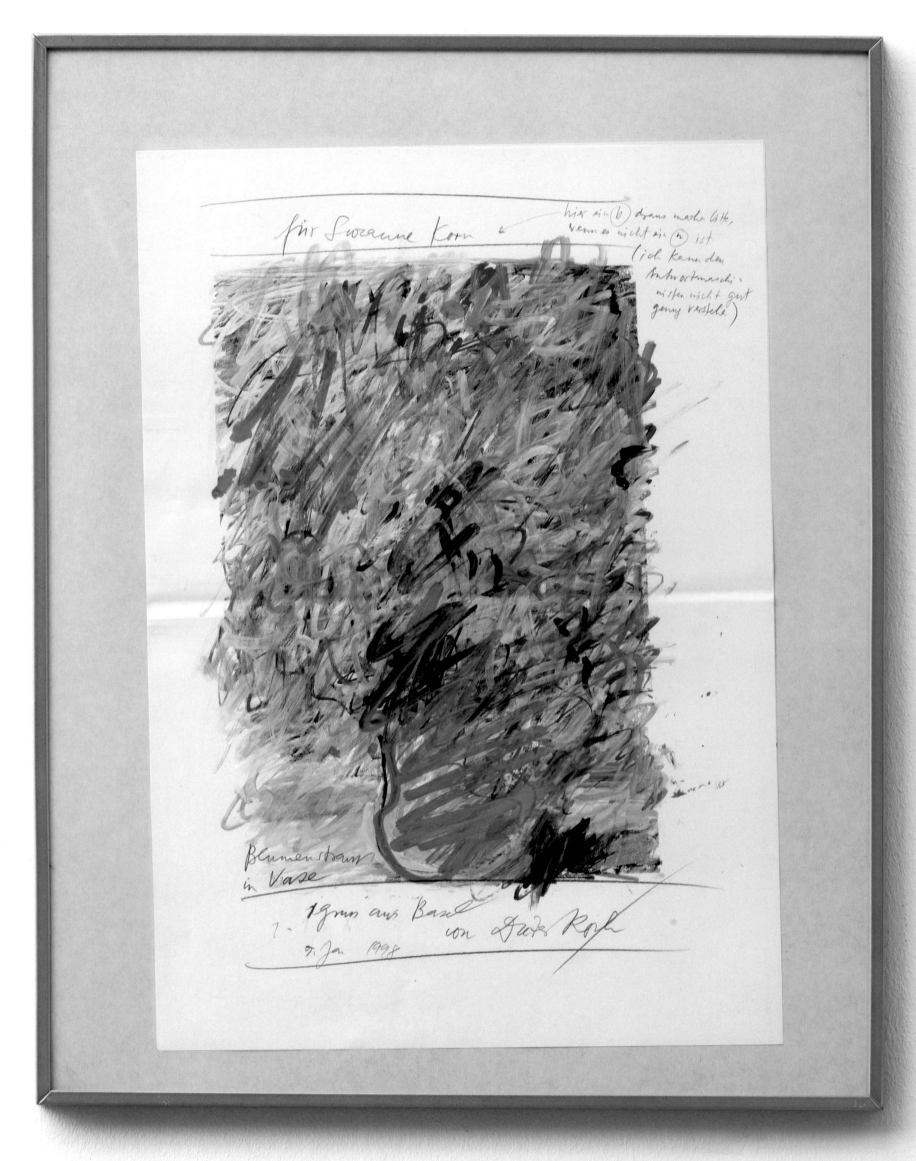

Blumenstrauß
1998
Offset, Bleistift
auf Papier
42 x 29,7 cm

Die *Blumensträuße* schickte er an meine
Frau und mich als einen Weihnachts-
oder Neujahrsgruß 1997/1998. Obwohl
seit dem Sommer 1997 verheiratet und
den gleichen Nachnamen tragend, hieß
es auf dem Anrufbeantworter noch
lange »... Anrufbeantworter von Susanne
Korn und Dirk Dobke«. Dieter Roth,
der häufiger Nachrichten dort hinter-

lassen hatte, war sich bei seiner Widmung
des (Mädchen-)Namens meiner Frau
nicht sicher, deshalb seine Erklärung im
Bild, dass der Strauß Susanne Korb oder
Korn gewidmet sei, da er den Anruf-
beantwortertext leider nicht genau ver-
stehe.

Dirk Dobke

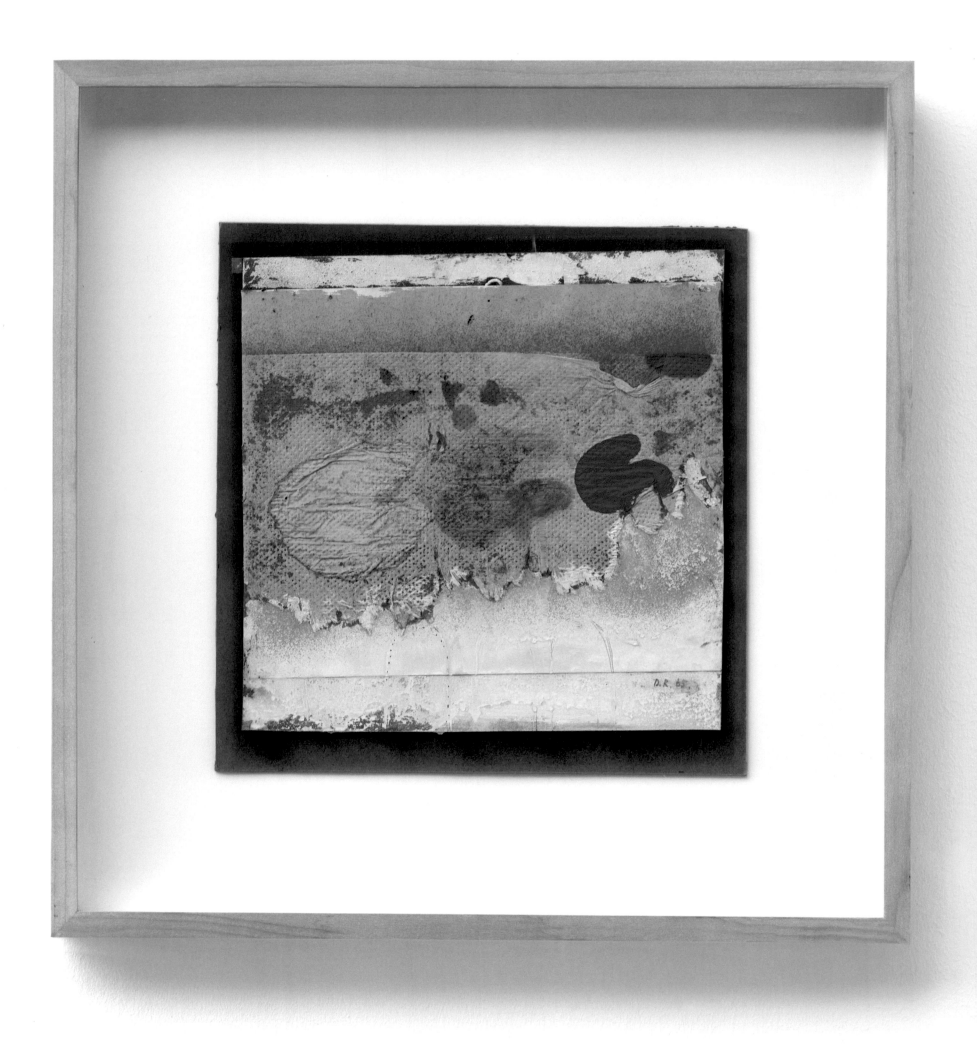

Laut Roth repräsentieren die Grabsteine
und Wolken seine drei Kinder. Entstanden
ist die Arbeit in einer Zeit der Entfremdung
von seiner Familie in Island, die er verließ,
um nach Amerika zu gehen. Er hatte sich
1964 scheiden lassen, fühlte sich aber
weiterhin verantwortlich für die Kinder.

Dirk Dobke

3 Tombstones + Clouds
1965
Gouache, diverse Papiere, collagiert
30 x 29,5 cm

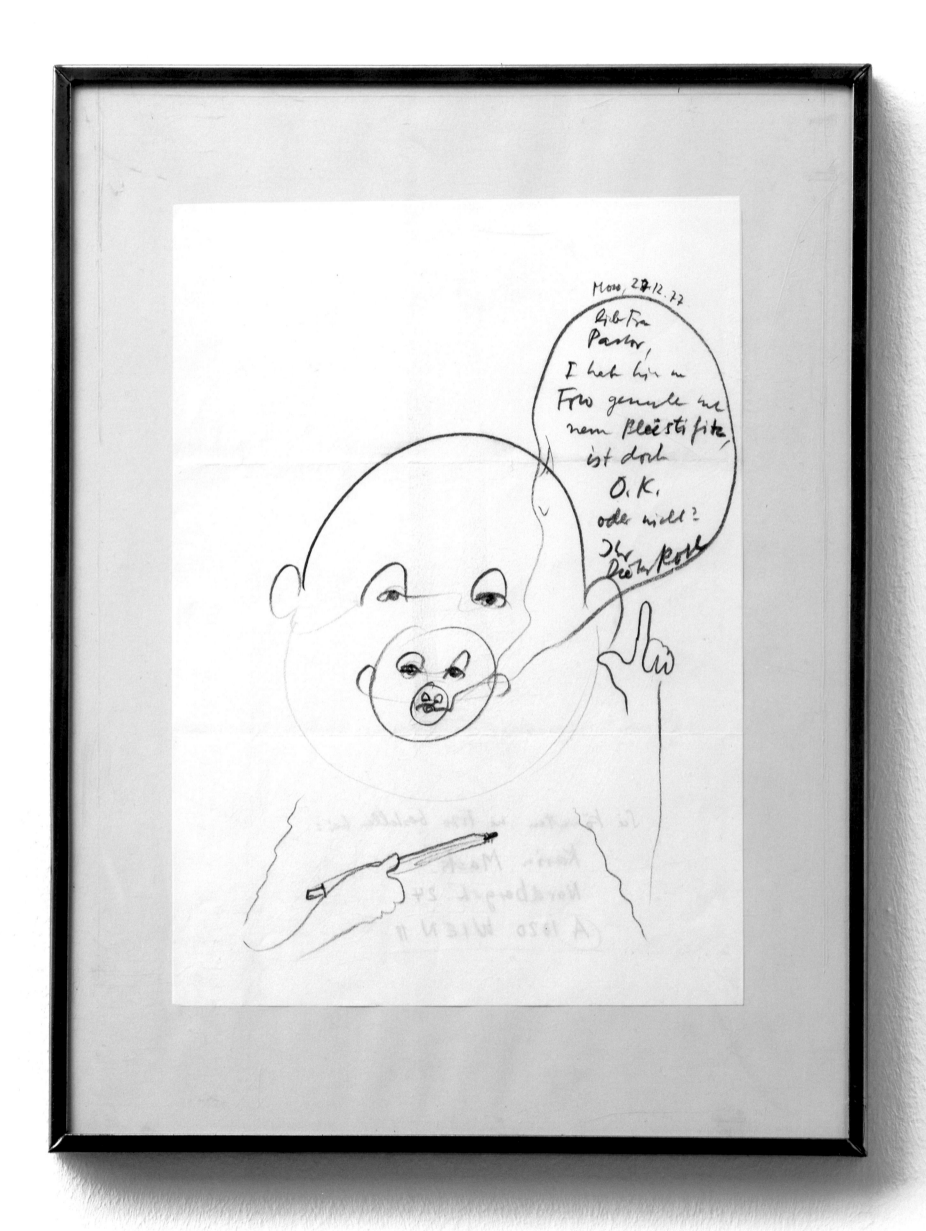

Briefzeichnung
1977
Bleistift auf Papier
29,7 x 21 cm

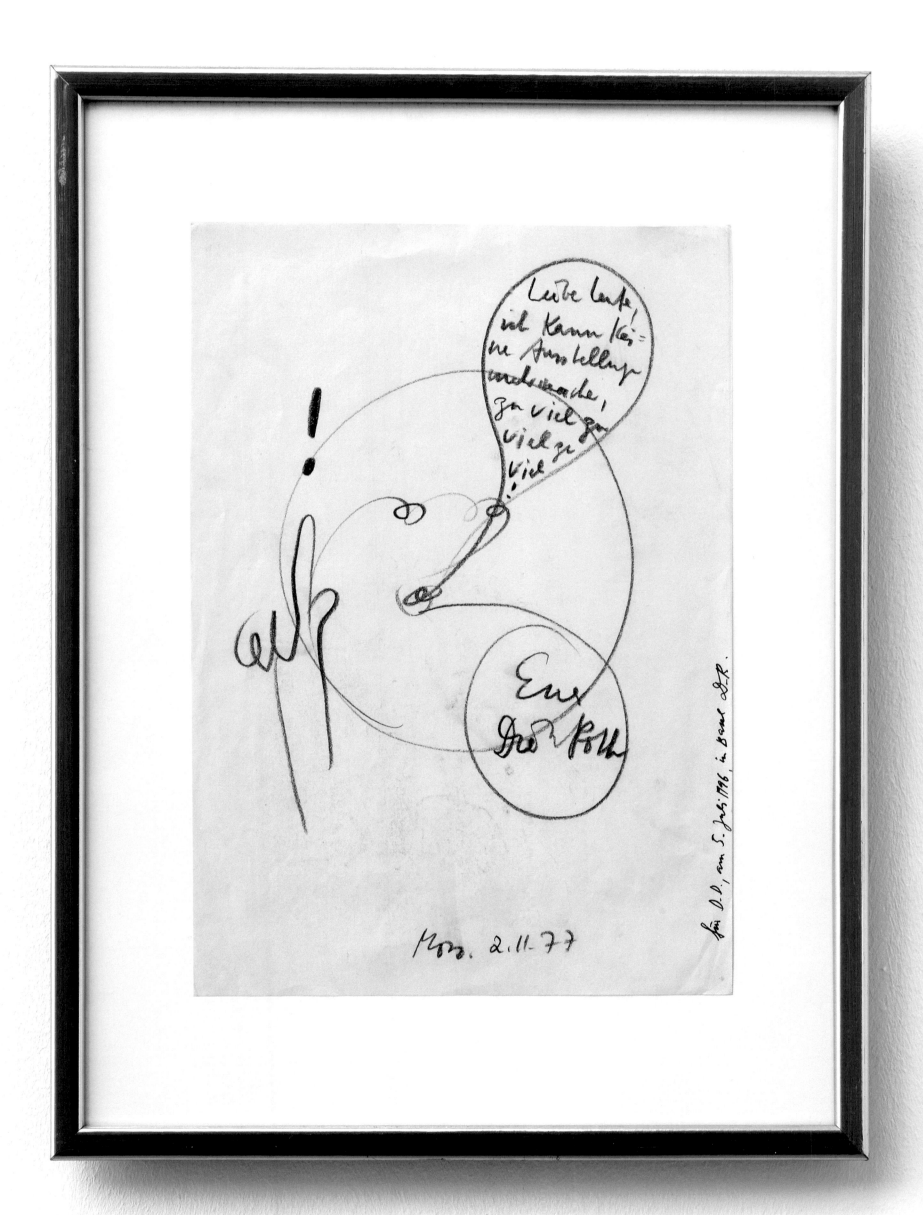

Briefzeichnung
1977
Bleistift auf Papier
29,7 x 21 cm

Ohne Titel, Stempelpyramide
1965
Aquarell, Tempera, Tusche auf Papier,
collagiert
Ca. 31 x 46,5 cm

Die Arbeit ist Teil einer Korrespondenz
ohne Worte zwischen Dieter Roth und der
Studentin Lisa Redling im Sommer/Herbst
1965 in Providence. Die Stempelpyramide
war ursprünglich eine Aufgabe, ein Unter-
richtsthema, das Roth seinen Studenten
an der Rhode Island School of Design in
Providence/Rhode Island gestellt hatte.

Dirk Dobke

Das makellose Halbrund des
Hutes wiederholt motivisch den
entblößten runden Schädel der
gezeichneten Selbstporträts.
Laut Lisa Redling steht hier der
Hut für etwas Phallisches.

Dirk Dobke

Ohne Titel, Hat
1965
Bleistift, Gouache, Karlack auf Papier
25 x 20 cm

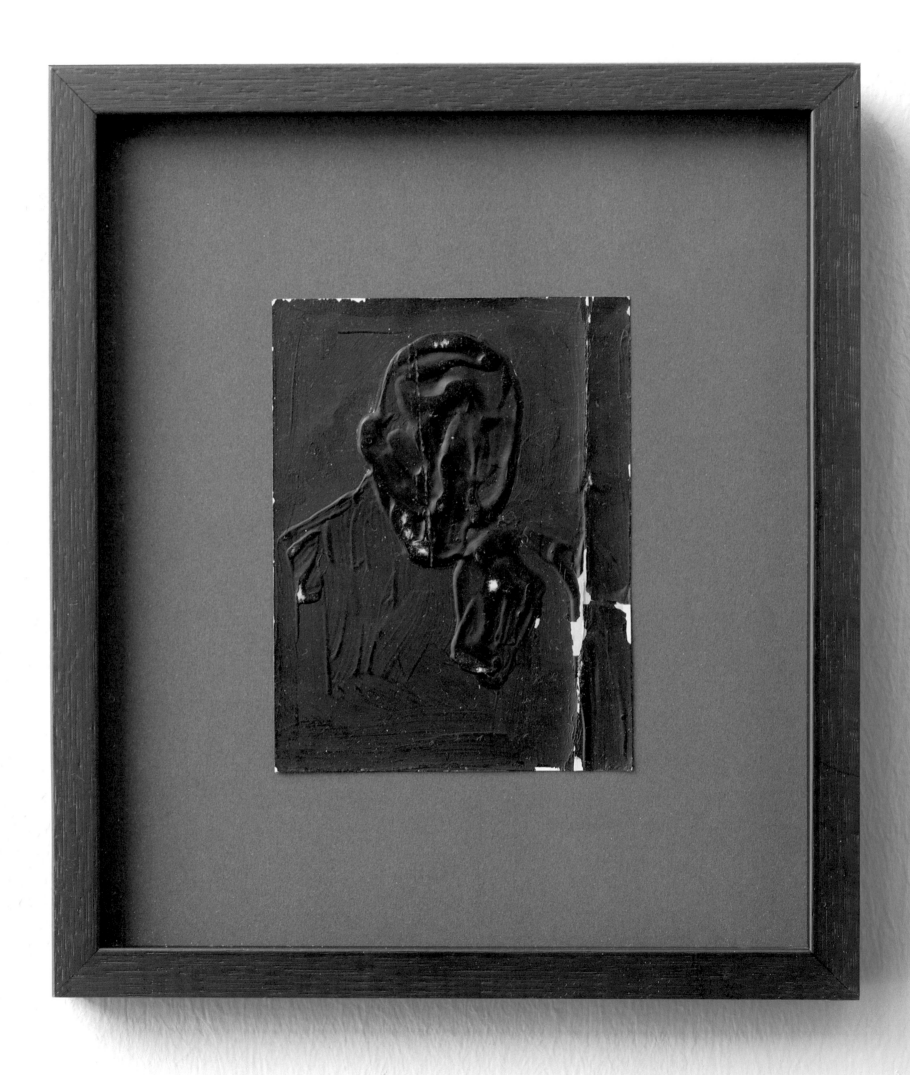

Schwarzes Selbstporträt
1965
Acryl auf Papier
13,5 x 10,5 cm

Das *Schwarze Selbstporträt* von 1965 zeige
ihn, so Lisa Redling, an die er das Bild ge-
schickt hatte, wie er ihr in jener Zeit häufig
vorkam: »depressed and feeling most
helpless and like nothing.« (»deprimiert und
äußerst hilflos, sich als ein Nichts fühlend«).

Dirk Dobke

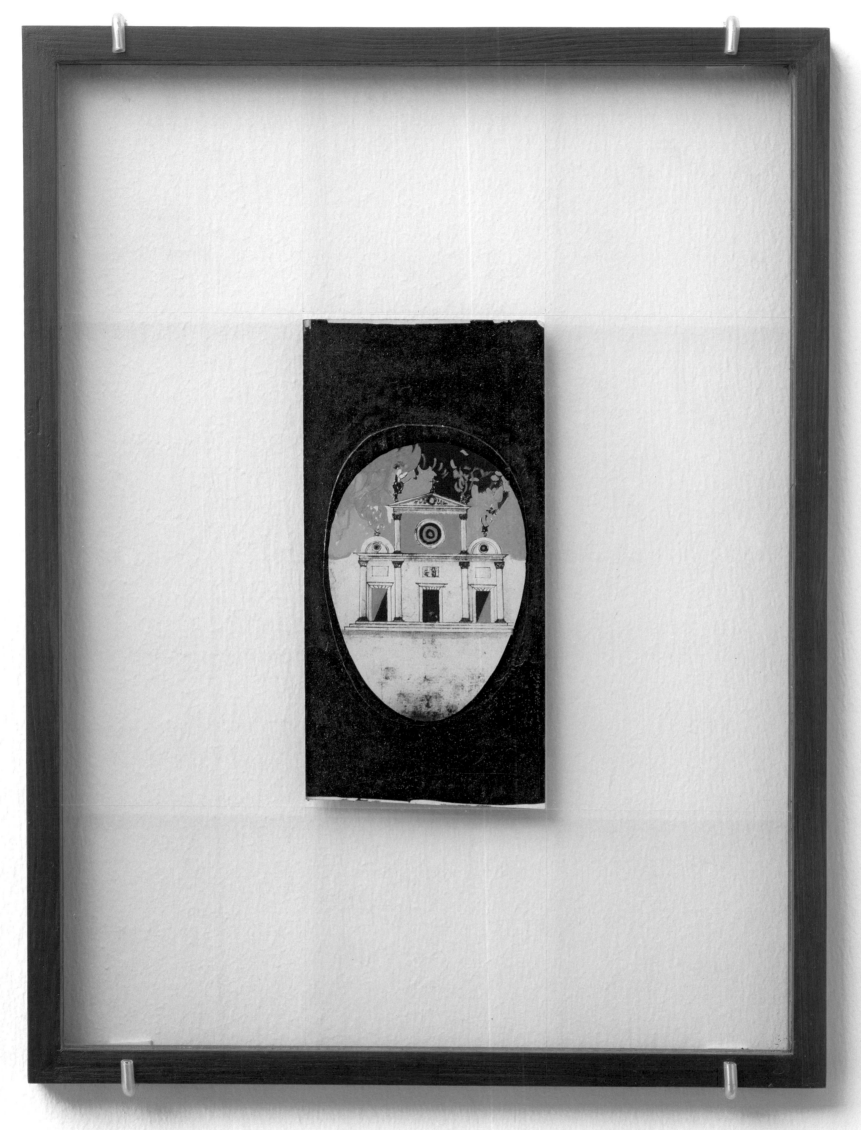

Weihnachtskarte an Lisa Redling von 1965
mit der handschriftlichen Notiz von Dieter
Roth auf der Rückseite: »This is the church
egg, as it is laid into history! It has been
burning for quite a while now.« (»Dies ist
das Kirchen-Ei, wie es in die Geschichte
gelegt worden ist! Es brennt jetzt schon
eine ganze Weile.‹)

Dirk Dobke

Church Egg
1965
Acryl auf Papier
20 x 10 cm

Näher kennengelernt habe ich Dieter Roth aber erst viele Jahre später – wenn ich mich recht erinnere, über unseren gemeinsamen Freund Jan Voss. Doch bedurfte es noch manch außerordentlichen Bierkonsums in teilweise elend verrauchten Kneipen, bis so etwas wie freundschaftliche Bande zwischen uns geknüpft waren. Aber es waren nicht nur unterhaltsame Abende und Nächte, die wir uns um die Ohren schlugen. Es waren oft auch anstrengende und konfliktgefährdete Begegnungen. Und aufregende Gedankenausflüge, die in alles ausarten konnten, nur nicht in Langeweile.

Die vier für diese Ausstellung ausgeliehenen Souvenirs in Form von Kinderzeichnungen kamen vor circa fünfundzwanzig Jahren in meinen Besitz. Sie gehörten der Lebensgefährtin einer Jungendfreundin Dieters, die sie mir damals in einem Konvolut mit frühen Druckgrafiken von Dieter anbot. Und ich finde, zumindest eine dieser Zeichnungen lässt erahnen, welches Genie in den 1940er-Jahren hier bereits in den Kinderschuhen steckte.

Aldo Frei

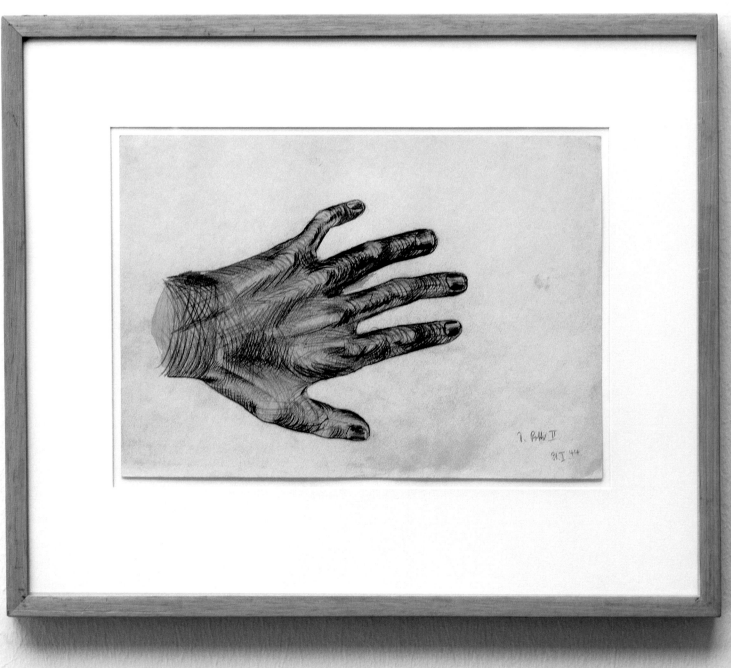

Vier frühe Zeichnungen
1944/45
Bleistift auf Papier
26 x 6,7 21,7 x 7 cm
21 x 29,7 29,7 x 21 cm

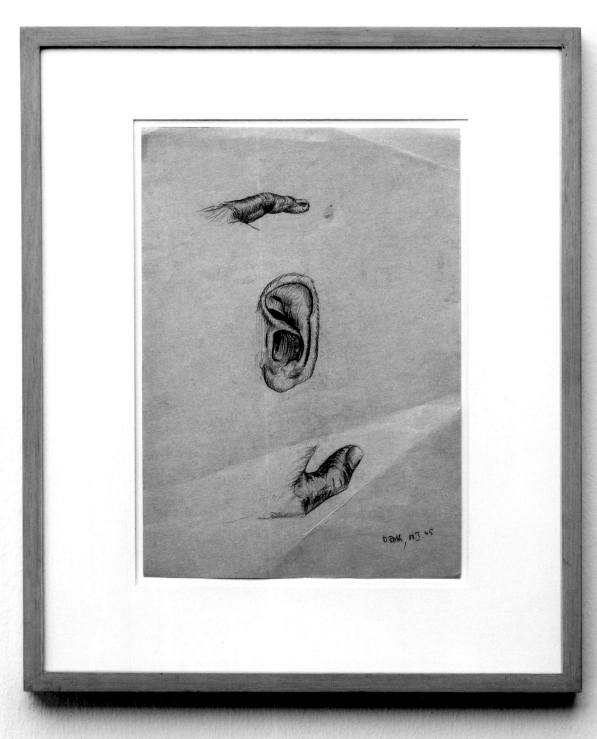

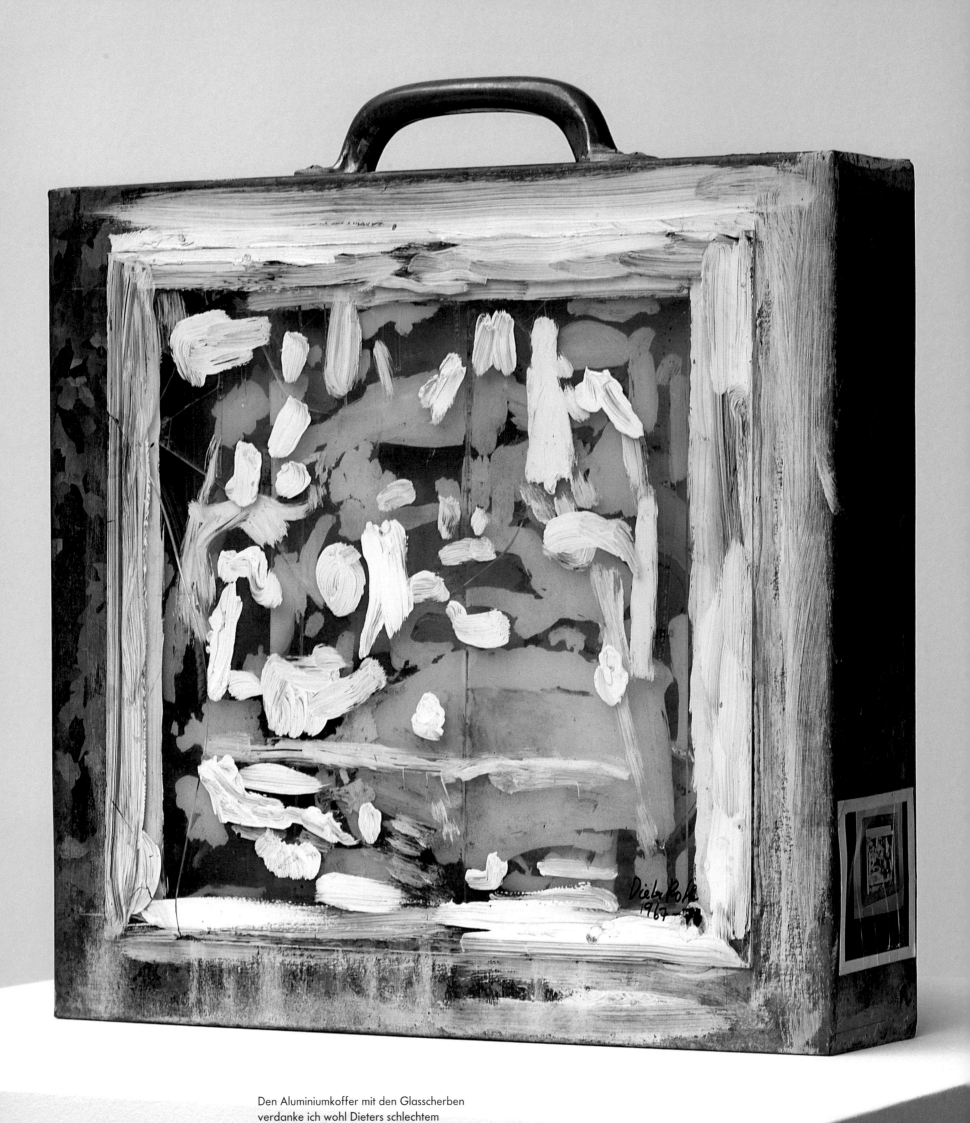

Blechglaskoffer mit Glasscherben
1967
Zinkblech mit Griff, Glasscherben,
Acryl, Klebstoff
50 x 45 x 9 cm

Den Aluminiumkoffer mit den Glasscherben
verdanke ich wohl Dieters schlechtem
Gewissen. Ich hatte gerade eine große
Installation bei ihm gekauft und den
Preis dafür zwar mit längerem leerem
Schlucken, aber ohne jedes hörbare
Murren akzeptiert. Diese Tapferkeit seines
Kunden musste in ihm dann wohl jenen
Denkprozess in Gang gesetzt haben, der
mich schon kurze Zeit danach zum Besitzer
dieses wunderbaren Scherbenhaufens
machte.

Aldo Frei

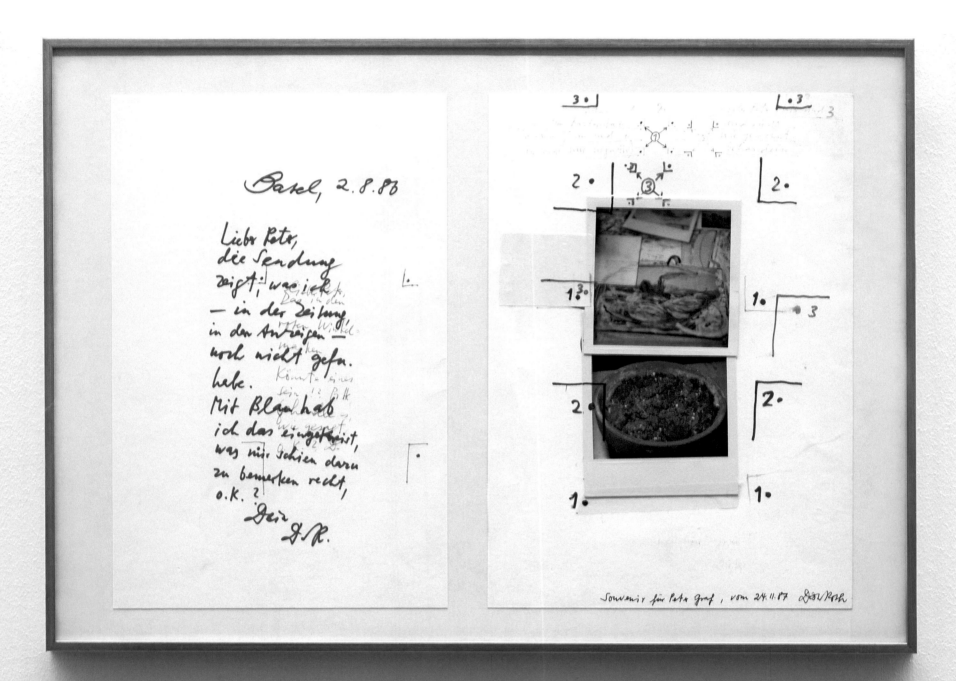

Meine Bekanntschaft mit D. R. begann Mitte der 1960er-Jahre. In den Jahren 1986/87 hat D. R. eine ähnliche Aktion durchgeführt wie vorgängig die Aktion *Tränenmeer*. Also die Schaltung von (rätselhaften) Anzeigen in diversen Tageszeitungen der Schweiz. Handelte es sich beim *Tränenmeer* jedoch um Texte, beziehungsweise Gedichtfragmente, so bestand die Folgeaktion ausschließlich aus Bildausschnitten von Polaroidfotos. Die Kleinanzeigen wurden über längere Zeit in Gratisanzeigern der deutschsprachigen Schweiz eingesetzt.
Ich organisierte die Aktion zusammen mit der Annoncenverwaltung Publicitas.

Das Beispiel (Blatt rechts) zeigt, wie D. R. dabei vorgegangen ist: Er lieferte die Fotos mit angegebenen Bildausschnitten, jeder Bildausschnitt wurde zu einem Inserat.
Der Begleitbrief (Blatt links) war nicht nur eine Anweisung an mich, sondern wurde ebenfalls gleich als Anzeige genutzt (s. rote Winkel). Die Zeitungsseiten wurden gesammelt und zu Büchern gebunden. Irgendwann brach D. R. die Aktion ab, weil sie ihm zu aufwendig wurde. Das Souvenir ist ein Dankeschön an mich für die Mithilfe.

Peter Graf

Pressart
1987
Filzstift, Polaroidfotos
Je 29,7 x 21 cm

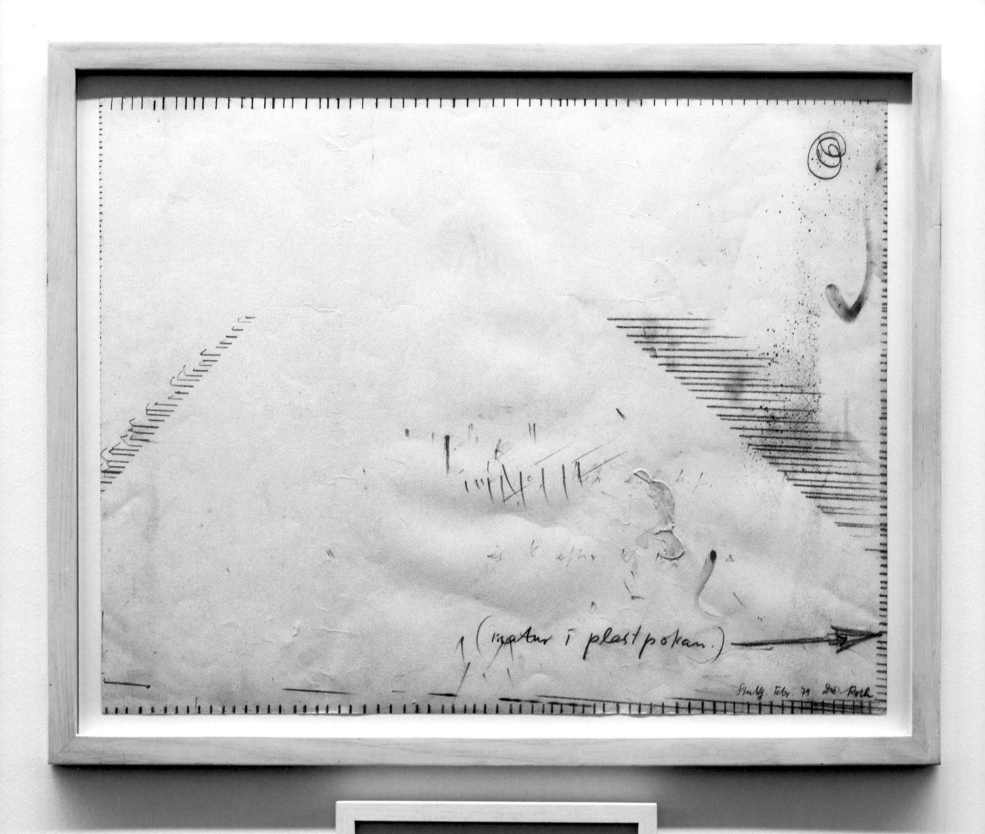

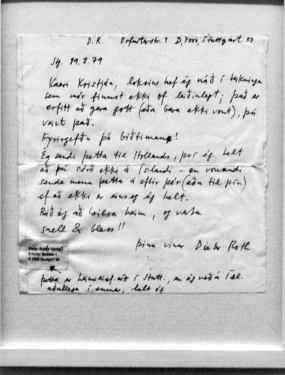

Ohne Titel
1979
Bleistift und Acryl auf Papier
50 x 65 cm

Dazu: Brief auf Isländisch von Dieter Roth an Kristján Guðmundsson:

D. R. Erfurterstr. 1 D, 7000, Stuttgart 50

Stg. 19.3.79

Lieber Kristján, endlich habe ich eine Zeichnung gefunden, die ich nicht allzu langweilig finde; es ist schwer, etwas Gutes zu schaffen (oder zumindest nichts Schlechtes), das weißt Du. Tut mir leid, dass ich so lange gebraucht habe! Ich habe dies nach Holland geschickt, weil ich dachte, Du wärst nicht in Island – doch ich hoffe, jemand schickt es Dir nach (oder zu), wenn ich mich getäuscht haben sollte.
Grüsse nach Hause und Tschüss!!

Dein Freund Dieter Roth

(Adressenaufkleber)

Dies ist meine Adresse in Stutt. Aber gerade in diesem Sommer werde ich bestimmt in Island sein, denke ich.

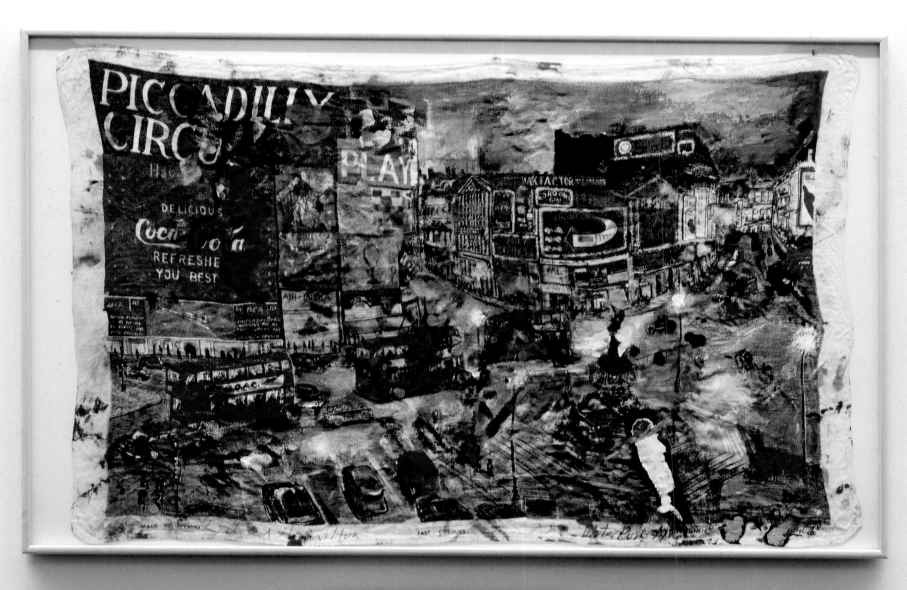

In Zusammenarbeit mit Richard Hamilton
Fast Colours (Piccadilly Circus)
1976/77
Bearbeitetes Küchentuch, Acryl auf Stoff
45 x 74 cm

Zu Beginn der hektischen Arbeit an den *Collaborations* in Cadaqués schenkte Rita Donagh Roth ein Geschirrhandtuch aus Leinen mit einer Darstellung des Piccadilly Circus, das sie sehr schätzte, und sagte, dass er es eventuell nützlich finden könnte. Hamilton wusste, dass Roth solche Suggestionen hasste, und tatsächlich verwendete Roth dieses Tuch während der gesamten Arbeit an den *Collaborations* als Reinigungslappen für seine Pinsel. Rita war bestürzt, ließ sich aber nichts anmerken. Als Hamilton Monate später nach Cadaqués zurückkehrte, war das Geschirrhandtuch mit Nadeln an der Wand seines Ateliers befestigt worden. Es wirkte wie eine Einladung zur Weiterarbeit. Während der nächsten zwei Monate kehrte Hamilton regelmäßig ins Atelier zurück, um einige wohlüberlegte Pinselstriche hinzuzufügen. Im folgenden Jahr fügte Roth weitere Markierungen hinzu, insbesondere den Kopf eines roten Monsters über der Coca-Cola-Werbung

in der linken Bildhälfte und den weißen Profilkopf mit rotem Hut in der unteren rechten Bildhälfte. Das Original erhielt den Namen *Fast Colours*. Danach entstand als »Zertifikat« das Werk *Palette* in Form von sechs Polaroidbildern: drei von Roth, die seine als Palette dienende Hand zeigen, und drei von Hamilton, die seine Palette und seinen Arbeitstisch wiedergeben.

(Aus: *Dieter Roth / Richard Hamilton. Collaborations. Relations – Confrontations*, London und Porto 2003, S. 86.)

Blue Envelope (Letter by Dieter Roth to Dieter Roth c/o Richard Hamilton)
Undatiert
Briefobjekt mit Joghurt gefüllt
14 x 19 cm

(Leihgaben dank der Vermittlung von Wolfgang Hainke)

• færa hilluna niður, svo hún hangir 90 cm yfir matrössunni

90 cm

(Gunnar er með teikningu):
• 1 rúm

1 m

2 (sjá teikng.)

• grind með hillum 2 (eins og í gestaherberginu, Bala II)
30 x 60 cm

30
60

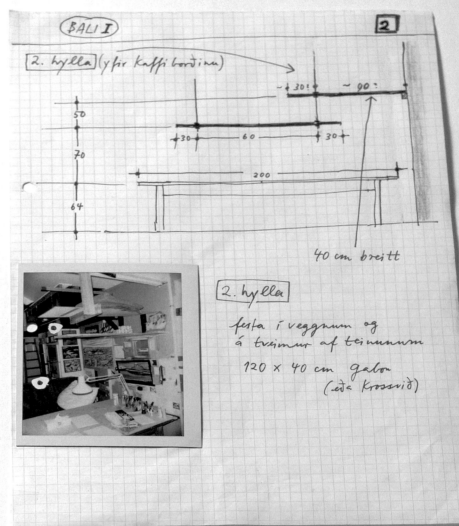

2. hylla (yfir kaffiborðinu)

~30 ~90

50
70
64

30 60 30
200

40 cm breitt

2. hylla

festa í veggnum og á tveimur af teinunum

120 x 40 cm gabon (eða krossviður)

Ventillinn ónýtur

BALI I

BALI II

? leggja símleiðslu ?

innrétta annað tæki → Bala II

(sími 5868319)

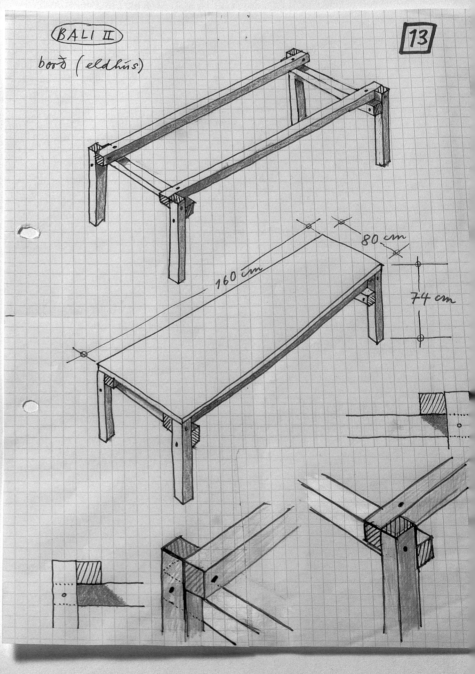

borð (eldhús)

80 cm
160 cm
74 cm

BALI I

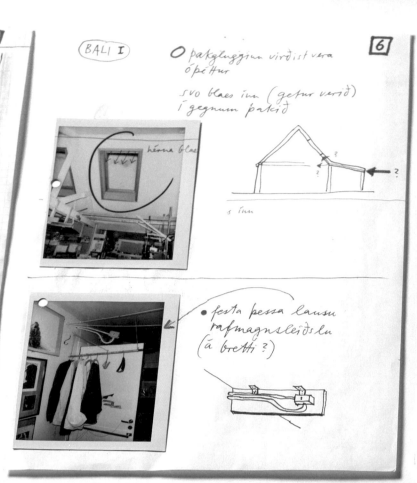

In Zusammenarbeit mit Gunnar Helgason
Að Gera (To Be Done)
1992–1998
Polaroidfotos, Bleistift und verschiedene
Stifte auf Papier
Je 29,7 x 21 cm

Originalentwürfe, die Dieter Roth und sein
isländischer Zimmermann Gunnar Helgason
angefertigt haben. Sie zeigen, wie intensiv
sich Dieter Roth mit jedem Detail befasste
bezüglich der Dinge, die für ihn ange-
fertigt, repariert oder geändert wurden.
Das beiliegende Buch mit Reproduktionen

dieser Entwürfe, Rechnungen und Fotos
wurde von der Dieter Roth Akademie in
Roths Verlag, Basel und Mosfellsbær,
als Edition von dreißig Exemplaren
herausgegeben.

(Kommentar von Björn Roth)

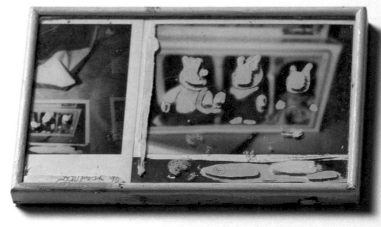

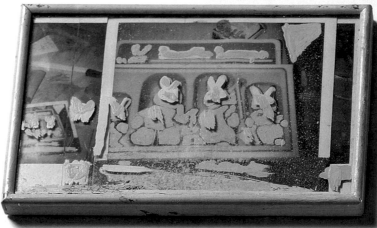

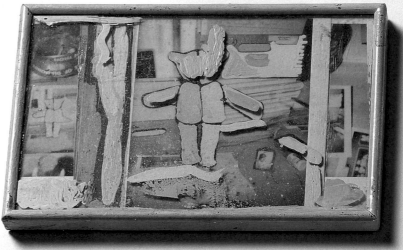

Hasenfamilie
Um 1990/91
Acryl auf Fotocollagen
Je 10,5 x 15,5 cm

Dazu: Dokumentationsfoto Dieter Roth
im Restaurant Chez Donati in Basel

Zu Dieter Roth kann ich sagen, dass er
einer der Gäste unseres Restaurants war,
bei dem einem das Herz aufging, wenn er
zur Türe reinkam. Trotz seiner imposanten
Erscheinung wirkte er fast scheu, wie er
so dastand, die Mütze, die er fast immer
trug, in den Händen. Am liebsten saß er
im vorderen Teil, nahe des Buffets. Einmal
mokierte er sich über die kleinen Bilder an
der einen Wand, doch wie er hörte, dass
dies alles Geschenke der jeweiligen Künst-
ler sind, hat er gefragt, ob er uns auch was
schenken dürfe. Und eines schönen Tages
stand er im Restaurant und war daran, uns
die fünf wunderbaren Hasenbilder an die
Wand zu kleben. Den Platz dafür hat er
sich selbst ausgesucht, und zwar gleich
oberhalb dem Geschenk seines Freundes
Tinguely.

Marianne Huber

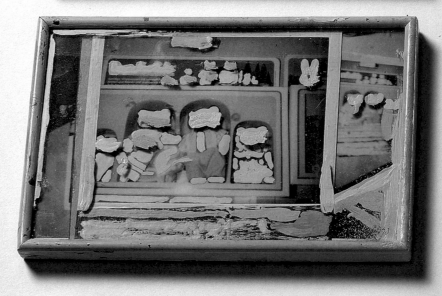

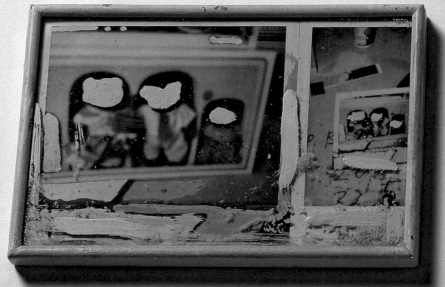

In Zusammenarbeit mit Dorothy Iannone
Cutlery Piece
1994
Besteckteile, Fotokopie eines Briefes
mit Polaroidfotos auf Holz montiert
35 x 60 cm

Rückseitig:
Brief von Vera Roth vom 7.3.2000

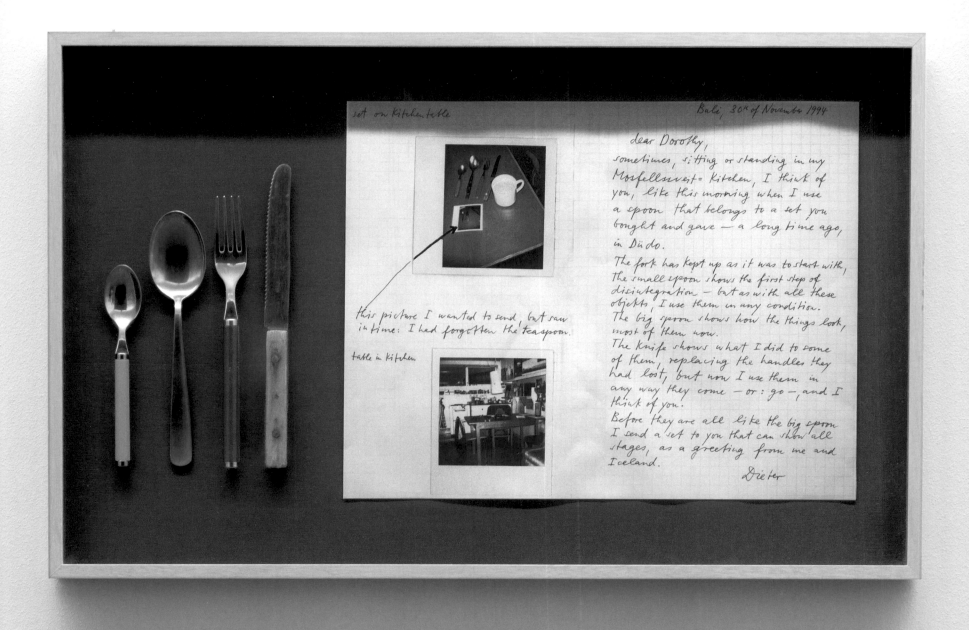

Diese Assemblage aus Dieters Brief und dem dazugehörigen Essbesteck stammt von Dorothy. Der helle Holzrahmen und die dunkle Holzfläche sowie die Anordnung des Essbestecks sollen den Küchentisch nachbilden, der auf Dieters Polaroidfotos zu sehen ist.

Bereits kurz nach ihrer ersten Begegnung schenkte Dorothy Dieter das Messer, das sie aus New York mitgebracht hatte, um an der Cocktailstunde an Bord des Frachtschiffes teilzunehmen, mit dem sie, ihr Ehemann und Emmett Williams nach Island gereist waren. Dieter nahm dieses Geschenk an. Kaum eine Woche später, nochdem sie ihren Mann wegen Dieter verlassen hatte, träumte sie, sie würde ein Messer hochhalten, und Dieter stünde triumphierend über der Leiche ihres Ehemanns. Und fast sieben Jahre später, als Dorothy Dieter bei einem seiner Besuche

in Düsseldorf mitteilte, dass sie nach Frankreich ziehen würde, ließ er, bevor er ging, sein Taschenmesser bei ihr liegen.

Diese Assemblage zeigt unter anderem ein Messer aus einem Besteckset, das Dorothy Dieter fünfundzwanzig Jahre zuvor gegeben und dessen Griff Dieter ersetzt hatte. Und etwa ein Jahr nach Dieters Tod schickte Dieters Tochter Vera, die nichts von diesem »Leitmotiv« wusste, Dorothy das letzte verbliebene Messer dieses Sets, das Dieter ebenfalls repariert hatte, als ein »kleines Geschenk zum Andenken an meinen Vater und mit lieben Grüßen von mir«.

Dorothy Iannone

(Aus: *Dieter and Dorothy.*
Their Correspondence in Words and Works
1967–1998, Zürich 2001, S. 227.)

Minidouble – Advertisement
1988
Filzstift auf Papier
22,5 x 16,5 x 2,5 cm

Rückseitig:
»für Beat/Geburtstagsgruss/
1996/von Dieter«

Als Mitarbeiter der Werbeagentur GGK
in Basel saß ich Dieter Roth bei einem Mit-
tagessen in der Merkurstube gegenüber.
Seit dann haben wir uns circa zwanzig
Jahre lang immer wieder getroffen, zum
letzten Mal beim Mittagessen im Restau-
rant Chez Donati, an seinem Todestag am
5. Juni 1998.

Vor unserem Besuch in Island bat uns
Dieter Roth in einem Brief mit symmetri-
schem Text und Wegskizze, die Kamera
aus seinem Atelier mitzubringen.

Beat Keusch

Einladung nach Island
1997
Zwei Briefe und eine Skizze jeweils
Farbkopie von Fax vom 7.2.1997
Je 29,7 x 21 cm

Geschichte z.hd. Fredie Beckmans

Beat, am Besten, Ihr bringt die Kamera mit wenn Ihr kommt. Der Michael wird sie Dir bringen; sie liegt noch (oder steht) in meine Wohnung an der Sankt Johanns Vorstadt. Wir, Björn & ich, haben wohl eine Kamera hier, aber der Flash wirkt nicht; bis der repariert ist, kann bzw. wird viel Zeit vergehen. In dieser dunklen Jahreszeit brauche ich einen Flash, sonst ist es auf den Bildern dann dunkel. Das ist diese dunkle Jahreszeit. Jedoch es verginge zuviel Zeit, brächte ich die Kamera zur Reparatur bzw. müsste auf die Kamera lange warten. Der Flash wirkt nicht an jener Kamera die wir, Björn und ich, hier haben. Eine, meine, Kamera steht (oder liegt) noch an der Sankt Johanns Vorstadt in meiner Wohnung; der Michael wird sie Dir bringen. Wenn Ihr Sie mitbringt, auf Eurer Reise zu uns, dann ist das das Beste, Beat.

Basel, 07.02.97

1 schönen gruss! Dieter

Hoi, Beat,

ein Bekannter, einer der meinen in Amsterdam, Fredie Beckmans, Holländer der gut Deutsch kann, macht eine Radiosendung -- 7 Abende nacheinander je 1/2 Stunde, im deutschen Rundfunk. Die nächste Serie besteht in Erweiterungen von Geschichten die er (Beckmans) bei 7 Leuten bestellt hat; die eine Bedingung; der letzte Satz müsse dasselbe wie der erste sagen. B'manns hatte mich eingeladen, und ich habe ihm etwas aus einem Fils gemacht, den ich Dir schicken wollte. Jetzt schick ich Dir halt das, was ich draus gemacht habe.

Grüsse an Erika!
. . Di So. !

von Dieter

Basel, 07.02.97

B&E, D, Bö	Reykjavík → Skaftafell	THU 13. Februar	Hotel ①	
B&E, D, Bö	Skaftafell → Egilstaðir	FRY 14. "		
Jan	Akureyri → Egilstaðir	FRY 14. "		
Bö	Egilstaðir → Reykjavík	FRY 14. "		
B&E, D, Jan	Egilstaðir → Seydisfjörður	FRY 14. "	Bryggjuhús	
B&E, D, Jan	Seydisfjörður → Akureyri	SAT 15. "	Hotel ②	
Gu	Reykjavík → Akureyri	SUN 16. "		
B&E, D, Jan, Gu	Akureyri → Hjalteyri	SUN 16. "		
B&E, D, Gu	Hjalteyri → Akureyri	SUN 16. "	Hotel ②	
B&E, D, Gu	Akureyri → Reykjavík	MON 17. "		

tillaga

Kleiner Turm
1971/1986
Radierung, Filzstift auf Papier
53 x 39,5 cm

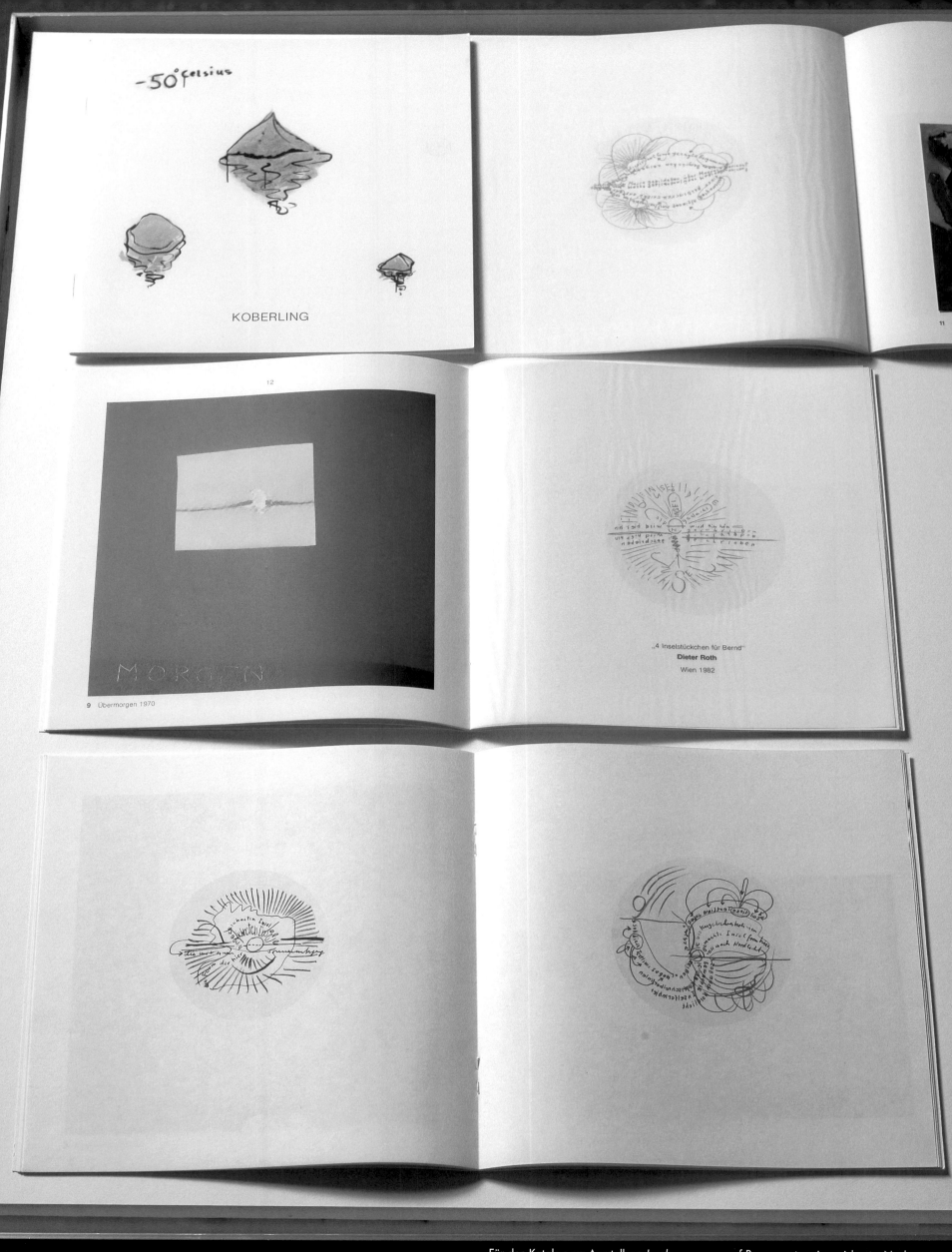

KOBERLING

9 Übermorgen 1970

"4 Inselstückchen für Bernd"
Dieter Roth
Wien 1982

Für den Katalog zur Ausstellung *Inseln* (21 x 21 cm, Reirhard Onnasch, Berlin 1982) bat Bernd Koberling Dieter Roth um einen kleinen Textbeitrag. So entstanden diese vier Textbilder, die Dieter Roth mit Bleistift auf Pergamentpapier zeichnete. Nach seinen Angaben wurden sie im Katalog blau gedruckt.

Bernd Koberling

Buchobjekt, »Kleines Isländisches Buch, speziell für Uwe Lohrer gemacht«
1978
Zeitungspapier, Karton
5,5 x 5,1 x 3,8 cm

Dieter Roth arbeitete seit 1972 in der Druckerei von Frank Kicherer an verschiedenen Siebdruckauflagen. Da auch ich den Siebdruck hin und wieder für meine Grafikarbeit brauchte, begegnete ich Dieter dort und konnte ihm aus diskretem Abstand bei der Arbeit über die Schulter schauen. Für jemanden, der mit visueller Gestaltung zu tun hat, war das ein tiefbeeindruckendes Erlebnis – obwohl ich in der Werkstatt von Frank Kicherer viele erstaunliche und außergewöhnliche Künstler/Menschen erlebte. Es war der unvorstellbare und unkonventionelle

Umgang mit allem, womit er sich (in seiner Kunst) beschäftigte. Bei Siebdruckauflagen von hundert Exemplaren entstanden durch seinen Eingriff während des Drucks oft hundert Unikate.
Aus anfänglichem »Fremdeln« hat sich langsam Vertrauen und Freundschaft eingestellt. Unsere Begegnungen und Dieters Besuche wurden zahlreicher und führten zu allerlei Gesprächen, Unterrichtungen, Weinproben, Rezitierabenden, Calvadosproben, Projekten – und manches Mal entstand aus Herumliegendem oder -stehendem ein wunderbares Kunstwerk.

Das kam scheinbar so ganz nebenbei. Einige Jahre benutzte Dieter für seinen Verlag meine Adresse. Es traf dann die eine oder andere Sendung ein. Einmal war es eine Lieferung von ihm verlegter 17-cm-Schallplatten. Als wir die nummerierte Auflage eingetütet hatten, blieb noch ein Rest in einem Karton übrig. Auf dem Arbeitstisch lag unter anderem eine Tube Klebstoff und in Dieters Kopf war der *Schallplattenturm* schon entstanden. Wir brauchten ihn nur noch zusammenzukleben.

Uwe Lohrer

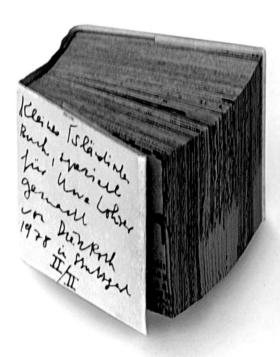

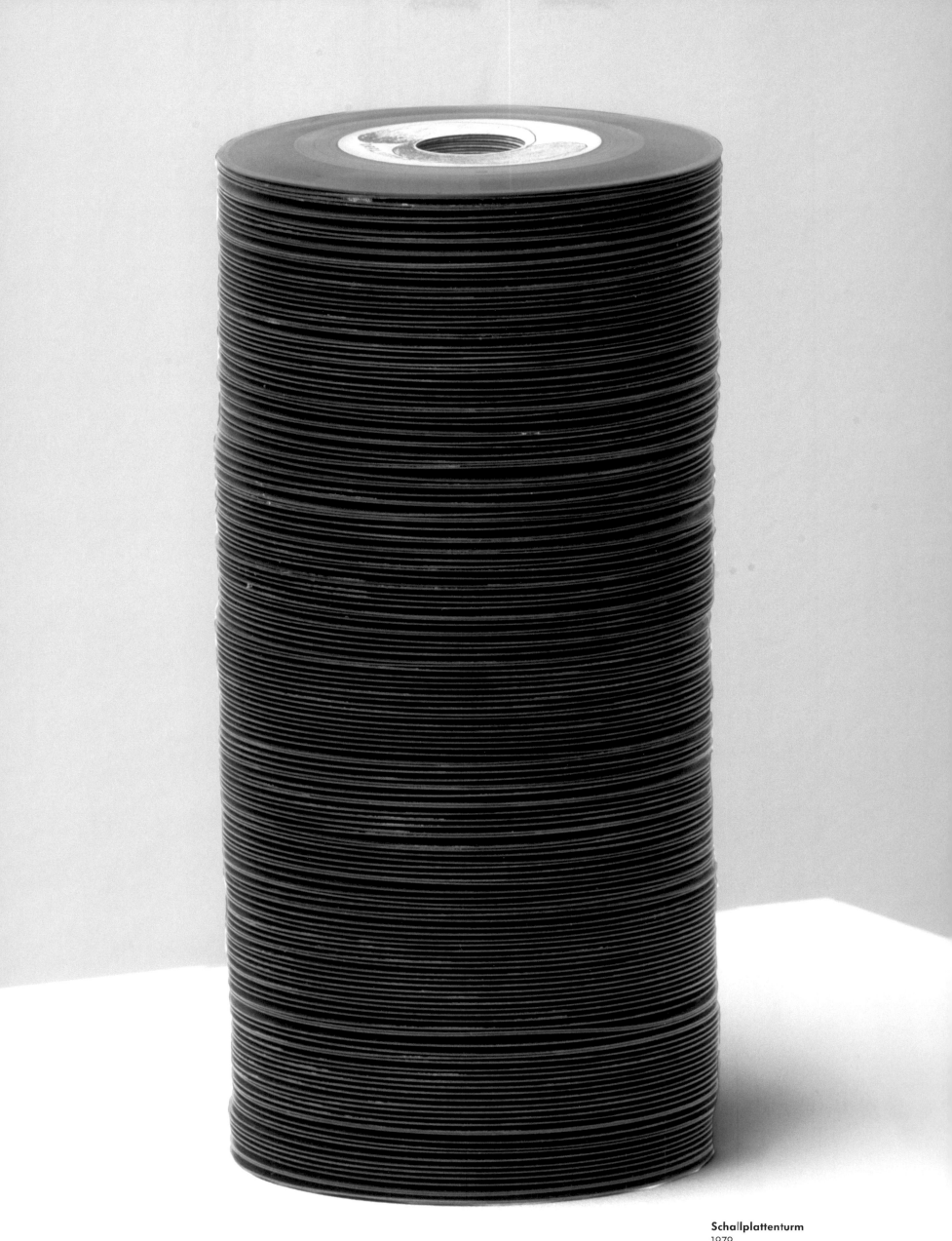

Schallplattenturm
1979
Vinyl, Klebstoff
35,5 x 17,5 cm

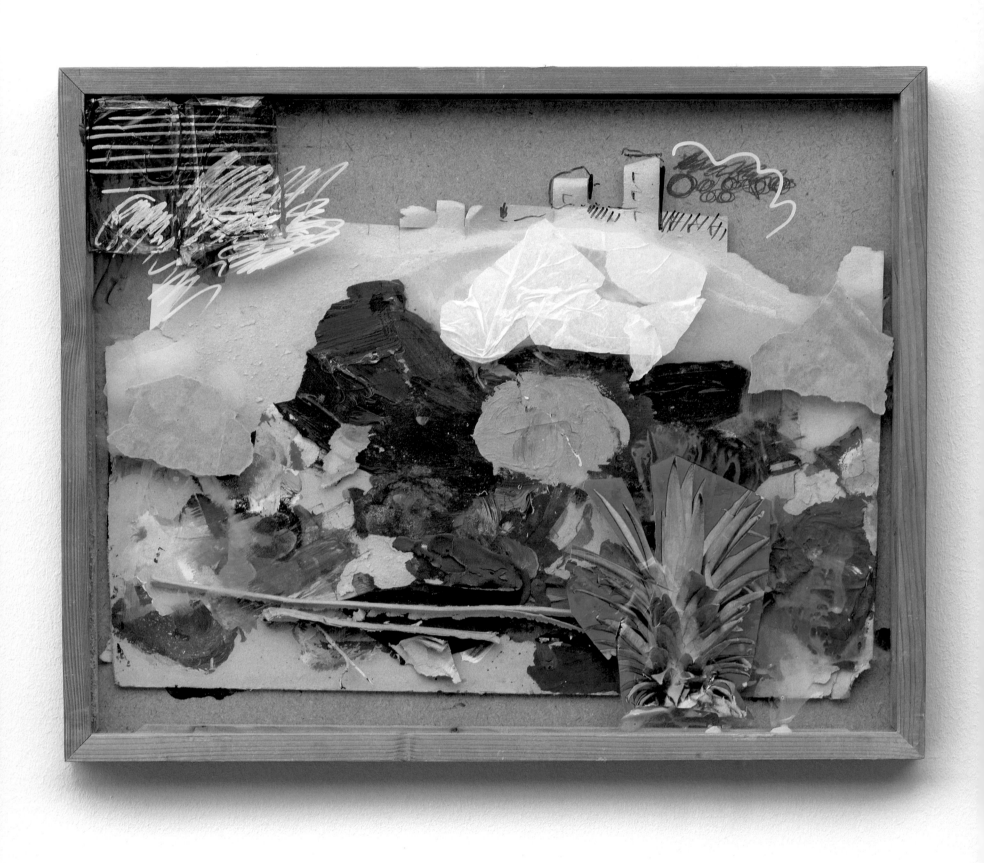

Materialbild
Um 1975
Spanplatte, Holz, Karton, Papier,
Vinylfolie, Acrylfarbe, Filzstift
52,5 x 65,5 x 4 cm

(Rückseite siehe Umschlagabbildung)

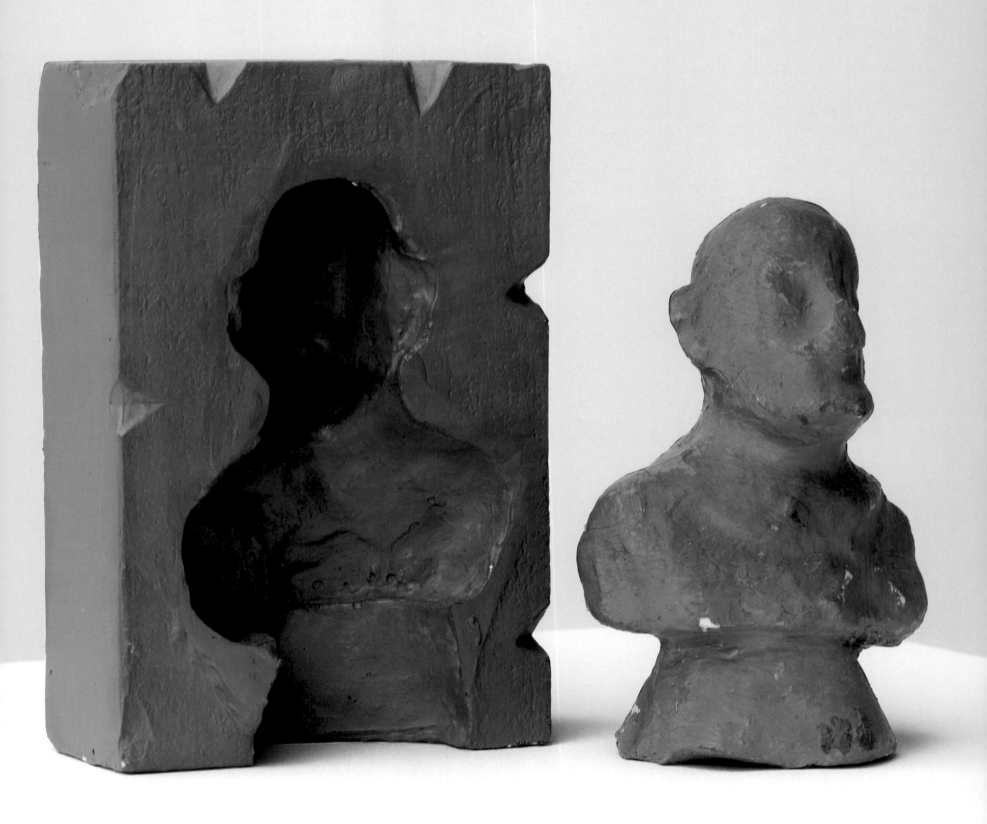

Gussform für P.O.TH. A.A.VFB
(Portrait of the Artist
as a Vogelfutterbüste)
1969/1975
Vordere Schale
Gips, Dispersionsfarbe
26,5 x 19,4 x 7,3 cm

P.O.TH. A.A.VFB
(Portrait of the Artist
as a Vogelfutterbüste)
1969/1975
Urform
Gips, Dispersionsfarbe
21,3 x 14,8 x 11,3 cm

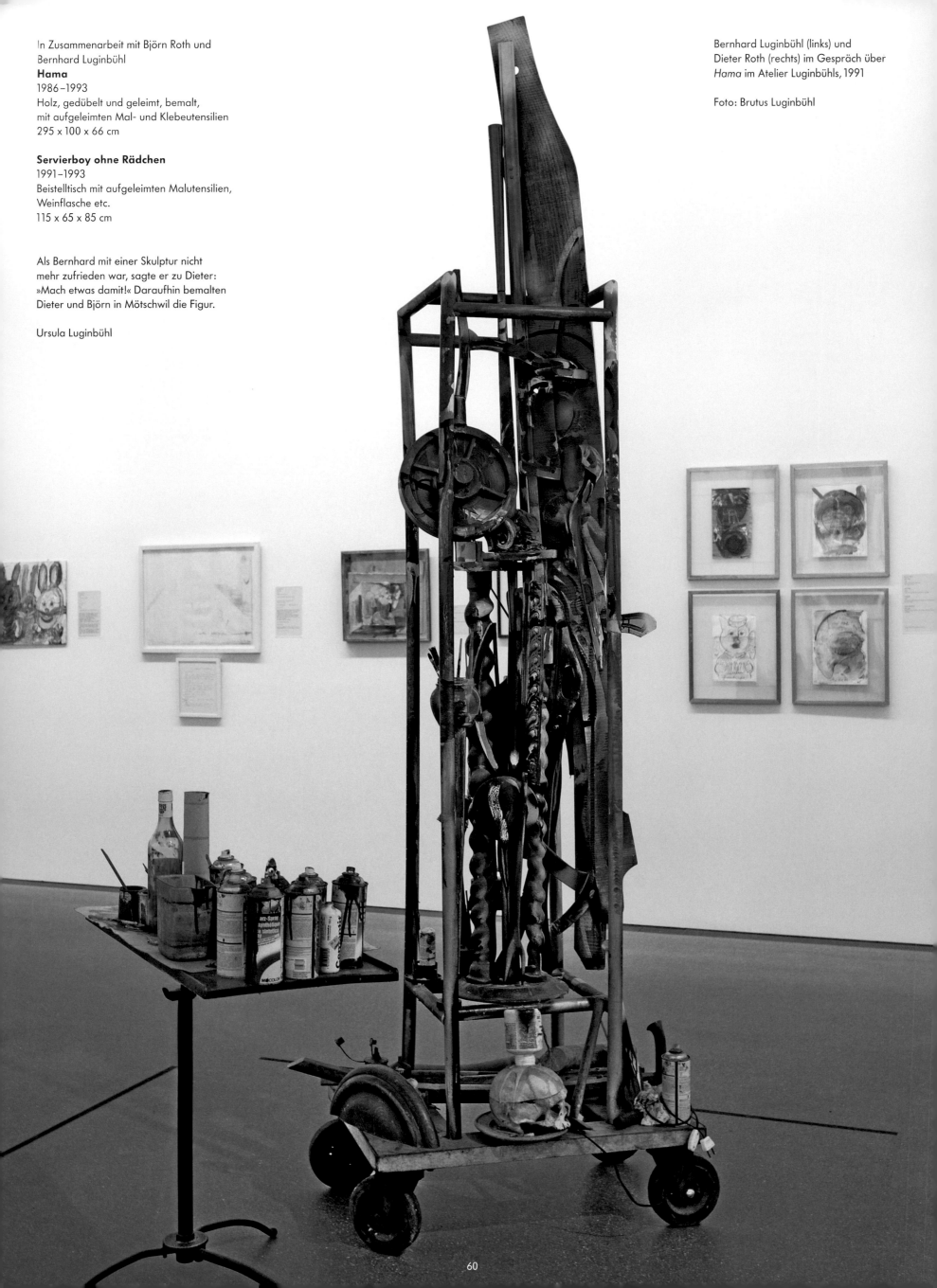

In Zusammenarbeit mit Björn Roth und
Bernhard Luginbühl
Hama
1986–1993
Holz, gedübelt und geleimt, bemalt,
mit aufgeleimten Mal- und Klebeutensilien
295 x 100 x 66 cm

Servierboy ohne Rädchen
1991–1993
Beistelltisch mit aufgeleimten Malutensilien,
Weinflasche etc.
115 x 65 x 85 cm

Als Bernhard mit einer Skulptur nicht
mehr zufrieden war, sagte er zu Dieter:
»Mach etwas damit!« Daraufhin bemalten
Dieter und Björn in Mötschwil die Figur.

Ursula Luginbühl

Bernhard Luginbühl (links) und
Dieter Roth (rechts) im Gespräch über
Hama im Atelier Luginbühls, 1991

Foto: Brutus Luginbühl

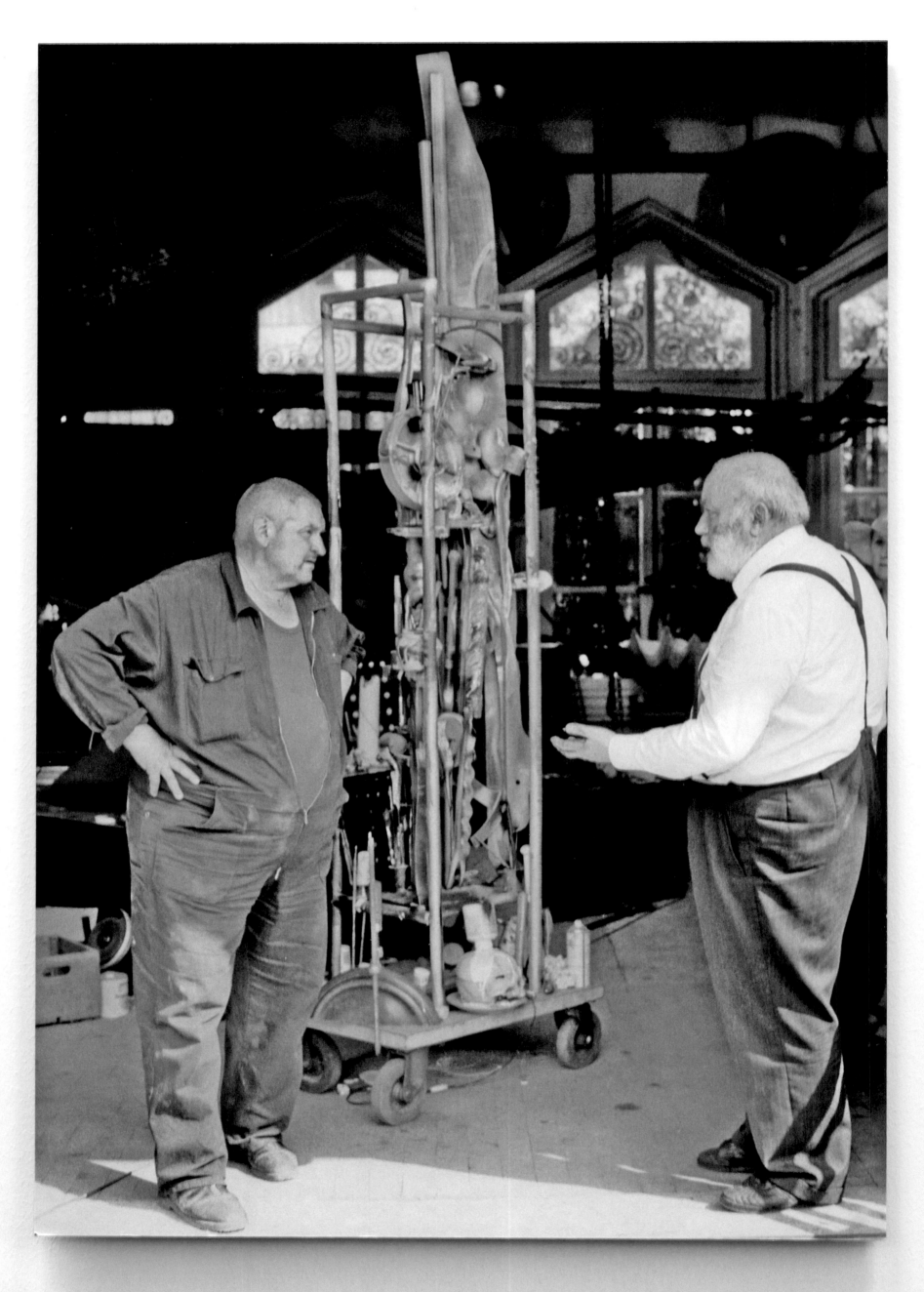

Die beiden Bilder von 1974, in Island ge-
macht, brachte Dieter mit nach England,
und meine Frau Mimi Lipton hat sie für
ihn verkauft. Natürlich war immer alles
schnellstens und bar zu bezahlen. Ich
hätte die Bilder sehr gerne selbst gekauft,
hatte aber kein Geld, weil ich alles in
die Bücher stecken musste (ich verlegte
damals sehr viele Bücher von Dieter). Also
gingen sie zu einem englischen Sammler,
der das Geld sofort auftreiben konnte.
Vor drei oder vier Jahren machte ich dann

dem Sammler ein Angebot, und es gelang
mir, die Bilder zurückzukaufen, zusammen
mit drei meiner Lieblingsgrafiken, die ich
nicht mehr hatte (sie gingen in die Dieter
Roth Foundation Hamburg).
Und jetzt bin ich froh, dass sie bei mir
hängen beziehungsweise jetzt auch eine
Weile bei Euch. Ich schickte sie, weil sie
noch nie ausgestellt waren und auch nie
publiziert wurden, also was Neues für alle.

Hansjörg Mayer

Ohne Titel
1974
Ponal, Acryl, Fotos und verschiedene
Materialien auf Pappe
70 x 99 cm

Ohne Titel
1974
Ponal und verschiedene Stifte auf Papier,
Pappe und Holz
100 x 70 cm

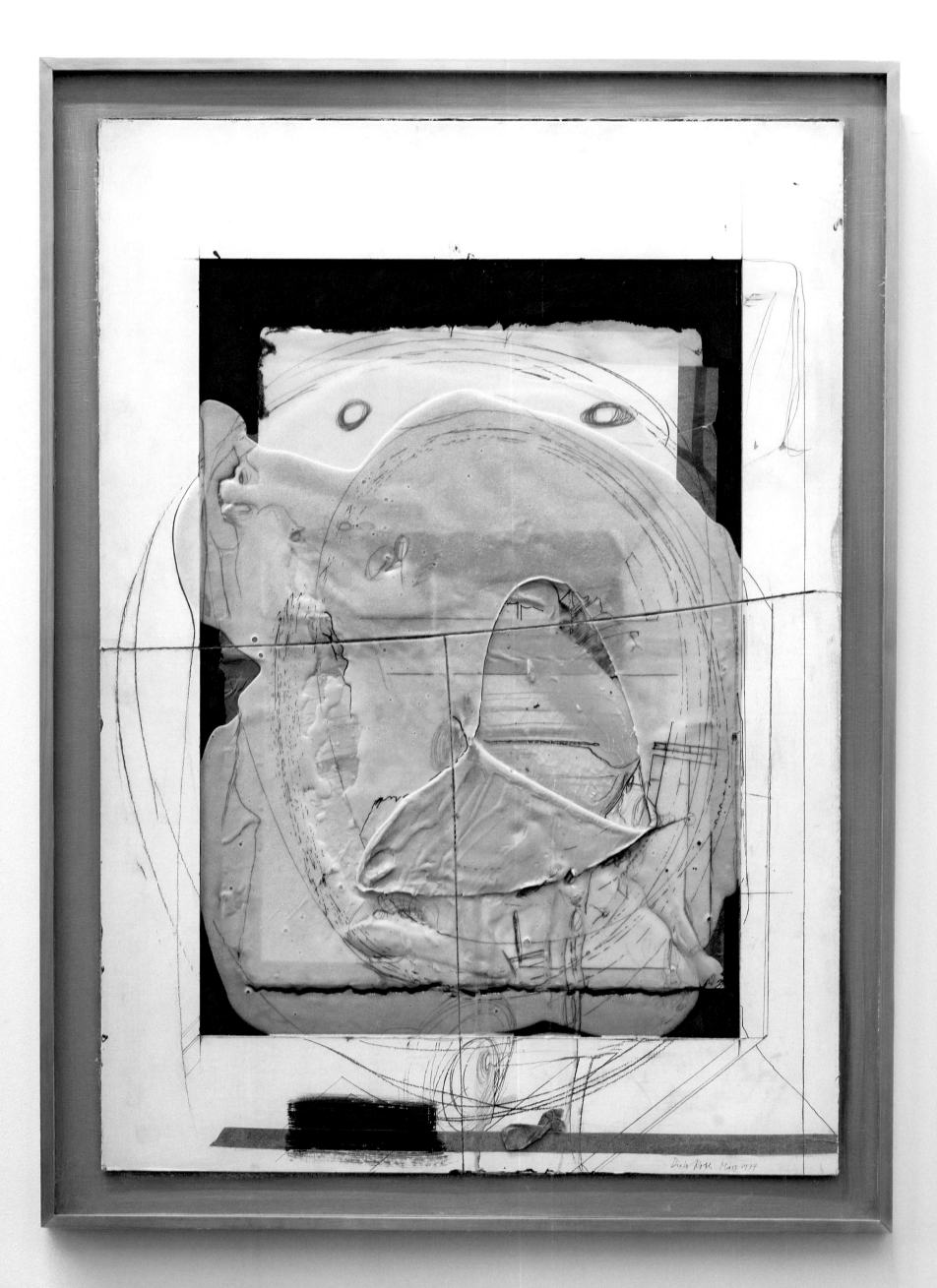

Musiktruhe
1979
Musiktruhe, beklebt mit überarbeitetem
Ausstellungsplakat
140 x 107 x 55 cm (Maße aufgeklappt)

Während der Aufbauphase zur Ausstellung *Dieter Roth – Graphik, Bücher u.A.m.*, Ende August bis 21. Oktober 1979 in der Staatsgalerie Stuttgart, bei der ich sehr viel mit D. R. zusammengearbeitet habe, sprachen wir an irgendeinem Abend über die Eröffnung der Ausstellung. Die Vorstellung, nur Reden anzuhören und danach noch gemütlich bei Bier, Wein und Brezeln zusammenzusitzen, war ihm zu wenig.

Er wollte ein Fest mit Musik und Tanz. Da kamen wir auf die Idee, eine Musikbox muss her. Also suchte ich in der Nähe einen Händler heraus und fand die Fa. Lauser in Stuttgart-Vaihingen. Im Lauf der nächsten Woche fuhren wir beide dorthin und D.R. suchte sich eine nostalgische Truhe mit Abbildungen von Bingen am Rhein heraus. Bei dieser Truhe erinnerte er sich an seine Arbeiten über die *Loreley*. Also kaufte er die Truhe, bestückte sie neben herkömm-

lichen Titeln noch mit eigenen Platten und wir fuhren mit der Truhe zurück. Wir hatten ein tolles Fest. Nachdem die Truhe noch auf einer Ausstellung war, hat D. R. sie mit dem mir schon vorher gewidmeten Ausstellungsplakat beklebt und mir als Andenken vermacht. Seitdem steht sie bei mir voll funktionsfähig im Büro.

Reinhard Mümmler

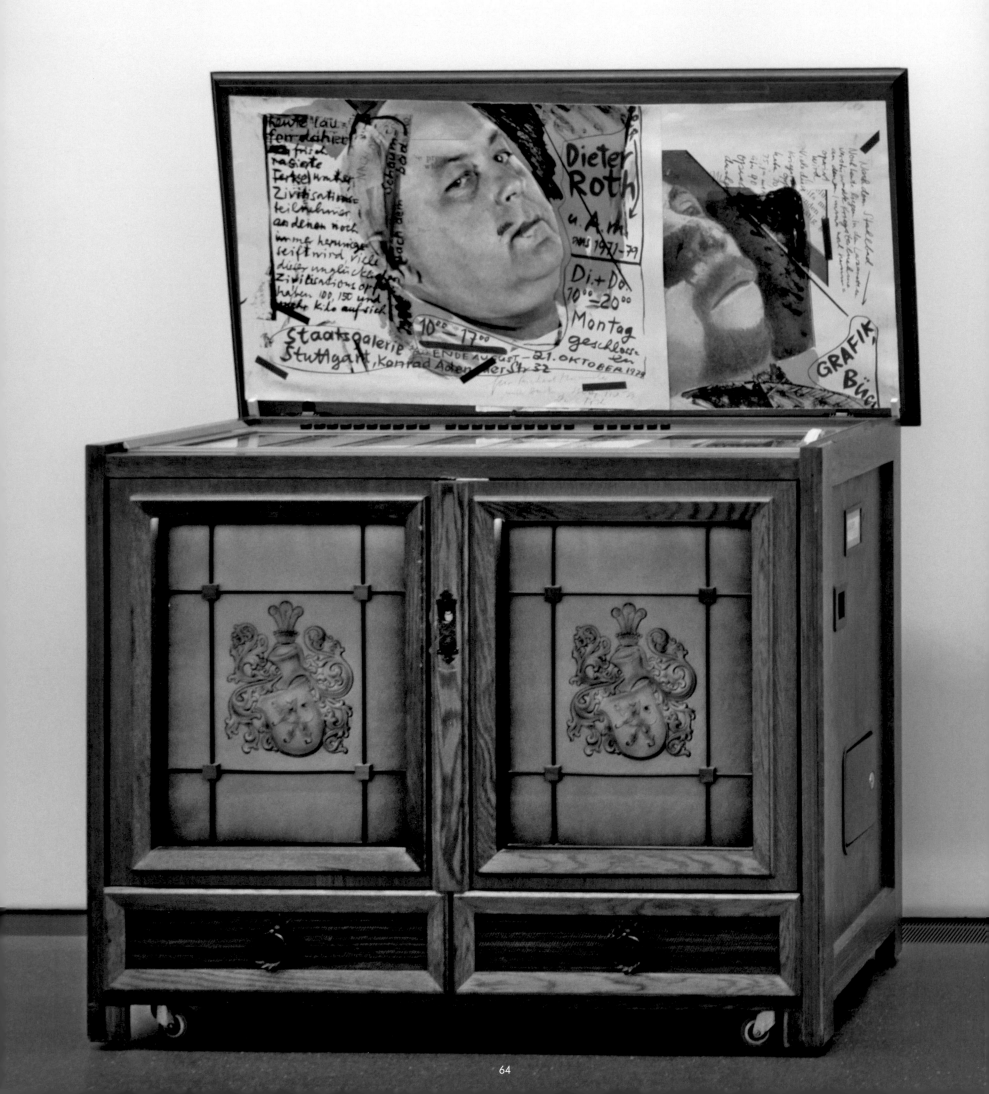

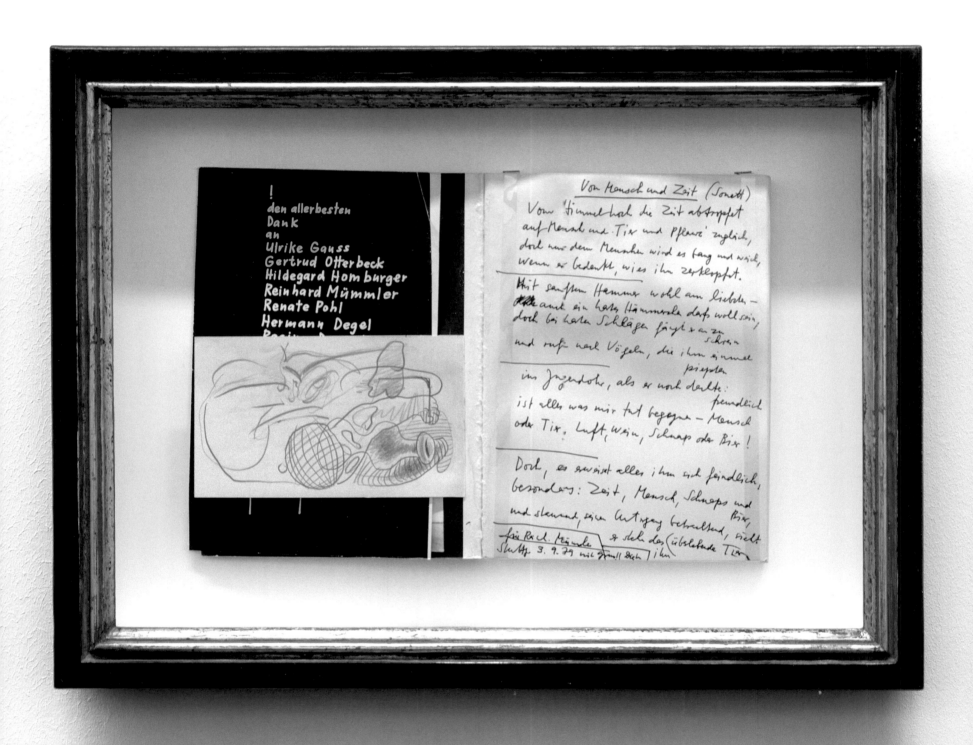

**Katalog der Dieter-Roth-Ausstellung,
Staatsgalerie Stuttgart 1979**
1979
Katalog mit eingelegter Bleistiftzeichnung,
Sonett und Widmung
23 x 36 x 3,5 cm

Ohne Titel, Stempelzeichnung
1975
Stempelzeichnung mit Bleistift,
überzeichnet auf Transparentpapier
62,5 x 87,5 cm

**Ohne Titel, »für Reinhard/Souvenir
v. d. Ausstellung«**
1979
Bleistift und Zimmermannsblei
auf Holzpappe
32 x 48 cm

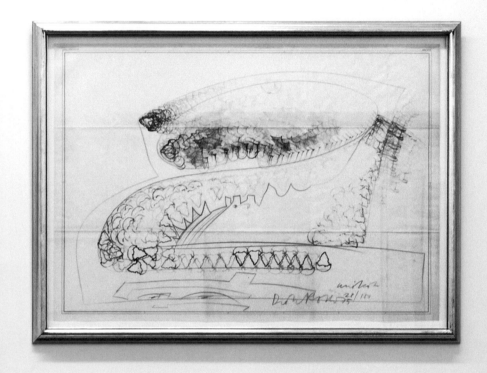

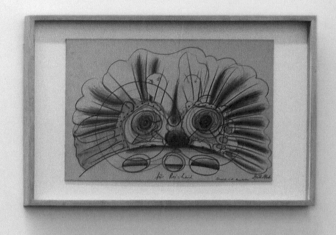

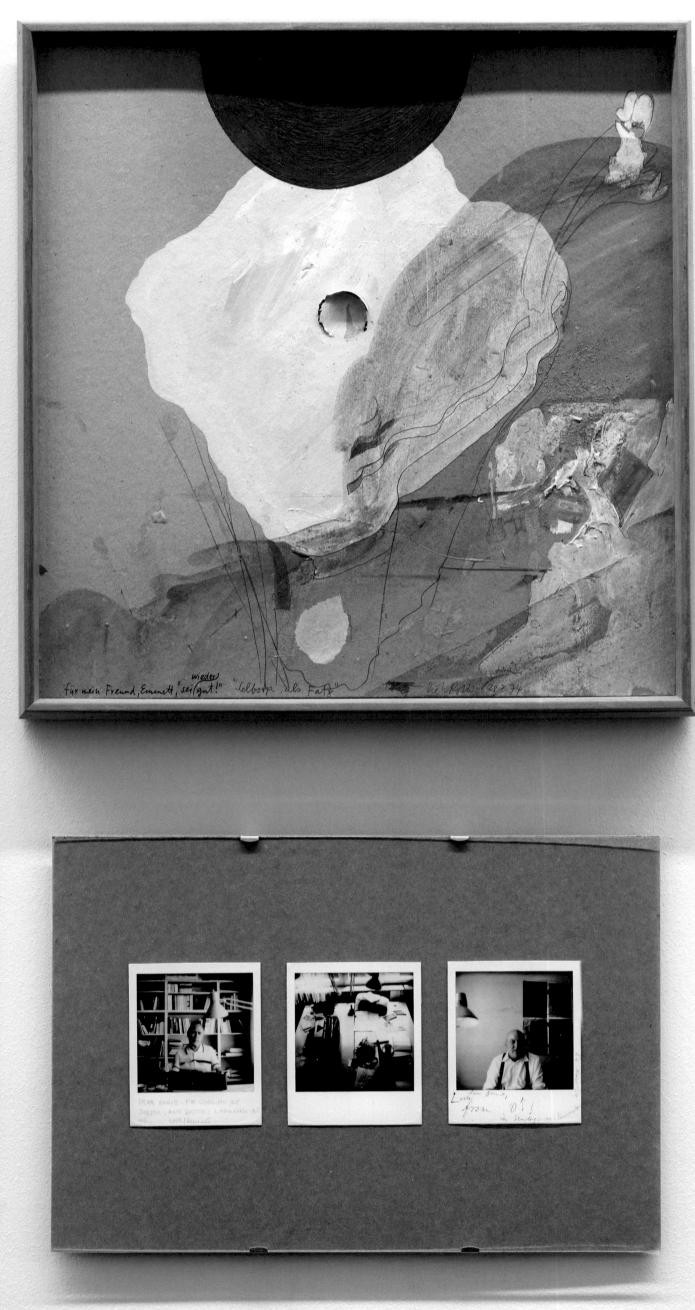

**Für mein Freund, Emmett,
»sei wieder gut!« »Selbstp. als Fatz«**
1974
Rest einer Eierschale, Bleistift und
Mischtechnik auf Pappe
46 x 45 cm

Ohne Titel
1979
Auf Pappe montierte Polaroidfotos
Je 10,8 x 8,8 cm

Als mir Emmett die drei Polaroidporträts
schickte, lebten wir als »Artists in Resi-
dence« an der Harvard University und
waren dem Carpenter Center for The
Visual Arts angegliedert. Ich war außer-
dem als Resident Tutor in the Arts am
Leverett House tätig, das zum Harvard
College gehört. Emmett war im Mai 1979
nach Europa gereist, um mit seinem
Verleger Hansjörg Mayer in Stuttgart
zusammenzuarbeiten. Obwohl Hansjörg
in London lebte, ließ er seine Bücher
noch immer von seiner Familiendruckerei
Staib-Mayer drucken. Sie arbeiteten
zusammen an einer zweiten Fassung des
Buchs *The Boy and the Bird*, für das
Emmett die Illustrationen angefertigt hatte,
sowie an einer Mappe mit Vierfarben-
drucken namens *Autobiographical
Sketches*.
In mein Tagebuch aus dem Jahr 1979
schrieb ich, dass Dieter Roth und André
Thomkins am 21. Mai in Stuttgart anka-
men und dass Dieter »ganz verrückt« nach
den schwarz-weißen Sprühbildern war.
Leider kann ich die Briefe, die mir Emmett
damals schrieb, nicht mehr finden.
Auf den Fotos sitzen sie einander am Tisch
gegenüber, mit einer Schreibmaschine
zwischen ihnen, und sehen sich ziemlich
ähnlich. Ich schrieb an Emmett, dass unser
Sohn Garry (damals sechs Jahre alt) dachte,
das Porträt mit der Eierschalennase sei
das von Emmett, aber es hätte genauso
gut ein Selbstporträt sein können. Wie
auch immer – wir hatten es wohl in unse-
rer Wohnung im Leverett House in dem
alten Hof mit Blick auf den Charles River
an der Wand hängen.

Ann Noël

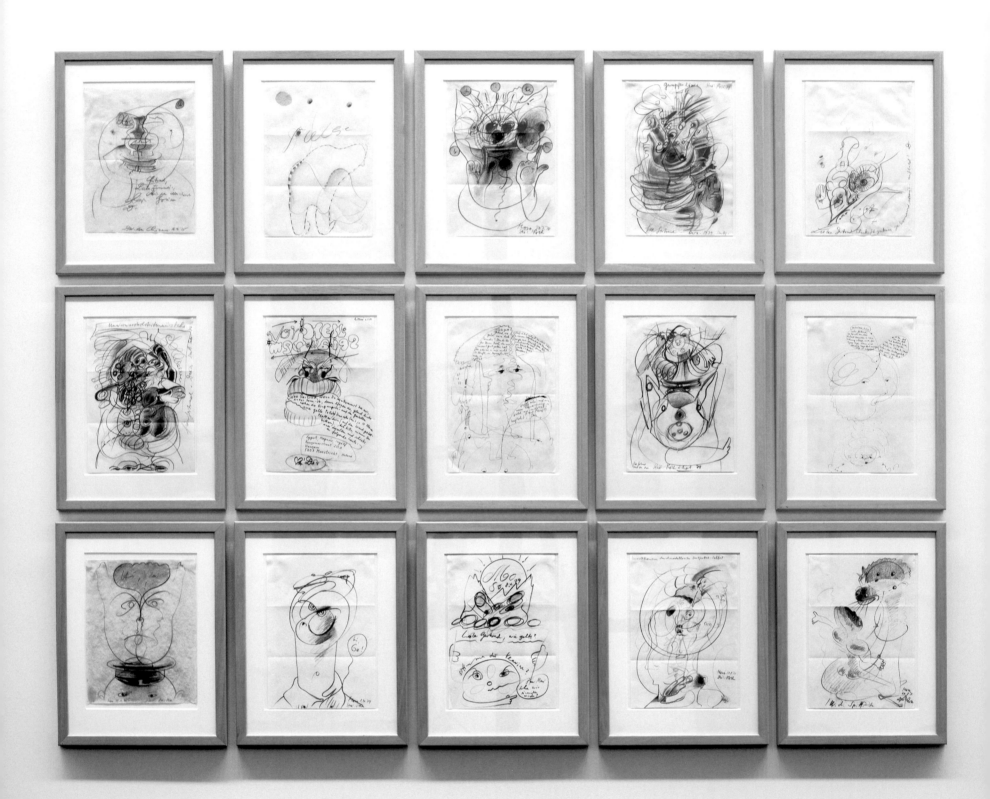

Ich habe Dieter Roth 1972 in der Staats-
galerie Stuttgart kennengelernt. Er war in
dieser Zeit dabei, sich mehr in Stuttgart
zu etablieren, wo er viel mit dem Verleger
und Drucker Hansjörg Mayer und dem
Drucker Frank Kicherer arbeitete.
Als ich 1972 aus N. Y. zurückkam und in
der Restaurierungsabteilung der Staats-
galerie arbeitete, besuchte Dieter Roth
häufig Herrn Cremer, damals Chefrestau-
rator der Abteilung. So entstanden im
Restaurierungsatelier der Staatsgalerie
eine Reihe von Dieter Roths *Inseln*, und
ich war mit großer Begeisterung dabei,
all seine gewünschten Materialien bei-
zuschaffen – »immer das Teuerste und
Beste!« –, was Dieter für seine Arbeiten
benötigte. Von Mehl, Joghurt, Ponal bis zu
Fotoapparaten, Radios usw. Eine Menge
zufällig zusammengetragener Dinge,
bei näherer Beobachtung jedoch von ihm
sehr sorgfältig ausgesuchter Materialien.
Im Zusammenhang mit Dieters Arbeit

lernte ich ihn immer besser kennen, war
oft dabei, wenn er mit Hansjörg Mayer
und Frank Kicherer druckte, begriff immer
mehr seine sensible, tiefe künstlerische
und menschliche Größe, seine unendliche
Großzügigkeit, sein »alles Weggeben
und wieder neu Beginnen«, seine melan-
cholische tiefe Traurigkeit, gleichzeitig
verbunden mit geistvoller Ironie und Witz.
Im Lauf der Jahre entwickelte sich
zwischen Dieter und mir eine warme,
tragende Freundschaft, die bis zu seinem
Tod bestand. Eine sehr intensive Zusam-
menarbeit ergab sich kurz vor seinem
Tod, als er im Restaurierungsatelier der
Staatsgalerie die im Besitz des Museums
befindliche *Bar 0* neu bearbeitete und
erweiterte.
Dieter Roth wurde für meine eigene Ent-
wicklung und für mein Lebensverständnis
ein großes Vorbild.

Gertrud Otterbeck

Fünfzehn Briefzeichnungen
1977–1980
Bleistift und schwarzer Faserstift
auf Papier
Je 29,7 x 21 cm

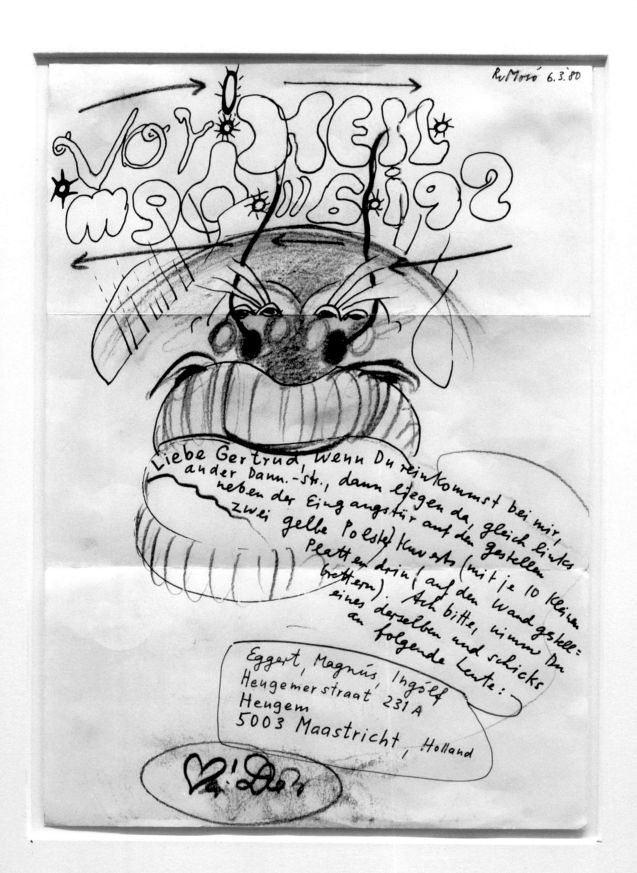

R. Moró 6.3.'80

VORTEIL MSCHWEIN

Liebe Gertrud, wenn Du reinkommst bei mir,
an der Damm.-str., dann liegen da, gleich links
neben der Eingangstür auf dem gestellten
zwei gelbe Poeste Kuverts (mit je 10 kleinen
Platten drin! auf den Wand gstell:
brettern). Ach bitte, nimm Du
eines derselben und schicks
an folgende Leute:

Eggert, Magnús, Ingólf
Heugemerstraat 231 A
Heugem
5003 Maastricht, Holland

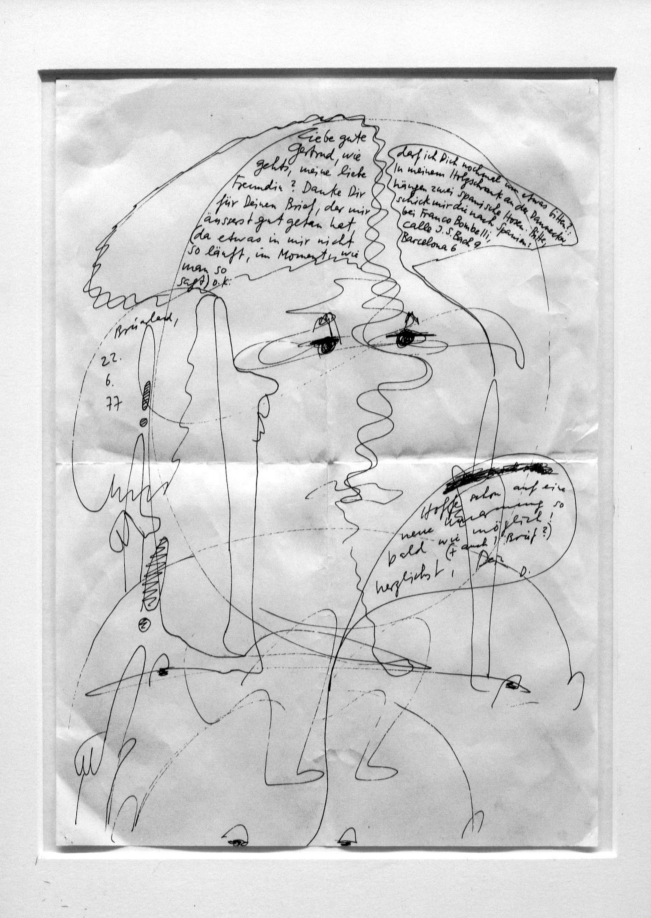

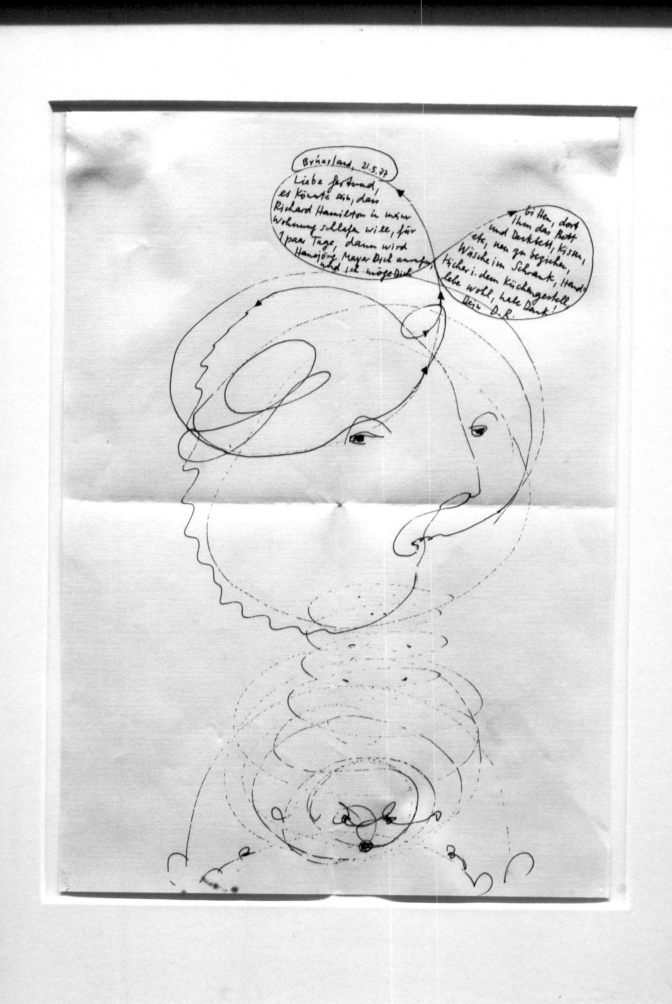

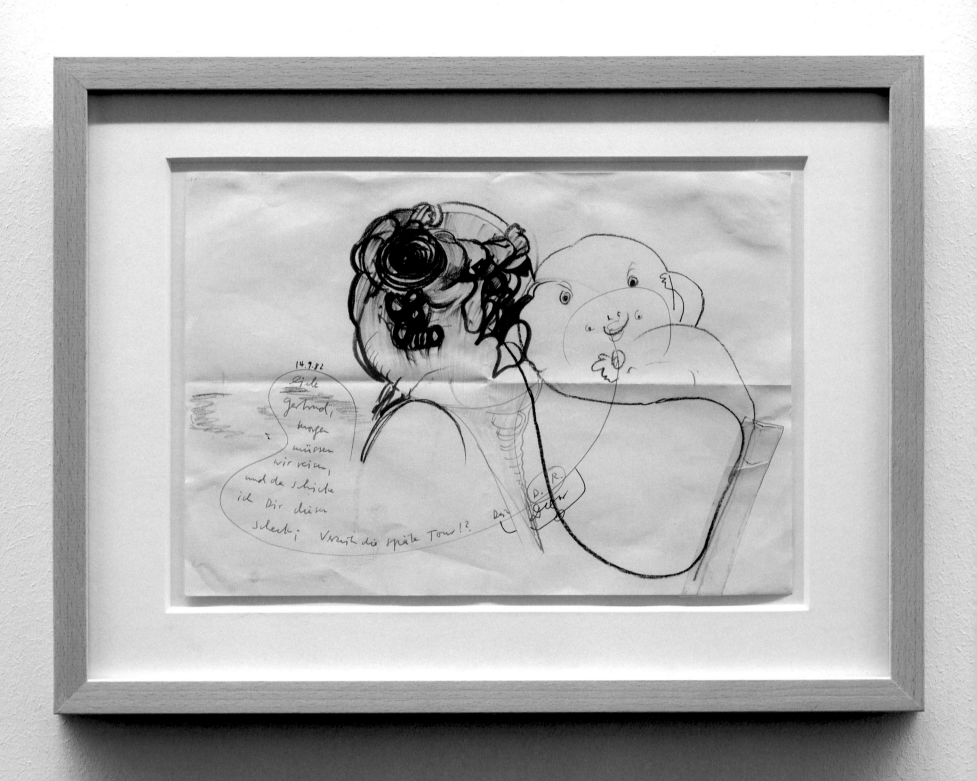

Ohne Titel, Briefzeichnung
1982
Filzstift, Bleistift, Tesafilm auf Papier
21 x 29,5 cm

Drei Briefzeichnungen mit Polaroidfotos
1981 und undatiert
Faserstift und Permanetmarker
auf Papier, übermalte Polaroidfotos
Je 29,7 x 21 cm

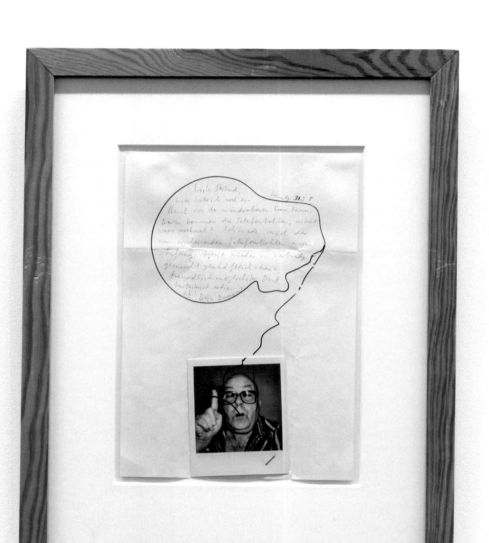

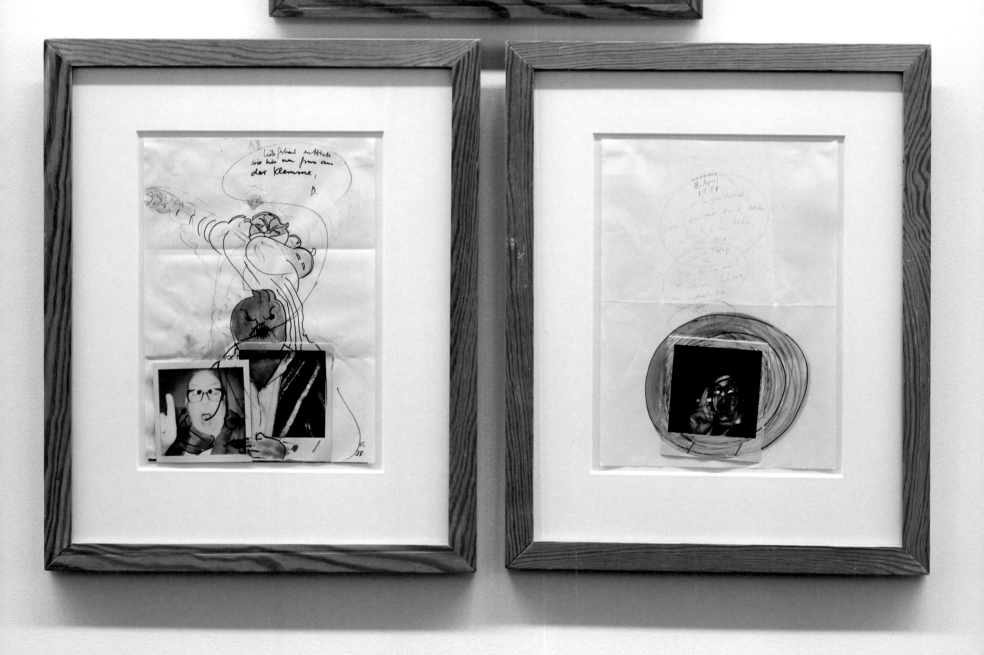

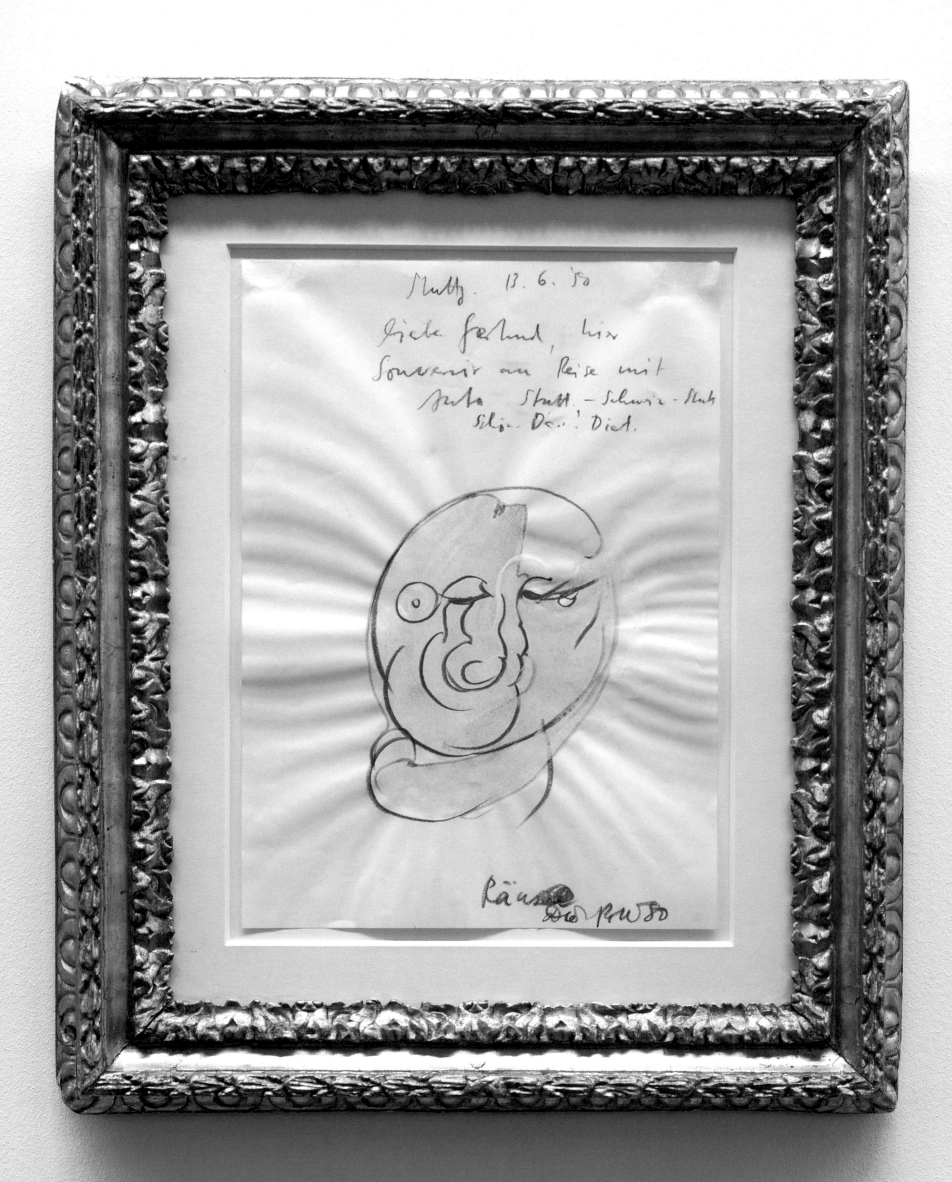

Ohne Titel, Briefzeichnung
1980
Bleistift und Aquarell auf Papier
29,7 x 21 cm

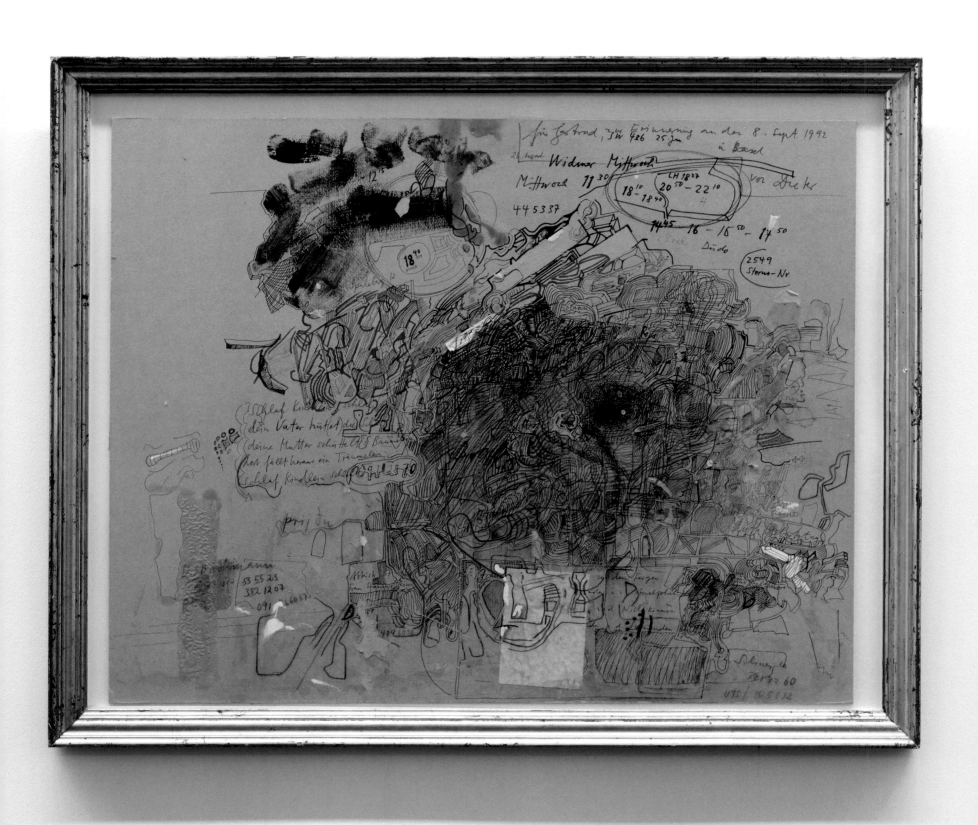

Tischmatte
Um 1992
Filzstift, Bleistift, Temperafarbe, Plaka-
farbe, Ponal, aufgeklebtes Papierstück
57 x 72 cm

In Zusammenarbeit mit Arnulf Rainer
Übermalung
1975
Mischtechnik auf Schwarz-Weiß-Fotografie,
Collage
18 x 23,5 cm

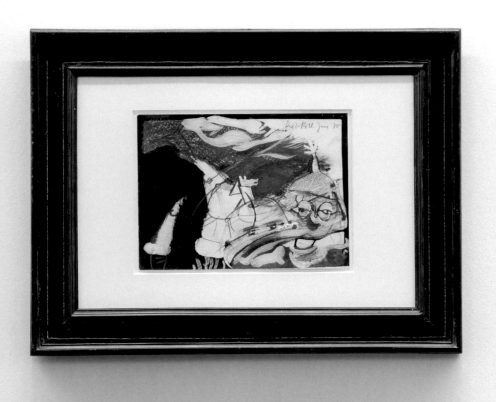

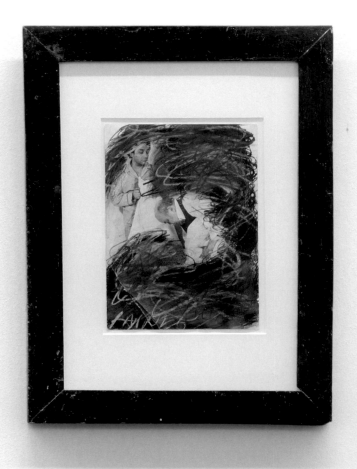

In Zusammenarbeit mit Arnulf Rainer
Übermalung
1975
Mischtechnik auf Schwarz-Weiß-Fotografie
23,5 x 18 cm

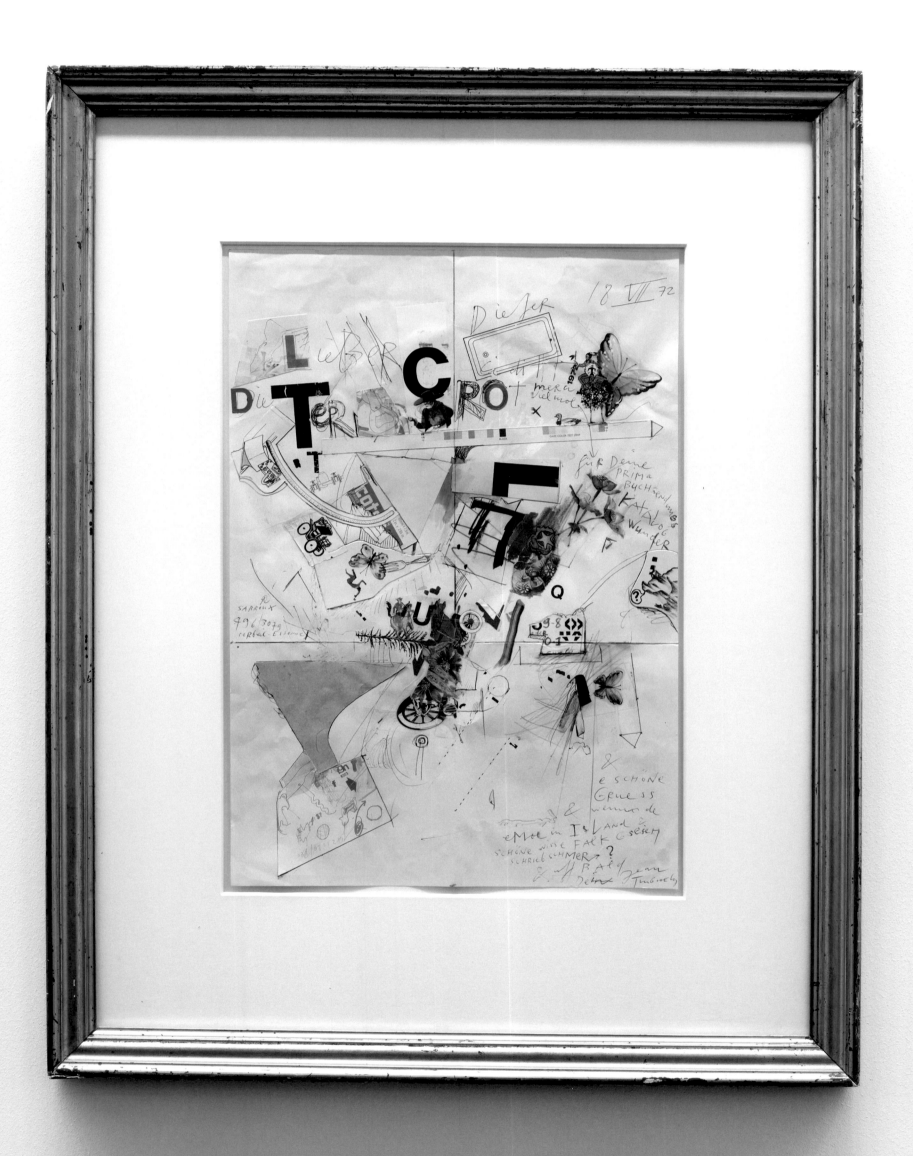

Lieber Dieter Roth merci vielmol für Deine
Prima Buchsendungs Katalog Wunder & e
schöne Gruess & wenn de e Mol in Island
& schöne wisse Falk gsesch schriebsch
MER ? & uff Balc Dein Jean Tinguely.

Jean Tinguely
Ohne Titel
1972
Gestalteter Brief, Mischtechnik,
Collage auf Papier
49 x 34 cm

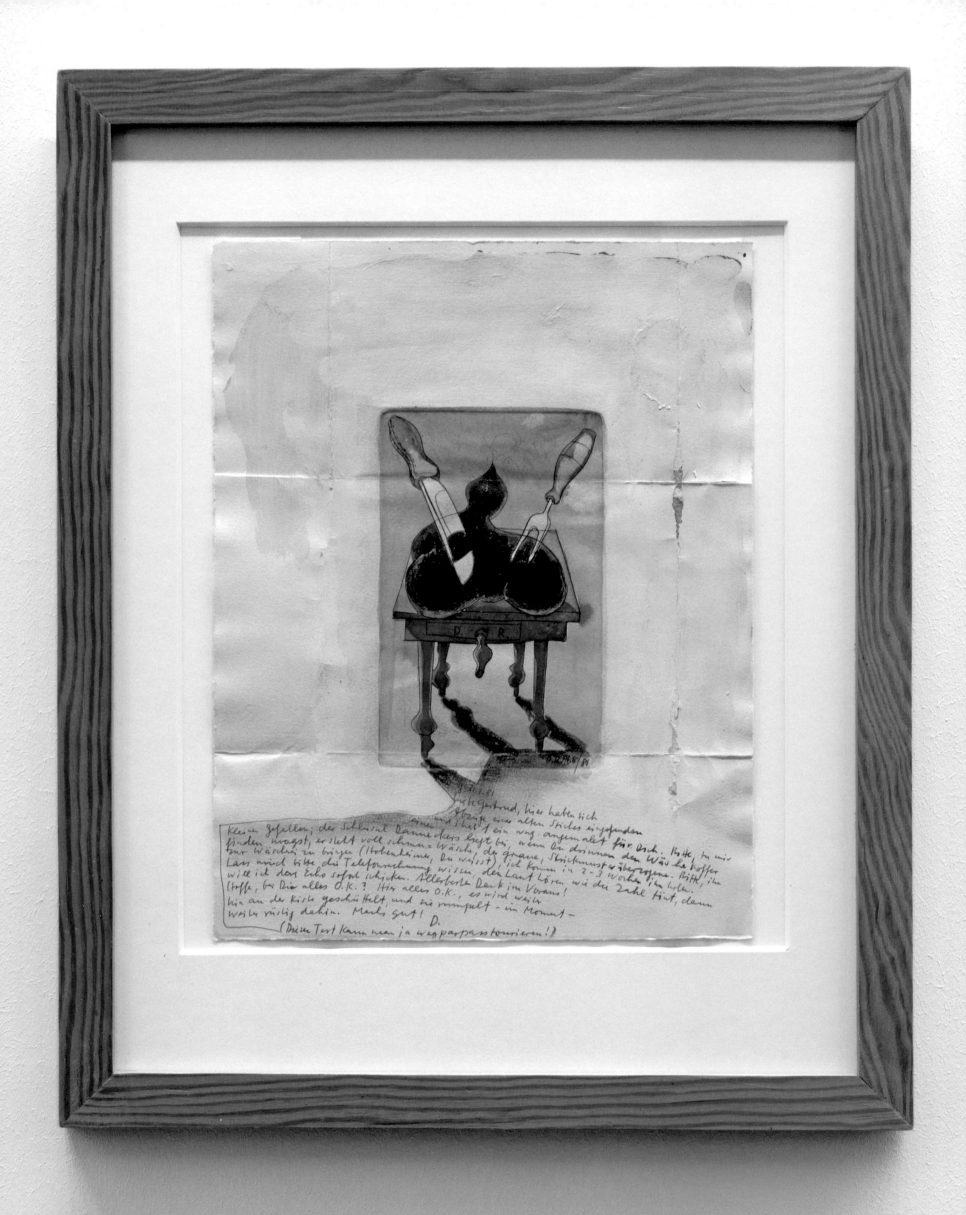

Tischlein deck Dich
1966 / 1981
Kupferstich, farbig übermalt, Bleistift,
Gouache, Aquarellfarbe
32 x 25 cm

(Druckplatte siehe Seite 145)

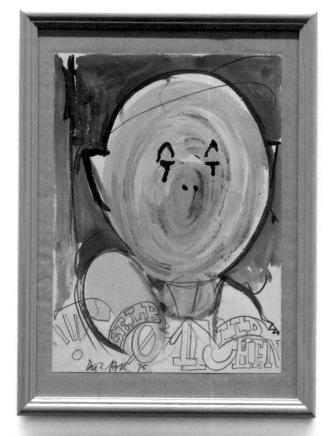

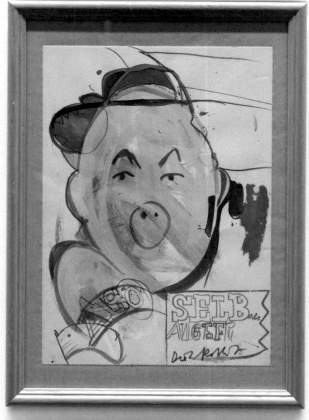

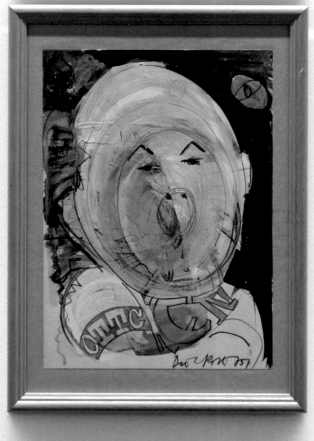

Ohne Titel, drei Öttchen
1975
Bleistift und Mischtechnik auf Papier
Je 29,7 x 21 cm

Wir – meine Frau und ich – wollten,
mussten abends ins Konzert. Dieter zog
es vor, in der Druckerei zu bleiben. Zu
diesem Zeitpunkt, hier in der Druckerei,
befanden sich drei wunderschöne
abstrakte Aquarellchen auf dem Tisch,
die niemand nie zu verändern gewagt
hätte ... Was aus diesen zarten Gebinden
geworden, das sahen wir am nächsten
Tag.

Rainer Pretzell

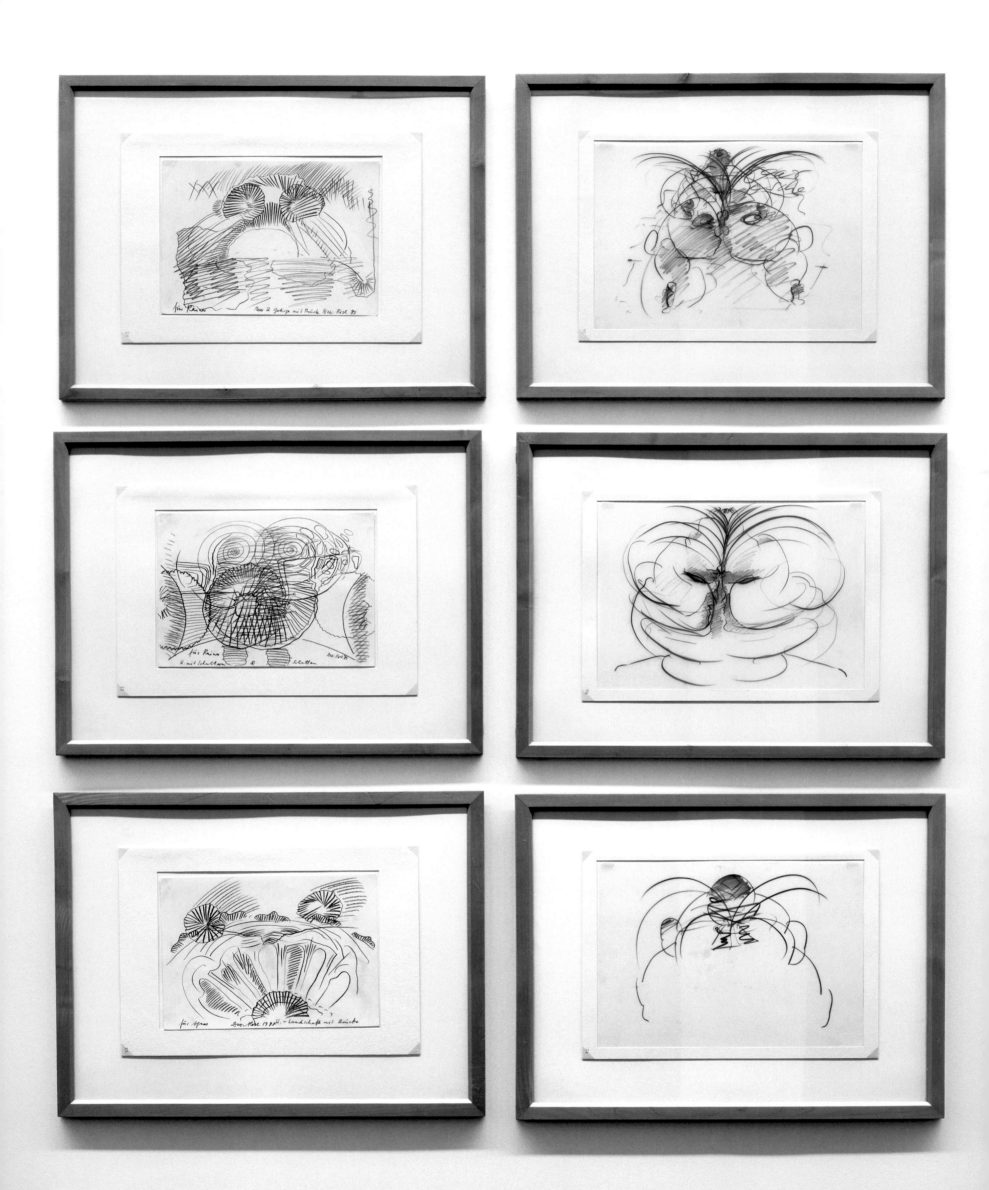

**Ohne Titel,
drei Beidhandzeichnungen**
1983
Bleistift und Zimmermannsblei auf Papier
Je 24,5 x 34 cm

**Ohne Titel,
neun Beidhandzeichnungen**
Undatiert
Bleistift und Zimmermannsblei
auf Transparentpapier
Je 29,7 x 42 cm

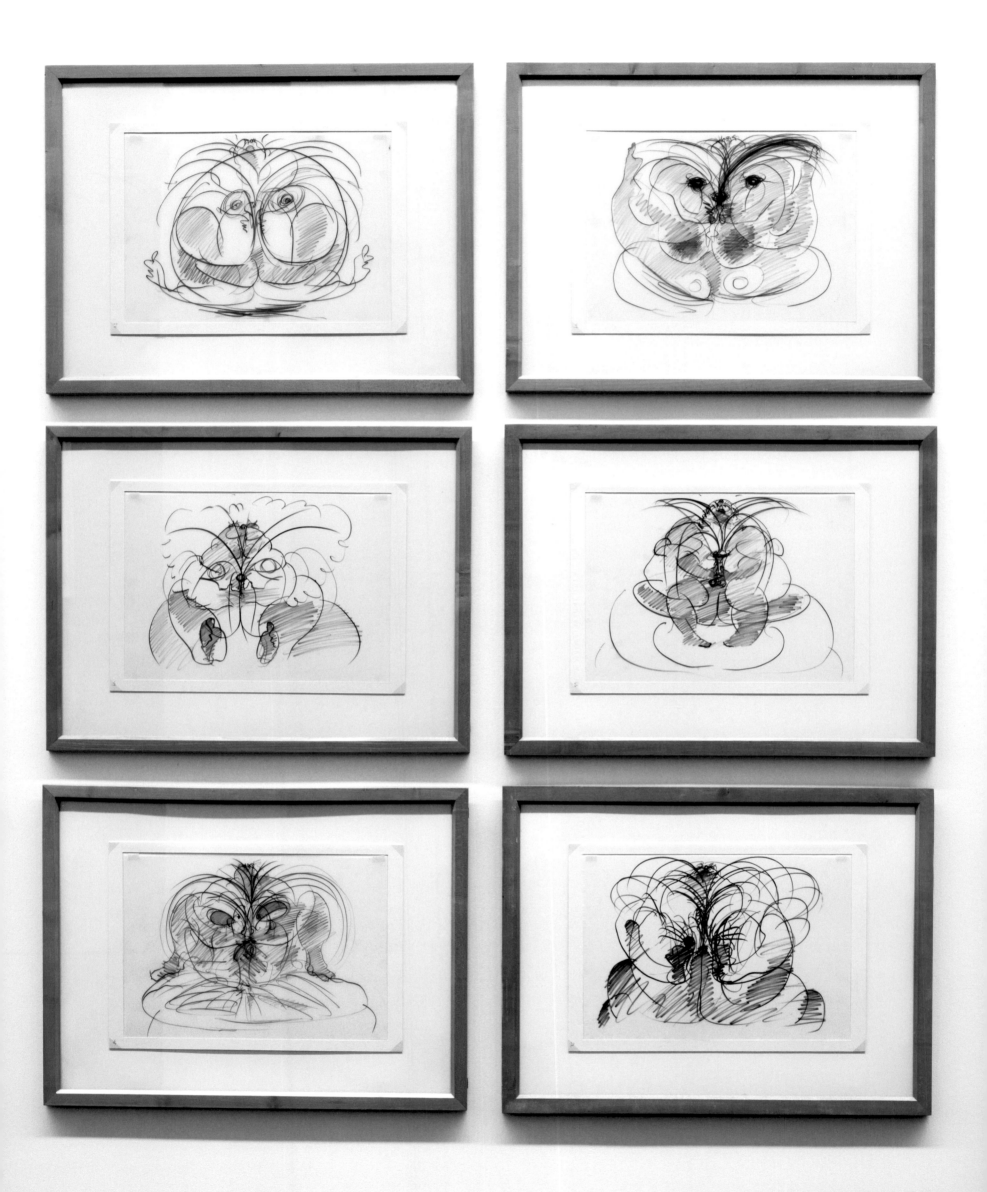

Souvenirs, wie sie Dieter oftmals (oftmals!)
nach einem mehrtägigen Besuch, verbun-
den mit ein paar Abschiedsworten, auf
dem Tisch unseres Wohnzimmers in Berlin
hinterließ.

Rainer Pretzell

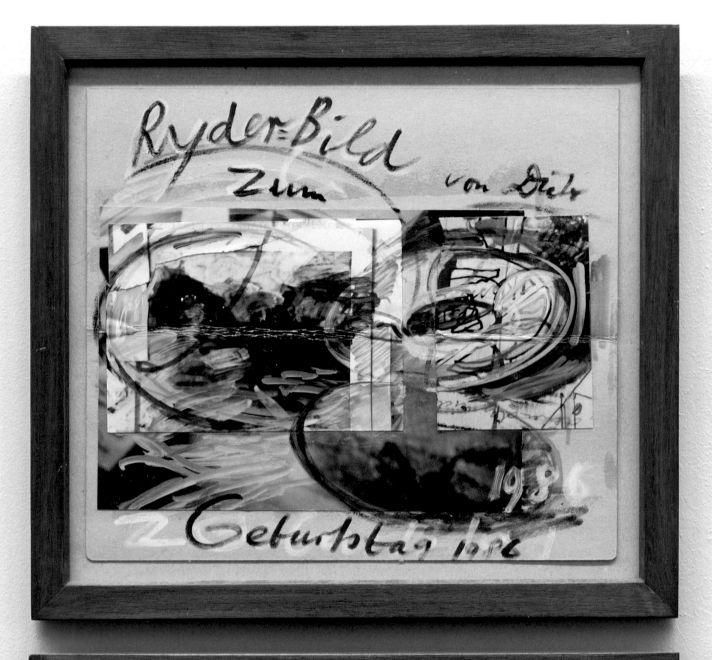

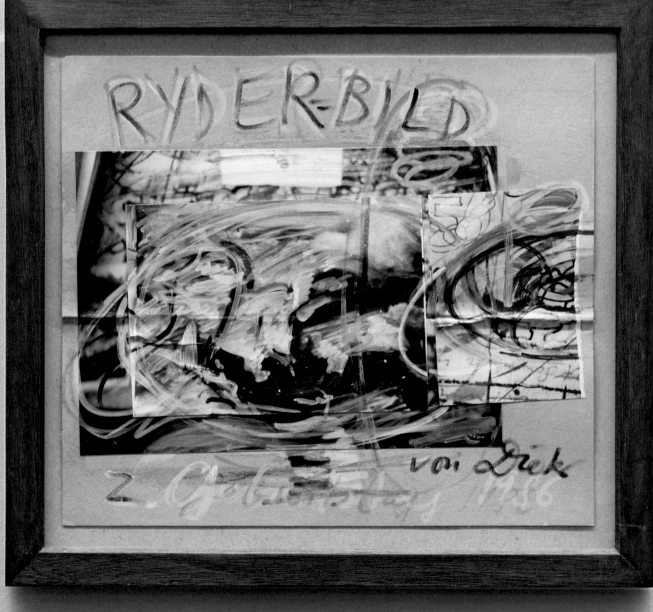

Ryder-Bild
1986
Acryl auf Fotografien, Collage
Je 28 x 31 cm

Souvenirs – geschickt per Post aus
Chicago zu unseren beiden Geburtstagen –,
welche anzeigen: erstens die Treue
und zweitens (ebenso vermerkenswert)
die Gründlichkeit der Haushaltung des
Gehirns im Innern von D. R. (Albert
Pinkham Ryder, amerikanischer Künstler
des 19. Jahrhunderts).

Rainer Pretzell

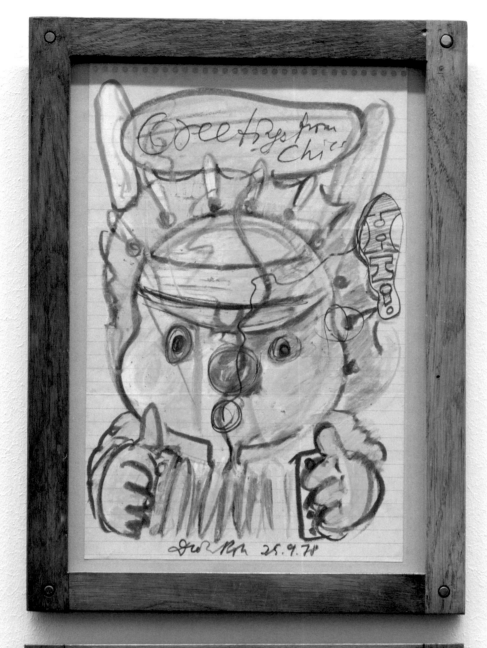

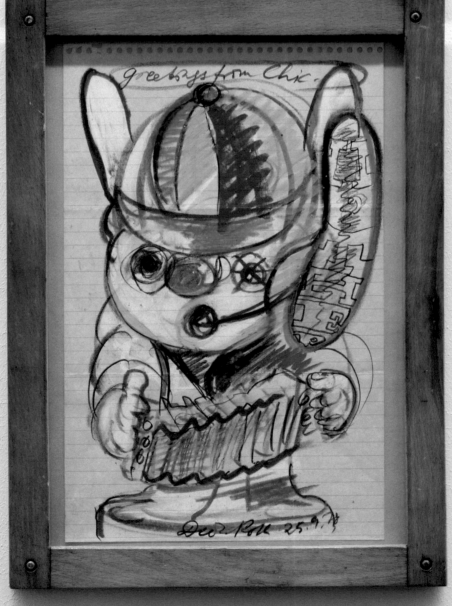

Greetings
1978
Bleistift, Farbkreiden auf Papier
Je 31 x 20 cm

Greetings from Chicago – Beilagen zu
einem Brief aus Chicago beinhalten die
Beruhigung und Beilegung eines kleinen
Konflikts zwischen D. R. und mir.

Rainer Pretzell

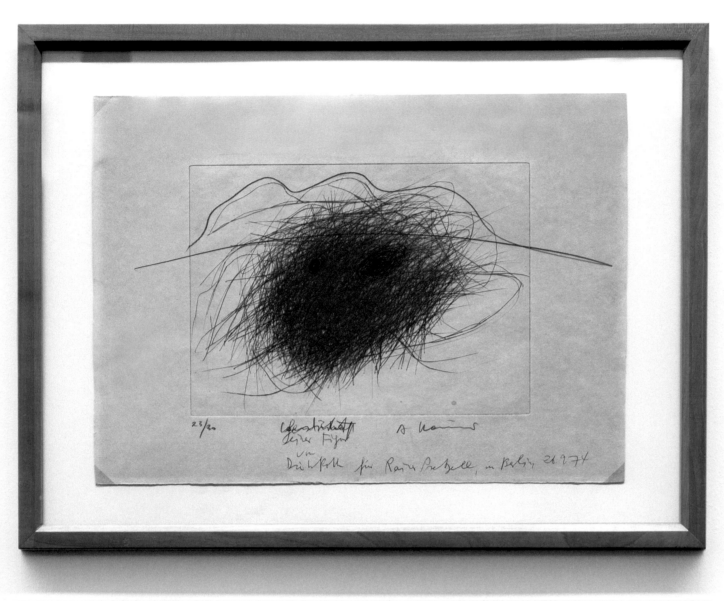

In Zusammenarbeit mit Arnulf Rainer
Gesicht einer Figur (**Landschaft**)
1974
Radierung, mit Bleistift übermalt
37 x 51 cm

Neben einer Serie von D.-R.-Zeichnungen
hing in unserer Wohnung in gleicher
Rahmung diese Radierung von Arnulf
Rainer (in dem Zimmer, in dem auch Dieter
nächtigte). – Ich »entschuldige« diesen
»Fremdkörper«, und Dieter holt hervor,
nach Vorankündigung, den immer, auch
auf Reisen in der Jackentasche sich
befindenden und nie versiegenden Faber-
Castell-Stift TK 6 B.

Rainer Pretzell

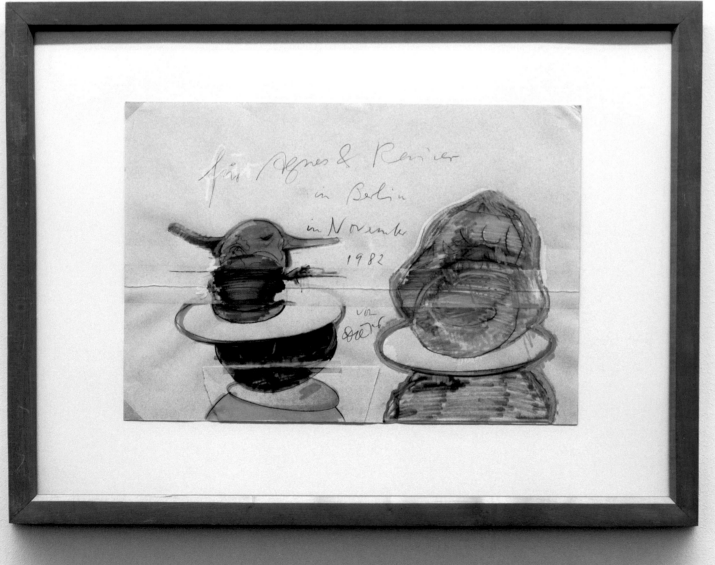

Ohne Titel
1982
Mischtechnik auf Papier, Collage
31 x 45 cm

Ein Fehldruck aus der Maschine
bei Herstellung des Buches *Hödicke,
Kalenderblätter.*
Von Dieter vereinnahmt und sofort
bearbeitet.
D. R. bevorzugte sehr gerne vorgefun-
dene, bereits irgendwie mit irgendeinem
bildlichen Untergrund versehene Papiere
(Fehldrucke, Reste).

Rainer Pretzell

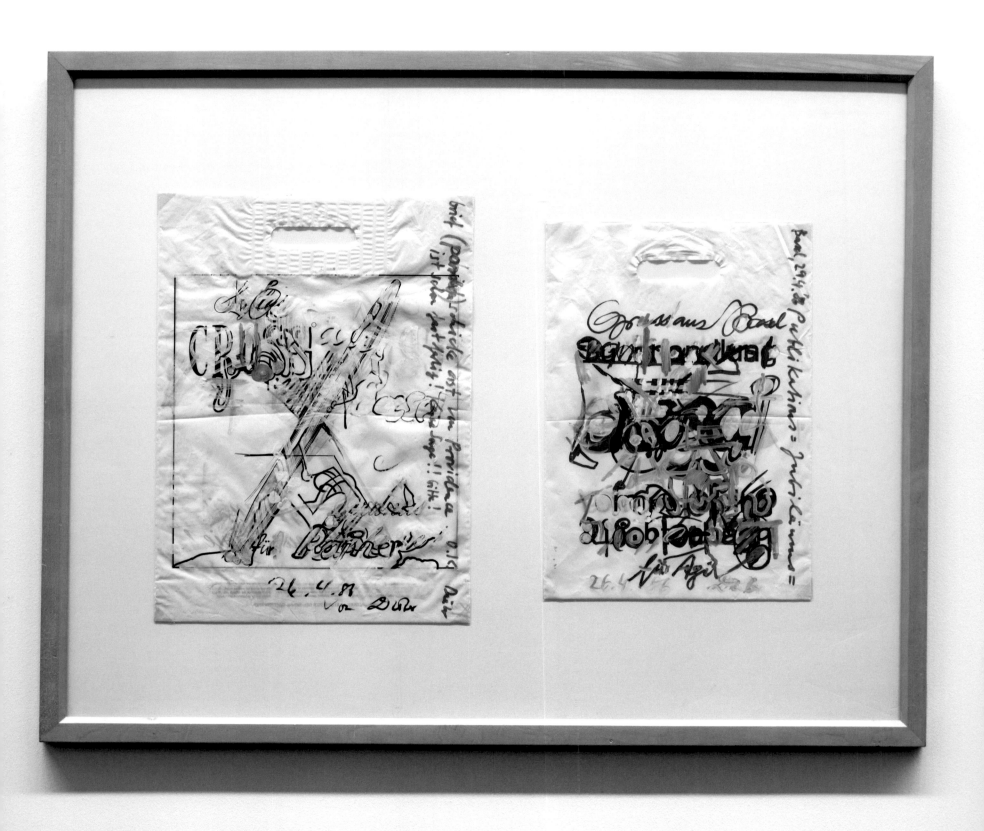

Ohne Titel
1986
Mischtechnik auf bedruckter Plastiktüte
42,5 x 31,5 cm

Ohne Titel
1986
Mischtechnik auf bedruckter Plastiktüte
37,5 x 26,5 cm

Zwei Entwürfe für eine Serie von Künstler-
plakaten »20 Jahre Rainer Verlag« (1986).

Rainer Pretzell

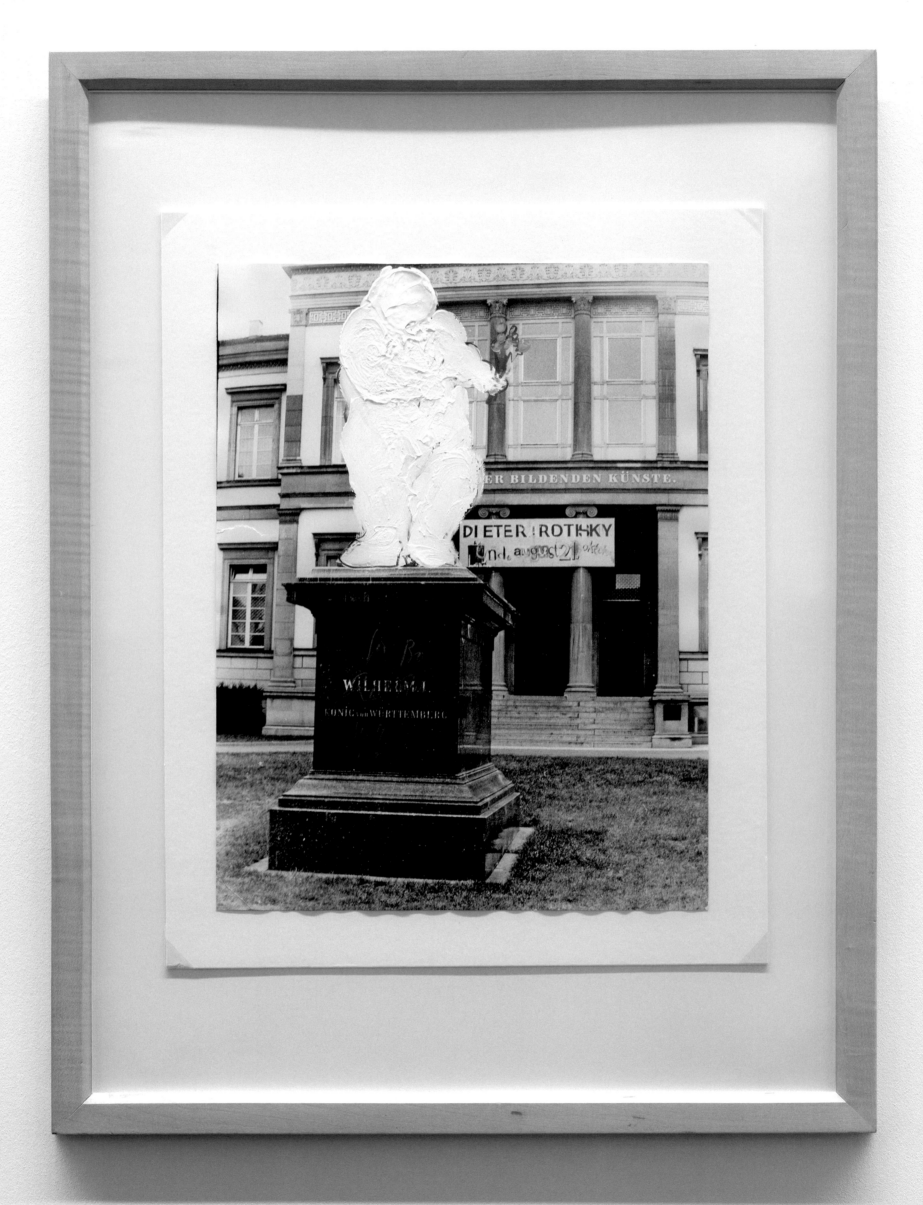

Ohne Titel, »Rothsky«
1982
Acryl auf Schwarz-Weiß-Fotografie
50 x 40 cm

(siehe Seite 98 / 99)

Vor dem Umzug in die Schweiz im
Herbst 1982 räumte ich das Atelier in der
Danneckerstraße aus, in dem ich etwa
vier Jahre lang mit meinem Vater zusam-
mengearbeitet hatte. Dabei forderte
er mich auf, mir ein Erinnerungsstück an

diese Stuttgarter Zeit auszusuchen. Von
den vielen künstlerischen Arbeiten, die wir
einpackten, gefiel mir der *Rothsky* am
besten.

Björn Roth

Für mich war Dieter Roth einfach nur mein Vater. Dass er ein bedeutender Künstler war, ist mir erst in den letzten Jahren wirklich klar geworden. Für mich bestand seine Aufgabe darin, mich zu erziehen und zu unterhalten. Und lustig war er tatsächlich! Eine der witzigsten Phasen war die Postkartenzeit. Ich habe seine bemalten Postkarten schon immer geliebt, aber nie verstanden, warum er sie in einen Umschlag steckte, bevor er sie mir schickte. Warum klebte er die Briefmarke nicht einfach auf die Karten selbst? Nach dem Lesen klebte ich die Karten manchmal an die Wand oder heftete sie an mein Bett oder steckte sie einfach in eine der Schubladen. Dies erklärt den Zustand der Postkarten ... und, glauben Sie mir, diese sechs Karten sind die am besten erhaltenen! Manchmal schäme ich mich dafür, aber dann erinnere ich mich an die Überzeugung meines Vaters, dass auch Kunstwerke einen eigenen Lebenszyklus haben, der Gebrauch und Missbrauch aller Art einschließt. Ich hoffe, die Karten gefallen Ihnen.

Karl Roth

Lieber Kalli, Wie geht's? Hier ist alles in Ordnung, wir sehen uns bald. Mach's gut!
D.V. Dieter

Postkarte
1976
Acryl, Permanentmarker auf Postkarte, teilweise collagiert
21 x 8,8 cm

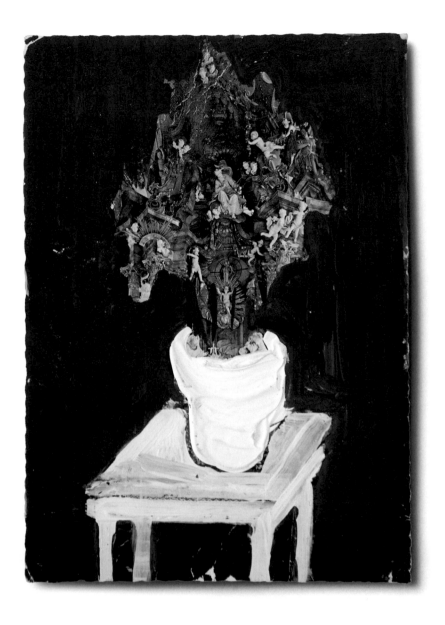

Dies wird wohl kurz vor mir ankommen,
mein lieber Freund.
Wir sehen uns sehr bald (... Dein
Vater Dieter ...) Ammensee

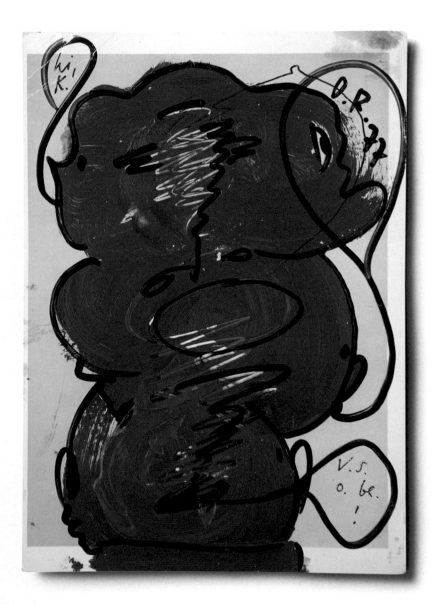

Fünf Postkarten
Um 1977
Acryl, Permanentmarker auf Postkarte,
teilweise collagiert
Je 10,2 x 15,2 cm

Lieber Freund, wir sehen uns bald
(ich komme am 18.5.77 an).
Wirst Du uns nicht (irgend)etwas für
die Z. F. A. nach Stuttgart schicken??
→ Dieter Roth [... hier ist die Adresse]
Mach's gut! D.V.D.

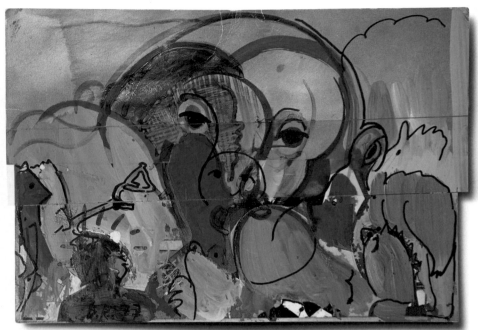 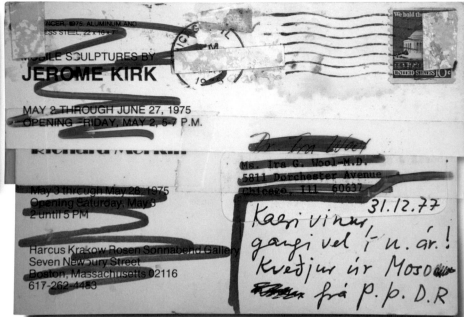

Lieber Freund, alles Gute für das
Neue Jahr! Grüße aus Moso [d. h. aus
Mosfellssveit] van D. V. D. R.

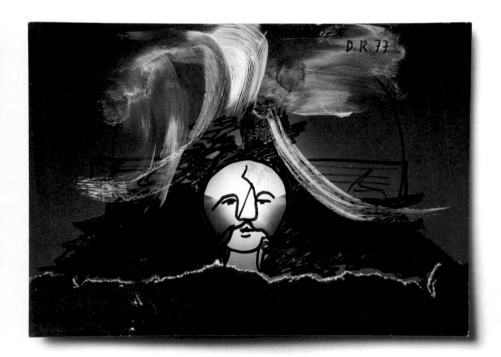

Lieber Kalli, ich habe Dich bei meinen letzten beiden Anrufen ir Reykjavík nicht angetroffen, hoffe aber, dass es Dir gut geht (und dass Du das Auto gebrauchen kannst und gut darauf aufpasst). Vielleicht kannst (Du) die beiden Männer anrufen und ihnen sagen, dass ich (D. R.) nicht vor dem 20. März nach Island fahren kann, weil ich im Krankenhaus bin? Okay? Fein! D. V. Dieter

 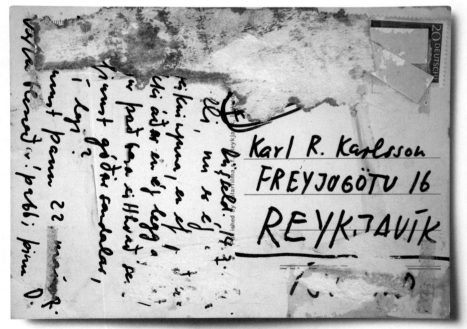

(Lieber Ka(lli), jetzt bin ich (..) ... die Zeichnung, aber wenn (es ist ..?) (... n)icht bevor ich mich auf den Weg mache (... sollte) etwas sein, das denke, gute Sandalen sind, (ist das) Okay? Wir sehen uns am 22. Mai Mach's gut! Dein Vater D. R.

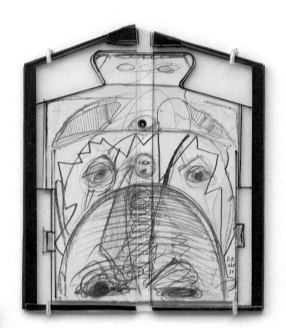
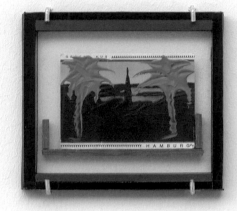
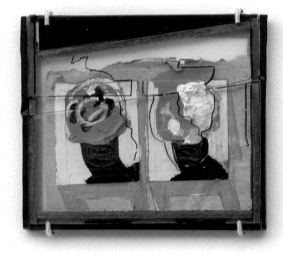
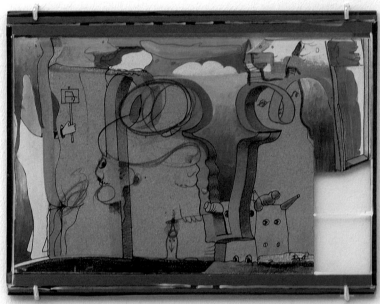
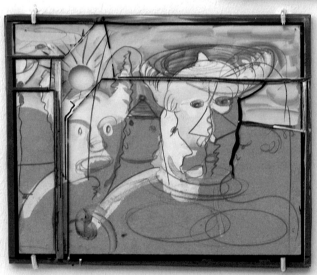
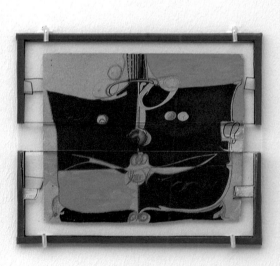

Sechs von Dieter Roth gerahmte Postkarten
1973–1975
Offset, übermalt mit Acryl, Textmarker, Kreide, Bleistift, Lack, Karamell, Rahmung aus geschnittenen Glasplatten, Textilklebeband
23,3 x 26,5 cm, 30,5 x 20,6 cm, 19 x 21,6 cm
30,7 x 40 cm
27,4 x 31 cm, 23,3 x 26,5 cm

Eine meiner ersten Erinnerungen an meinen Vater stammt aus der Zeit, in der er die kleine Wohnung in Grundarstígur, ganz in der Nähe unseres Hauses in Reykjavík, gemietet hatte. Er blieb immer wieder einmal ein wenig in Reykjavík, und wenn er da war, verbrachte ich so viel Zeit mit ihm wie möglich.
Ich sah mir seine Sachen ganz genau an und dachte über alles, was ich sah, viel nach. Ich sah Kisten voller Cartoons anstelle von Regalen für das Geschirr, und Postkarten mit Klebstoff und Schokolade auf dem Klebstoff. Ich erinnere mich noch heute daran, wie interessant ich das alles fand. Später bekam ich selbst solche Postkarten

und hatte immer das Gefühl, dass sie viel mehr Liebe übermittelten als alle anderen Postkarten.
Ich hob sie all die Jahre lang auf, Jahre, in denen ich von Zuhause wegging, von einem Ort zum nächsten wechselte und immer weiter zog. 1985 ging ich dann nach Mosfellsbær, das ganz in der Nähe von Bali (der Wohnstätte und dem Atelier meines Vaters) liegt. Ich bekam meinen ersten Sohn (Þorbergur, geboren 1985, verstorben bei einem Unfall im Jahr 2007), und ich war mit dem kleinen Jungen zuhause, während mein Mann arbeiten ging. Mein Vater war immer wieder phasenweise in Bali. Er war ziem-

lich deprimiert und begann, nachmittags regelmäßige Spaziergänge zu unternehmen, um uns zu besuchen. Dies war für uns alle eine sehr frohe Zeit :-). An einem dieser Tage sah er die Postkarten. Er hatte eine Idee und fragte mich, ob er eine davon mitnehmen könnte, was er dann auch tat. Wenige Tage später brachte er die Karte zurück – in einem Glasrahmen! Und bei seinem nächsten Besuch nahm er eine andere Karte mit … und so weiter … sodass ich nach und nach alle meine Postkarten gerahmt bekam – von ihm selbst.

Vera Roth

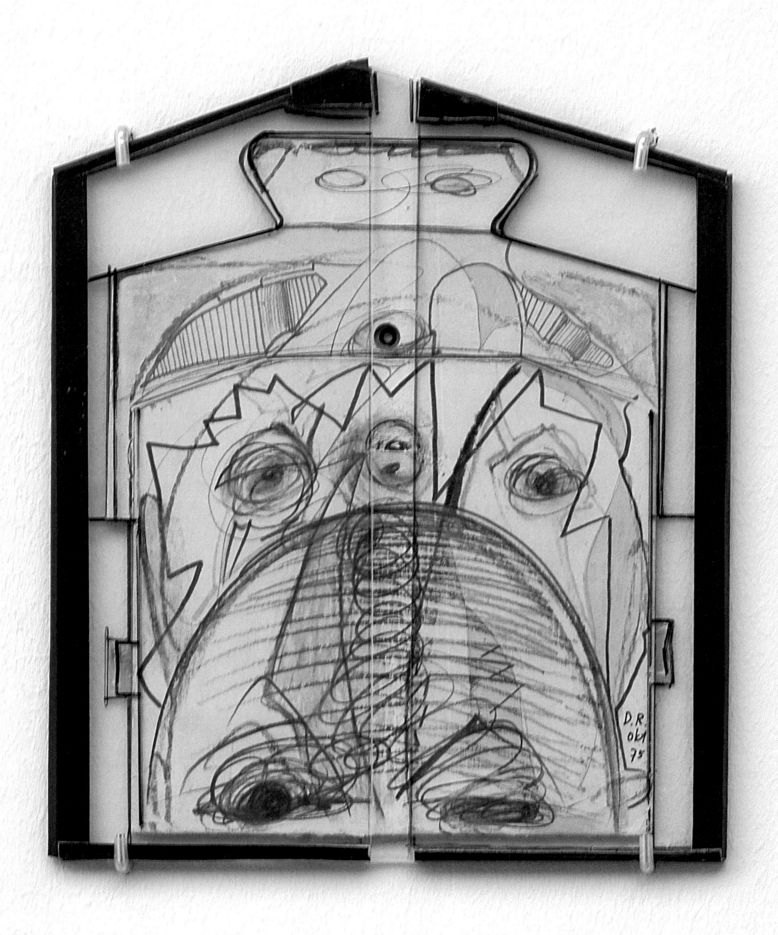

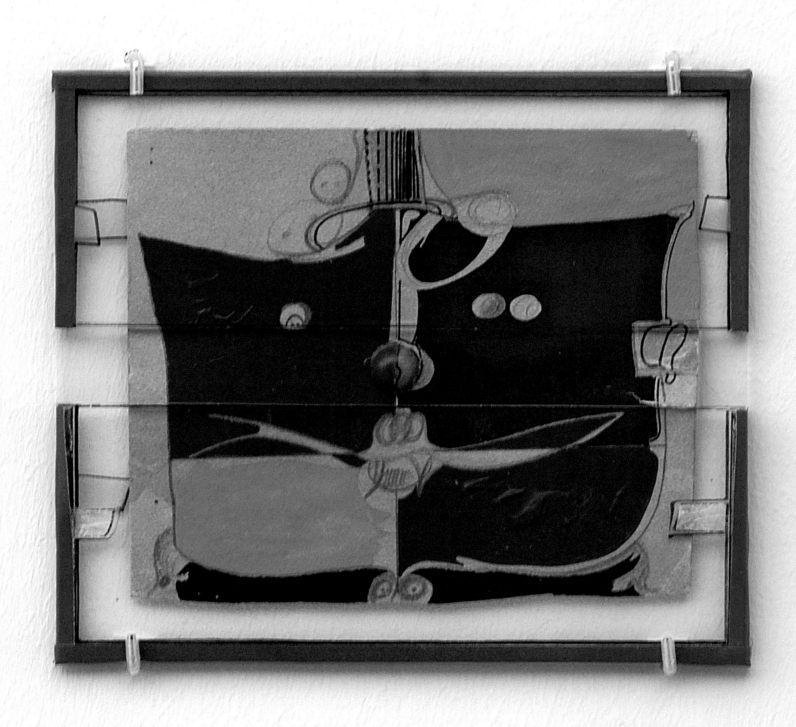

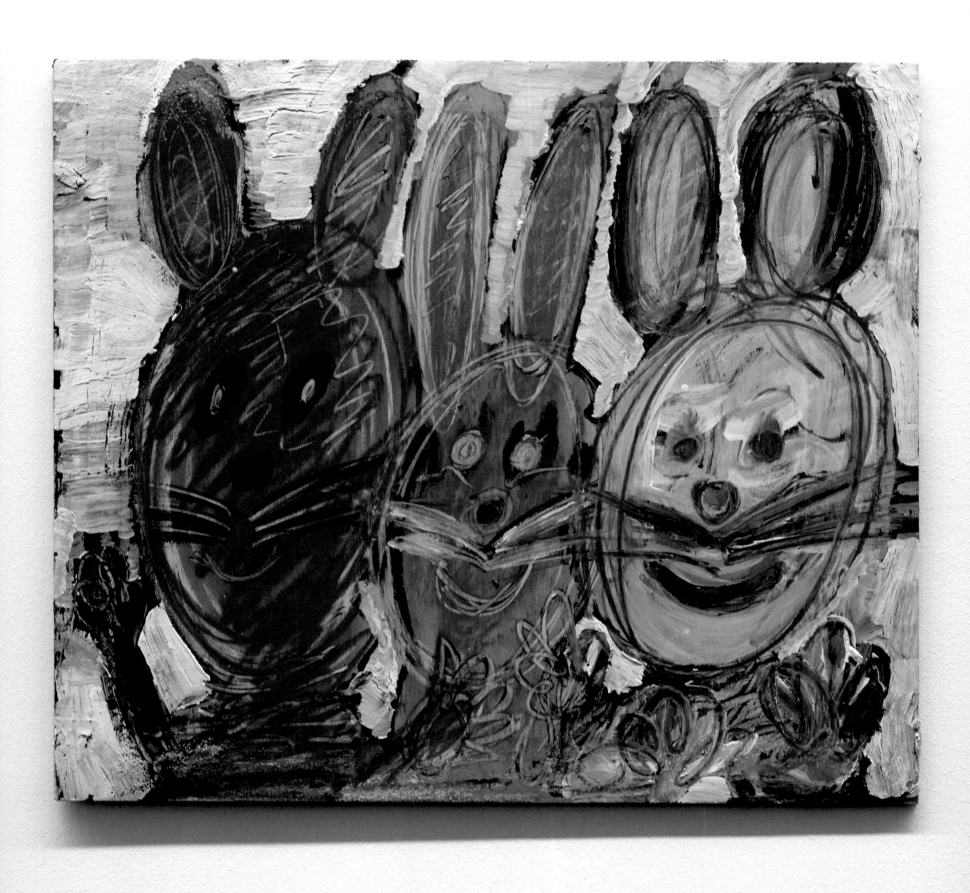

Das Bild die *Drei Osterhasen* haben wir zu Ostern 1986 von Dieter als Ostergeschenk erhalten.
Dieter Roth war an Ostern 1986 bei uns in Aesch zu einem Osterlamm. An Ostern um etwa 11.30 Uhr hat Dieter angerufen mit der Bitte, ich solle ihn in Basel doch an der Hegenheimerstraße mit meiner Tochter Alexandra zusammen abholen. In Basel stand das Bild am Boden, und er fragte Alexandra: »Hast Du Angst vor den drei Osterhasen«? Sie antwortete mit »Nein« und er nahm das Bild und gab es Alexandra mit den Worten: »Habe vergessen, Dir einen Schoggihasen zu kaufen – habe für Euch Drei jetzt noch drei Osterhasen gemalt!«
Dieter war so feinfühlig und wollte Alexandra mit den drei Hasen nicht erschrecken. Wir hatten auf jeden Fall ein schönes Osterfest, und Dieter hat eine seiner Leibspeisen richtig genossen, sodass keine Reste mehr übrig blieben.

Michael Rudolf von Rohr

Drei Osterhasen
1986
Acryl auf Mehrschichtplatte
47 x 56 cm

Rückseitig:
«3 Osterhasen von 1986 für Alexandra, Inez, Michael von Dieter«

Dieter Roths Begriff der Scheisse

von Hansjörg Schneider

Ich habe Dieter Roth Mitte der Sechziger Jahre kennen gelernt. Es war in der Rio Bar. Eine Blumenfrau kam herein, er hat ihr sämtliche Rosen abgekauft und sorgfältig aufgegessen, eine nach der andern, natürlich nur die Blüten, die Stengel nicht. Das war auch ein bisschen als Provokation gemeint, aber eben nicht nur. In erster Linie war es eine Verwandlung. Dieter hat sich das Symbol der Schönheit einverleibt und so in Scheisse verwandelt. Das war durchdacht. Eine Rose kann zu Scheisse werden und so Scheisse sein. Handkehrum kann Scheisse eine Rose sein. Das hat er mir nicht mit Worten erklärt, sondern mit seiner Aktion.

Dieter war ein grosser Verwandler. Er hat alles verwandelt, was ihm unter die Hände kam. Wer bist du, was machst du? hat er mich gefragt. Ich habe ihm meine beiden Erzählungen gegeben, die meine Freundin hektographiert hatte. Er hat sie gelesen. Kann ich die haben? hat er gefragt. Einige Zeit später habe ich per Post fünfzig Belegexemplare eines Büchleins mit dem Titel "Leköb" erhalten. Das waren meine Erzählungen, gedruckt bei Hansjörg Mayer in Stuttgart, herausgegeben und Layout von Dieter Roth. Es war mein erstes richtiges Buch.

Dieter hat meine Erzählungen in ein Buch verwandelt.

Er hat jeden Augenblick, den man mit ihm verbracht hat, verwandelt oder vielmehr verzaubert. Er hat die Zeit verwandelt, die Wörter, alles, was um einen herum war, hat er verwandelt. Darin bestand seine Kunst. Ob eine Verwandlung gut gelang oder schlecht gelang, war ihm nicht so wichtig. Herumbosseln wollte er nicht. Das tue ich mir nicht mehr an, hat er gesagt.

Er konnte nichts so lassen, wie es war. Ich glaube, er war eifersüchtig auf die Realität. Er hat die Realität konkurrenziert, indem er mit ihr spielte und sie so veränderte.

Er war auch eifersüchtig auf die Zeit, die ja die grösste Verwandlerin ist. Deshalb hat er sie in seine Werke eingebaut.

Er war der traurigste Mensch, den ich kannte. Er hat seine Trauer in ein Lachen verwandelt, das Lachen in ein Tränenmeer.

Er war eifersüchtig auf den Tod. Der ist ja endgültig. Sonst hat er nichts Endgültiges gelten lassen.

Ich denke, am liebsten hätte er alles in sich hinein gefressen, Lebensmittel und Gedanken und Begegnungen. Auch seine Kindheit in den deutschen Bombennächten, seine lieblose Jugend in der Schweiz, auch seine Kunst hätte er am liebsten noch einmal aufgefressen, langsam und sorgfältig verdaut und dann mit Wonne hinausgeschissen in die Welt. Scheisse ist ja das Zeug, das durch seinen Mund und Magen und durch sein Hirn ging.

Ich glaube nicht, dass der Begriff der Scheisse bei Dieter Roth nur abfällig gemeint ist. Ich glaube, er meinte diesen Begriff ganz ernst. Was wir produzieren, ist Scheisse. So lange wir scheissen, leben wir.

Das sind meine Gedanken zu Dieter Roth, der mir ungemein geholfen hat.

Herzlich

Hansjörg Schneider, Schriftsteller, Basel

Hansjörg Schneider

Vor rund sieben Jahren habe ich in der NZZ einen abschätzigen Artikel über Dieter Roths Scheisse-Bücher gelesen. Aus Ärger darüber habe ich den Text ›Dieter Roths Begriff der Scheisse‹ geschrieben, der bis jetzt noch nie gedruckt worden ist.

Hansjörg Schneider

Entwurf für einen Buchumschlag
1982
Bleistift auf Papier
29,7 x 21 cm

Dazu: Hefte, Bücher und bearbeitete Postkarte (Acryl auf Pappe)

Leköb und Distra sind meine ersten beiden längeren Geschichten. Meine damalige Freundin Astrid, die später meine Ehefrau wurde, hat sie je fünfzig Mal vervielfältigt, mit einem gedruckten Deckblatt versehen und herausgegeben. Leköb 1967, Distra 1968. Leköb ist die Umkehrung meines Übernamens, den ich, frei nach Wilhelm Busch, in meinem Heimatstädtchen Zofingen schon früh verpasst bekommen habe. Distra ist die Umkehrung von Astrid. Die beiden Texte sind wie kurze, heftige Erdrutsche über mich gekommen. So habe ich sie auch aufgeschrieben: erdrutschartig. Ich habe sie an verschiedene, sogenannte gute Verlage geschickt. Ich habe nie Antwort erhalten.

1970 habe ich sie meinem Freund Dieter Roth zum Lesen gegeben. Er hat gesagt, ich solle noch einen dritten Text schreiben. Also bin ich nach Paris gefahren und habe den Blumenkelch verfasst, was eine ziemlich doofe erotische Fantasie ist. Diese drei Texte hat Dieter Roth 1970 im Taucher-Verlag in Stuttgart in fünfhundert nummerierten Exemplaren herausgegeben. Zwölf Jahre später, im Jahre 1982, hat Egon Ammann unter dem Titel Ein anderes Land einen Sammelband mit meinen ersten Texten verlegt. Dabei sind auch Leköb und Distra. Dieter Roth hat mir dafür eine Zeichnung gemacht, die auf dem Titelblatt abgedruckt ist.

Hansjörg Schneider

LEKÖB
Eine Lebensgeschichte

DISTRA
Eine Liebesgeschichte

Hansjörg
Schneider

LEKÖB

vorm. edition hansjörg mayer

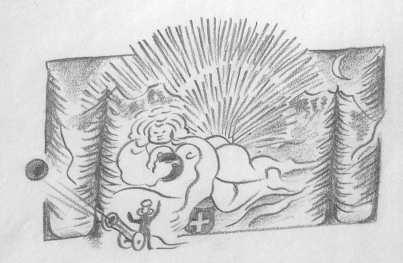

Umschlagzchg. für Hansjörg Schneider
Stuttg. 28.4.82 Dieter Roth

Hansjörg Schneider

Ein anderes Land

Geschichten
Ammann

AMMANNS
KLEINE BIBLIOTHEK

Hansjörg Schnei
Leköb und Distr

Eine Lebens- und eine Liebe

Postkartenbild
Um 1974
Acryl auf Offset
13,5 x 10,5 cm

Das *Postkartenbild* ist eine Arbeit, die ich als einzige behalten habe, stellt sie doch sinnbildlich meine Zusammenarbeit mit Dieter Roth dar, die sich zwischen den Orten, besonders zwischen Reykjavík und Braunschweig/Ölper abspielte, wo wir über einige Jahre ein gemeinsames

Druckgrafikstudio betrieben haben und zu dem niemand außer uns Zugang hatte. Ausgenommen waren Freunde, die mit uns zusammenarbeiteten, wie Arnulf Rainer und Richard Hamilton, Gerhard Rühm, Oswald Wiener und einige weitere.
Dieter Roth übermalte die Postkarte einer isländischen Landschaft und sparte die Platte des Drucktischs aus, um dadurch einen Teil der Stadtansicht sichtbar zu machen. Die Handwalze, mit der die Farbe für den Druckstock ausgewalzt wird, ist

hinzugefügt worden. Für diesen ersten und entscheidenden Schritt der Ausmischung der Farbe schätzte Dieter Roth meine Fähigkeiten besonders. Nach dem Herstellen einer sehr komplizierten Druckgrafik, *Selbstbildnis als Luftbewohner,* die in der Technik des Irisdrucks entwickelt wurde und nur aus dem Auswalzen und Mischen der opaken und transparenten Farbe entstehen konnte, sandte er mir diese Postkarte.

Karl-Christoph Schulz

Die farbige Zeichnung *Kreuzesabnahme* ist eine von etwa zweiundvierzig gewesen, die Dieter Roth gemeinsam mit Arnulf Rainer innerhalb von drei Tagen erarbeitete. Aus anderen Aktionen der beiden ist zu erkennen, wie aus dem gegenseitigen Wettbewerb (um die Meisterschaft!) die Kunstwerke aus diesem Prozess des Gegeneinanders entstanden. Das äußert sich schon in der unterschiedlichen Betitelung, *Kreuzaufhebung* und *Kreuzesabnahme.* Der religiösen Haltung von Arnulf Rainer setzt Dieter Roth die Antihaltung, das Nichtreligiöse entgegen, das Erleiden und die Lust der Empfindung durch den Schmerz, ein Sado-Maso-Verhältnis, das sich aus der Gott-Sohn-Mensch-Beziehung vermuten lässt, also auch das Schmerzempfangen als

Gewinnung von Lust! An der »Handschriftlichkeit« ist zu erkennen, wer welchen Part in der Zeichnung übernommen hatte. Während der Entstehungszeit der Blätter war ich mittendrin in der »Auseinandersetzung«, und aus dieser guten und für mich hochinteressanten Zeit erhielt ich als Geschenk der beiden diese farbige Zeichnung, die ich mir aussuchen durfte.

Karl-Christoph Schulz

In Zusammenarbeit mit Arnulf Rainer
Kreuzesabnahme
1974
Bleistift, Farbstift, Kreide auf Papier
77 x 65 cm

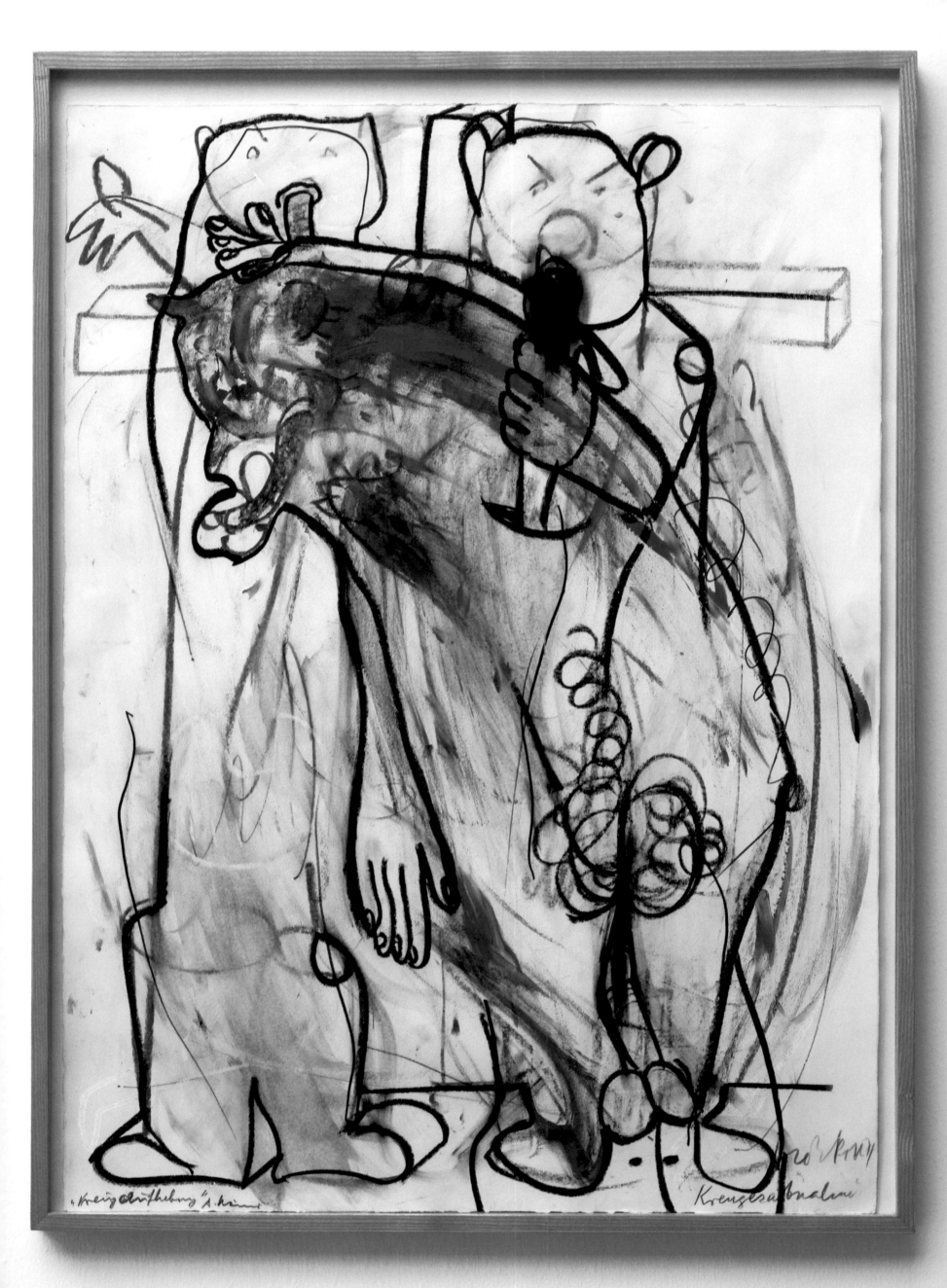

„Kreuzabnahme" d. Kain

Kreuzesabnahme

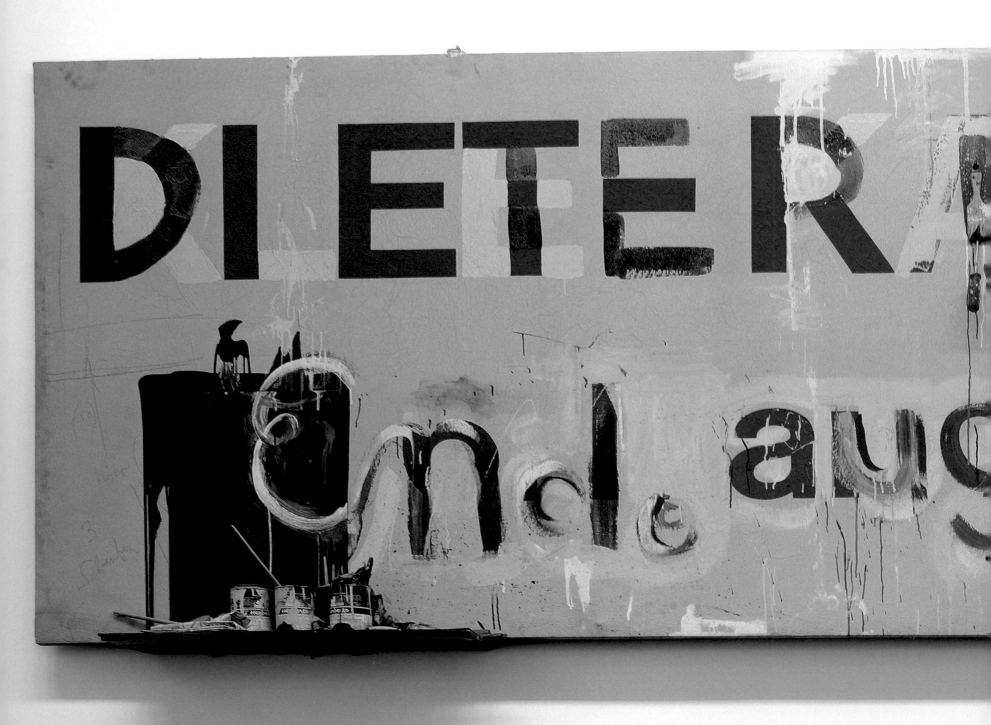

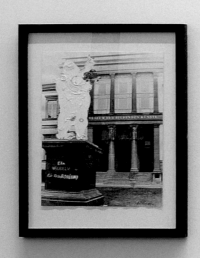

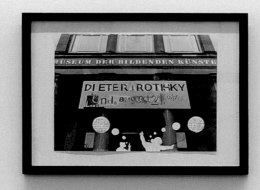

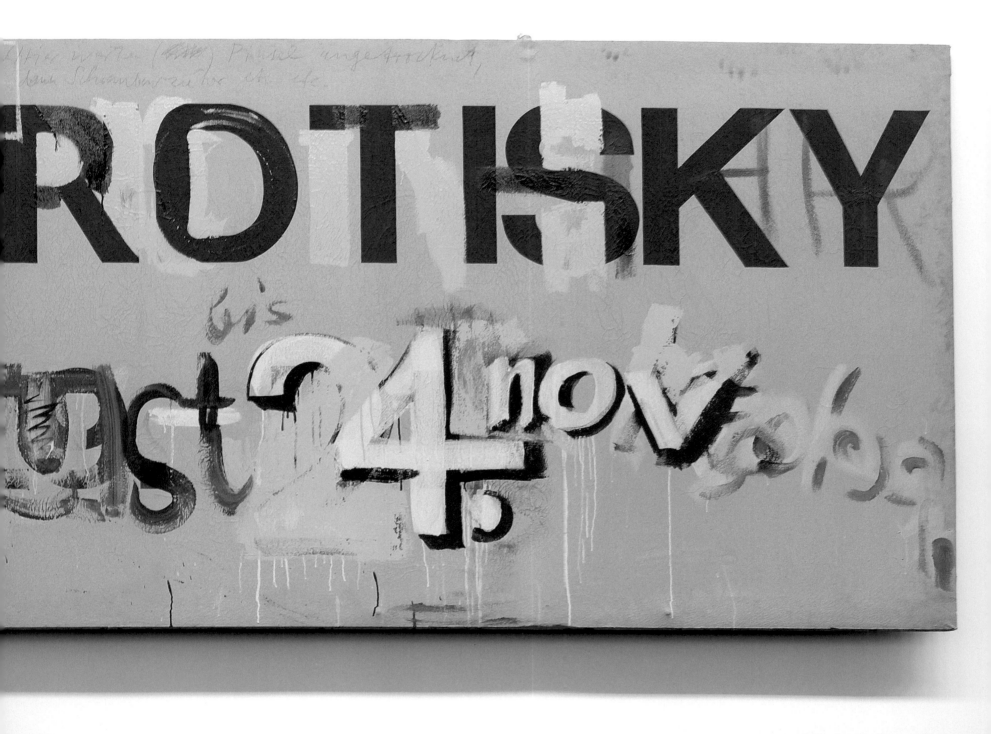

DIETER ! ROT(H)SKY
1979
Acryl und verschiedene Materialien
auf Leinwand mit Keilrahmen
150 x 475 cm

Staatsgalerie Stuttgart
(1979 von Dieter Roth geschenkt)

Während der Vorbereitung seiner Aus-
stellung 1979 in der Staatsgalerie fand
Dieter Roth das nunmehr überflüssige
Schild der vorangegangenen Ausstellung
Klee – Kandinsky im dortigen Restau-
rierungsatelier. Er überarbeitete es und
ließ es zur Ankündigung seiner eigenen
Ausstellung wieder über das Portal der
Alten Staatsgalerie hängen.

Staatsgalerie Stuttgart

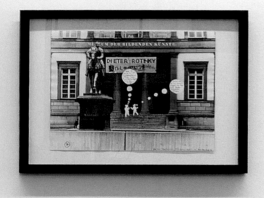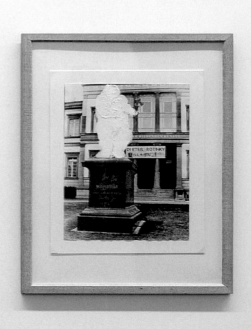

(siehe Seite 18–21)

(siehe Seite 85)

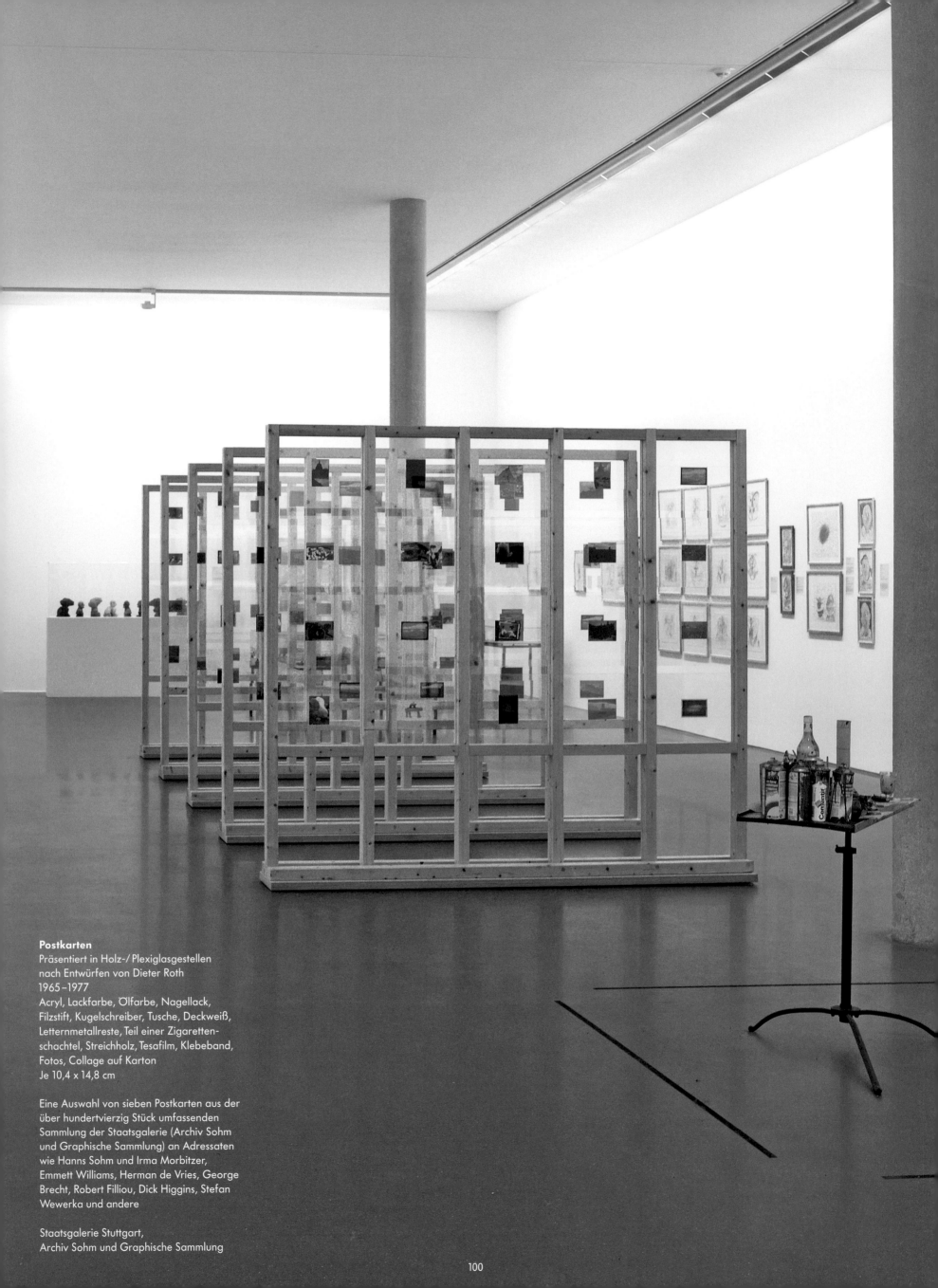

Postkarten
Präsentiert in Holz-/Plexiglasgestellen
nach Entwürfen von Dieter Roth
1965–1977
Acryl, Lackfarbe, Ölfarbe, Nagellack,
Filzstift, Kugelschreiber, Tusche, Deckweiß,
Letternmetallreste, Teil einer Zigaretten-
schachtel, Streichholz, Tesafilm, Klebeband,
Fotos, Collage auf Karton
Je 10,4 x 14,8 cm

Eine Auswahl von sieben Postkarten aus der
über hundertvierzig Stück umfassenden
Sammlung der Staatsgalerie (Archiv Sohm
und Graphische Sammlung) an Adressaten
wie Hanns Sohm und Irma Morbitzer,
Emmett Williams, Herman de Vries, George
Brecht, Robert Filliou, Dick Higgins, Stefan
Wewerka und andere

Staatsgalerie Stuttgart,
Archiv Sohm und Graphische Sammlung

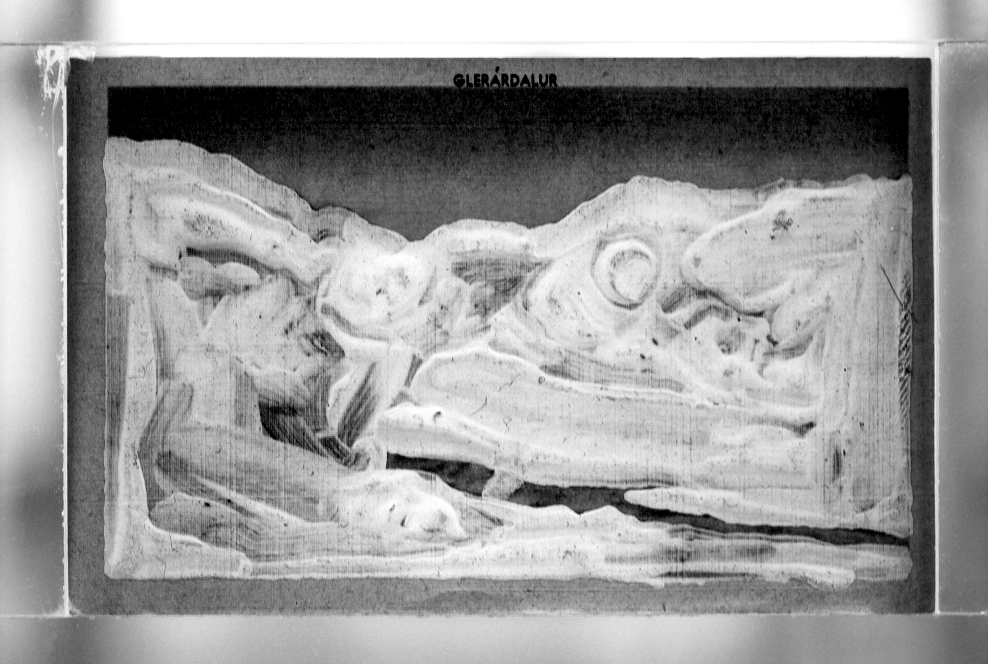

GLERÁRDALUR

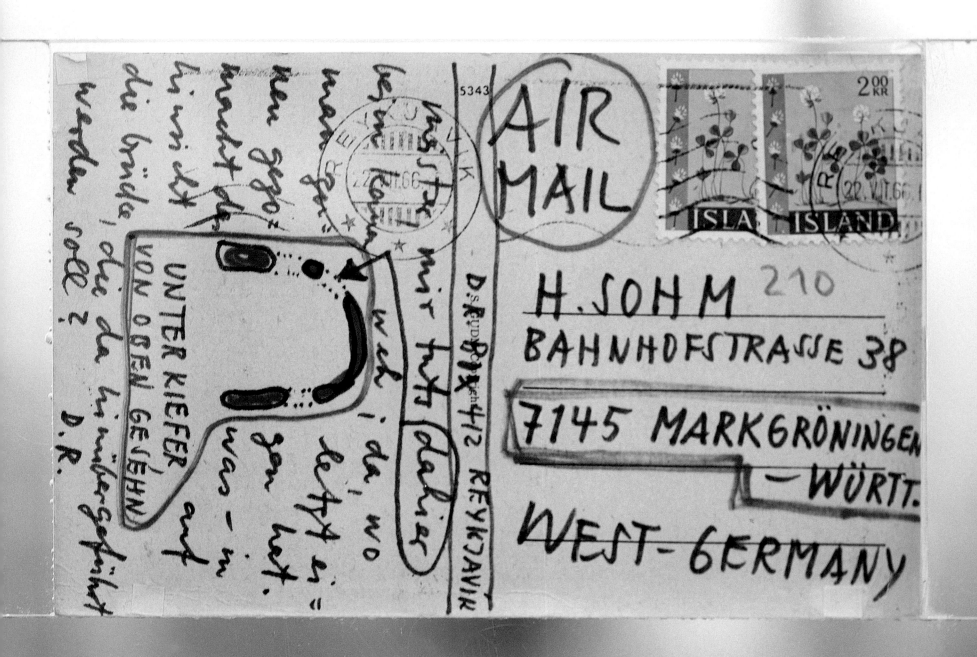

Surtsey — the island, which was born during the
submarine eruption, that started in November 14,
1963 off the south coast of Iceland.
Then flowing lava floods the SW slope of the
lava dome down to the sea.
Photo taken by Albert Jónsson on April 23, 1964.

Published by Albert Jónsson ... 115, Reykjavik, Iceland.

Düsseld. 13.5.72

Sehr geehrter Herr, wie Ihnen bekannt
ist, sende ich mit mir
gefällt — es dürfte wieder jeder
sein — MIST! Lassen Sie
... Ihnen in den nächsten Tage
... dann schicken?! Es soll
... Schade nicht sein.
Sie wollen mir Ihr, und sehe
... bitte immer an als der Ihrer

Internationale
KölnerMessen
und
Ausstellungen

20 DEUTSCHE BUNDESPOST

H. SOHM
Bahnhofstr. 38

7145
MARKGRÖNINGEN
(WÜRTT.)

D.R. 69.

H. SOHM
Bahnhofstr. 38

7145
MARKGRÖNINGEN
(Württ.)

2419

Made in Germany / Importé d'Alemagne

INTERPACK
Internationale Messe
für Verpackungsmittel
Süßwarenmaschinen
10.—16. Mai 1969
DÜSSELDORF

24

Lieber Freund Sohm, schon
lange wollte ich Ihnen wieder
mal eine echte Postkart
schicken. Hier isse, mit
schönen Grüssen von Haus
zu Haus Ihr D.R.

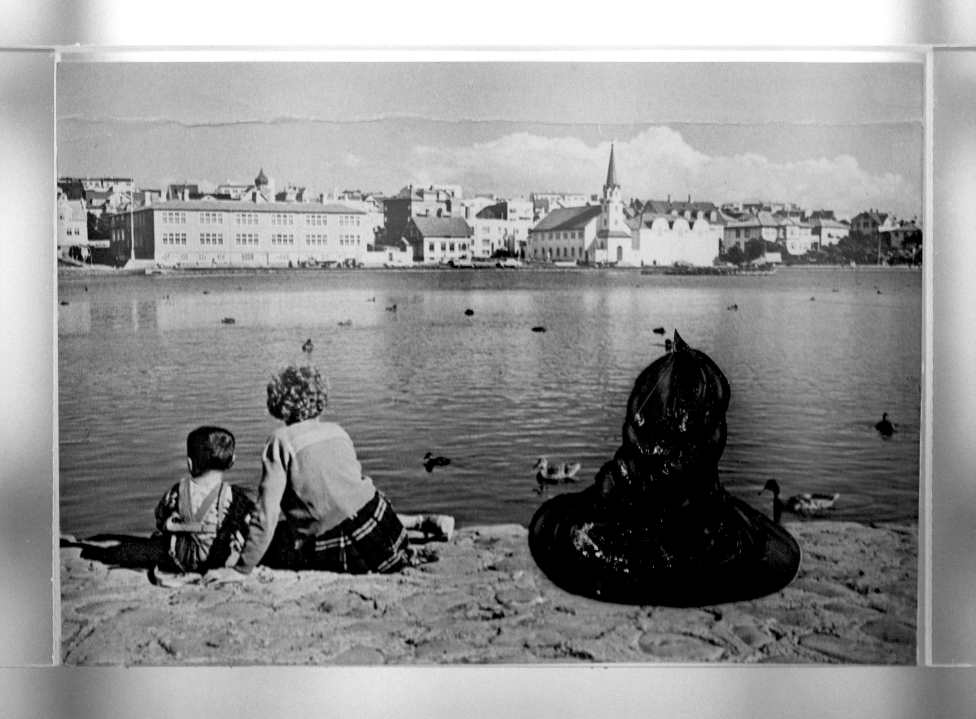

Við tjörnina í REYKJAVÍK.
REYKJAVÍK by the lake.

466

LITBRÁ

Emmett, this is
DER WÄCHTER BEI DEN
FRAUEN + KINDERN

lebewohl!

Dein
D.R.

Kortaútgáfa Guðmundar Hannessonar Reykjavík

gh

106

AR 43b

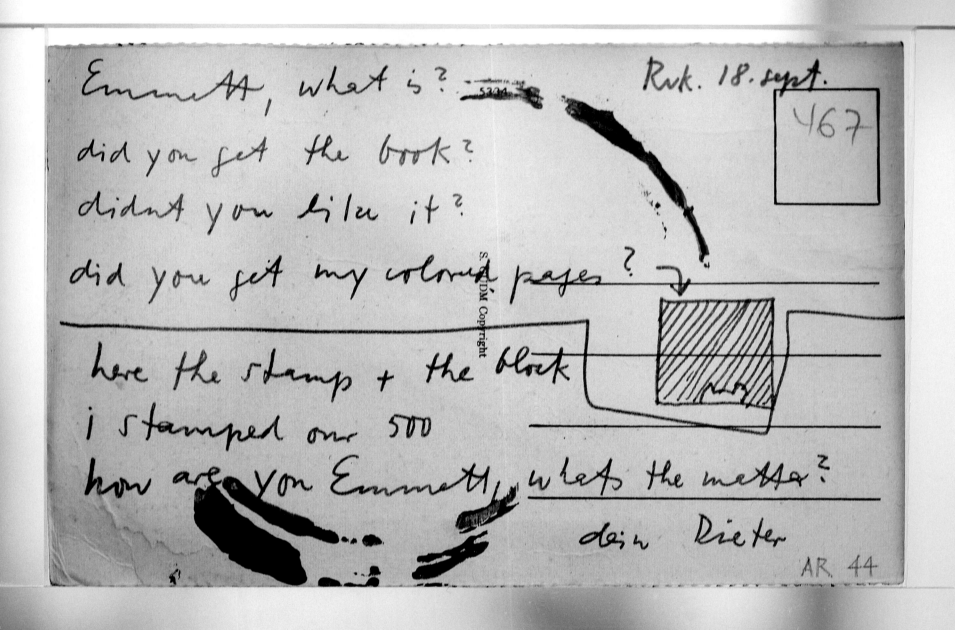

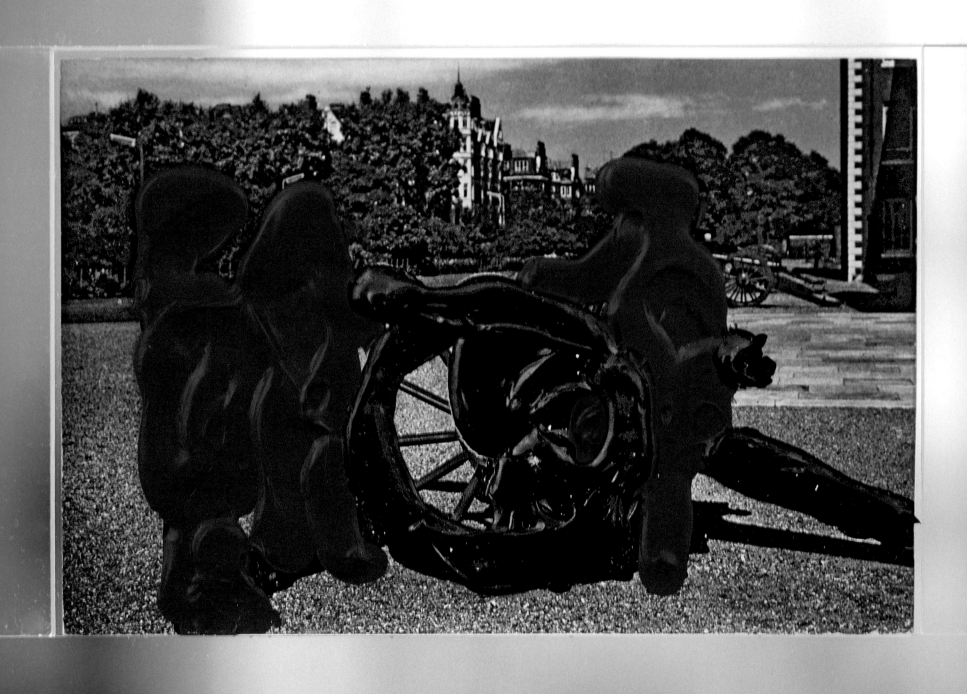

NATURAL COLOUR
J. Arthur Dixon
PHOTOGRAVURE
POST CARD

hallo, dick, everything nice? + are you there?
here everything nice, deep nice peace.
be prepared for cloudy times! soon,

D.

Chelsea Pensioners, London
Still magnificent in their colourful uniforms, these old campaigners now have their homes at the Chelsea Royal Hospital, founded by Charles II in 1682. The hospital's gardens extend to the Thames Embankment, and here the Chelsea Flower Show is held annually

Colour Photograph by Kenneth Scowen, F.I.B.P., F.R.P.S.

Lon. 1610

Printed and Published by J. Arthur Dixon Ltd., Newport, England

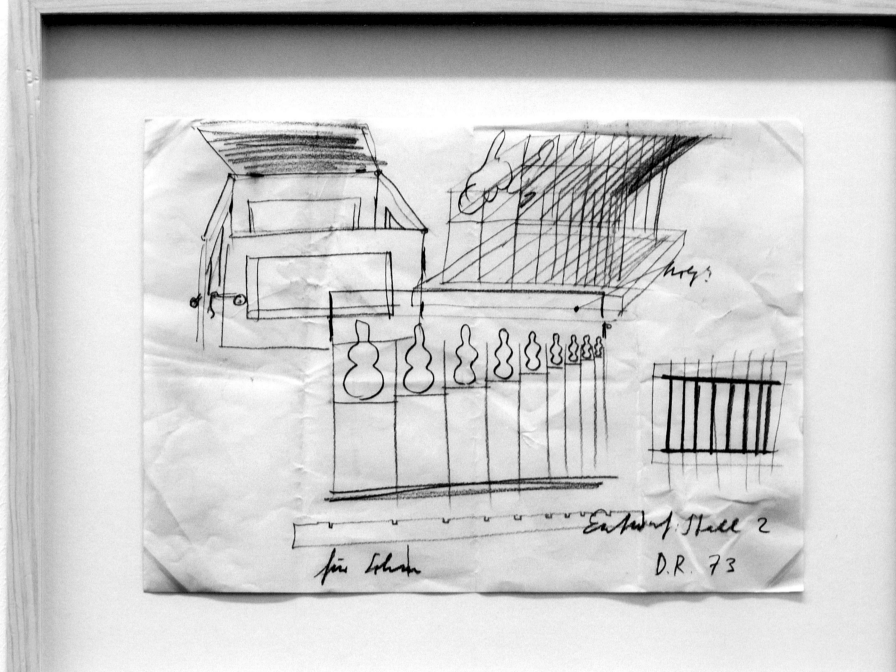

Entwurf für Stall 2
1973
Bleistift auf Papier
21 x 29,7 cm

Staatsgalerie Stuttgart, Archiv Sohm

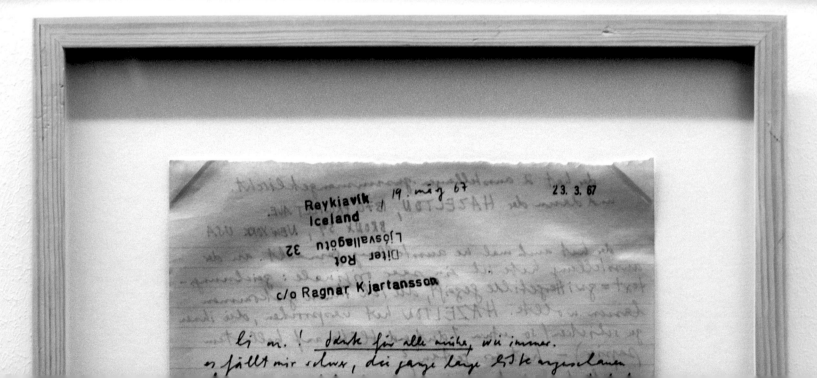

Brief
1967
Brief an Hanns Sohm, 23. März 1967,
mit Zeichnung zum *Stall 1*
31,6 x 20,2 cm

Staatsgalerie Stuttgart, Archiv Sohm

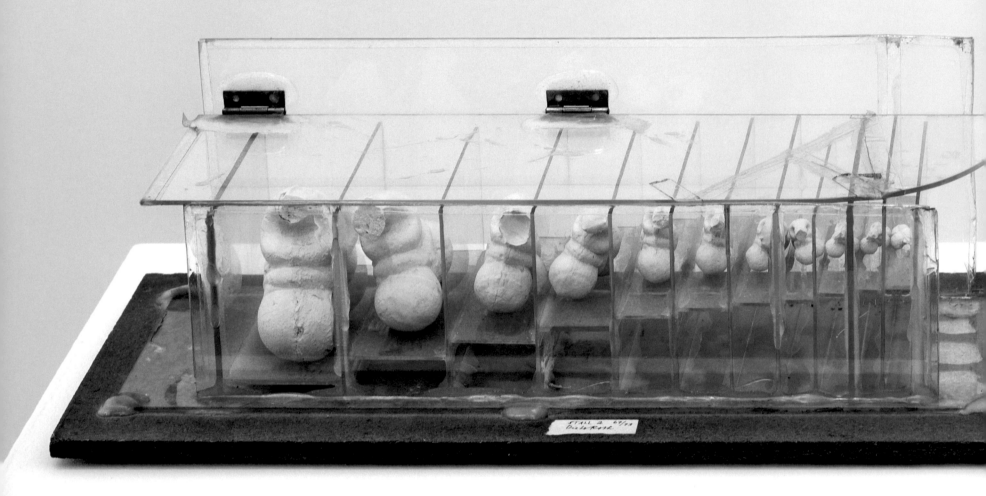

Stall 2
1967/1973
Mit Ponal und Tesafilm zusammen-
geklebter, durch Kompartimente unter-
teilter Glasbehälter auf Spanplatte
Inhalt: elf *Motorradfahrer* aus Alginat
51 x 24 x 16 cm

Staatsgalerie Stuttgart, Archiv Sohm

Die Motorradfahrer, die aus dem in Zahn-
arztpraxen verwendeten und mit der
Zeit schrumpfenden Alginat bestehen,
werden immer kleiner, wodurch ein per-
spektivischer Eindruck entsteht. Dieser
wird noch verstärkt durch die stufenweise
Erhöhung ihrer Standflächen im Innern
der Glaskojen. Die Arbeit ist, trotz ihrer
humorvollen Wirkung, wie alle seriellen
Motorradfahrerkompositionen Roths
zuvorderst eine tiefgründige Reflexion
über die subjektiven Mechanismen des
Zeitempfindens.

Staatsgalerie Stuttgart, Archiv Sohm

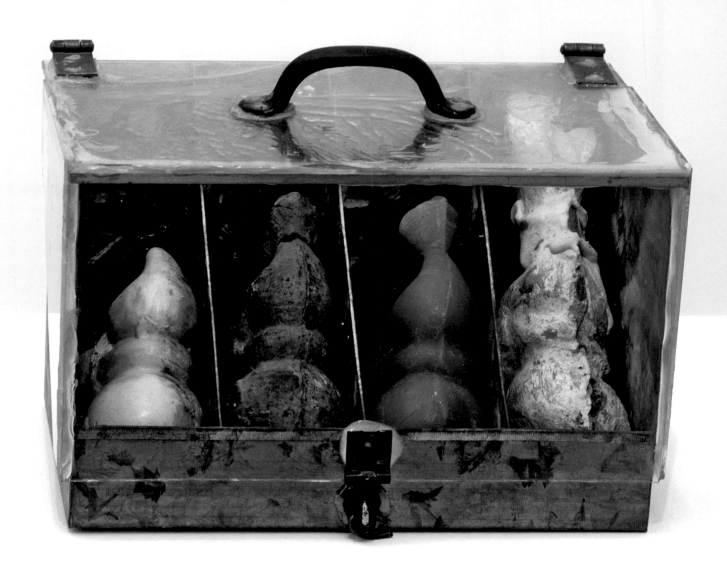

Stall 1
1967/1971
Behälter aus verzinktem Stahlblech
mit Kompartimenten und Glasdeckel
Inhalt: vier *Motorradfahrer* aus Gips,
Wachs und Schokolade
19 x 30 x 20 cm

Staatsgalerie Stuttgart, Archiv Sohm

Auf Anweisung des Künstlers gefertigtes
Objekt: »erstmal: den gips-motorradler
weder einrahmen noch aufhängen, der
soll irgendwie rumliegen (da er ja nicht
stehen kann), vielleicht in eine kleine
blechkiste tun, aus dünnem grauen alten
blech, mit deckel, etiquette zum aufkleben
auf den gipsklumpen, werde ihnen so gott
will noch mehrere schicken, dann kann
man einen stall machen.« (Brief von D. R.
an Hanns Sohm, 23. März 1967, Archiv
Sohm)

Staatsgalerie Stuttgart, Archiv Sohm

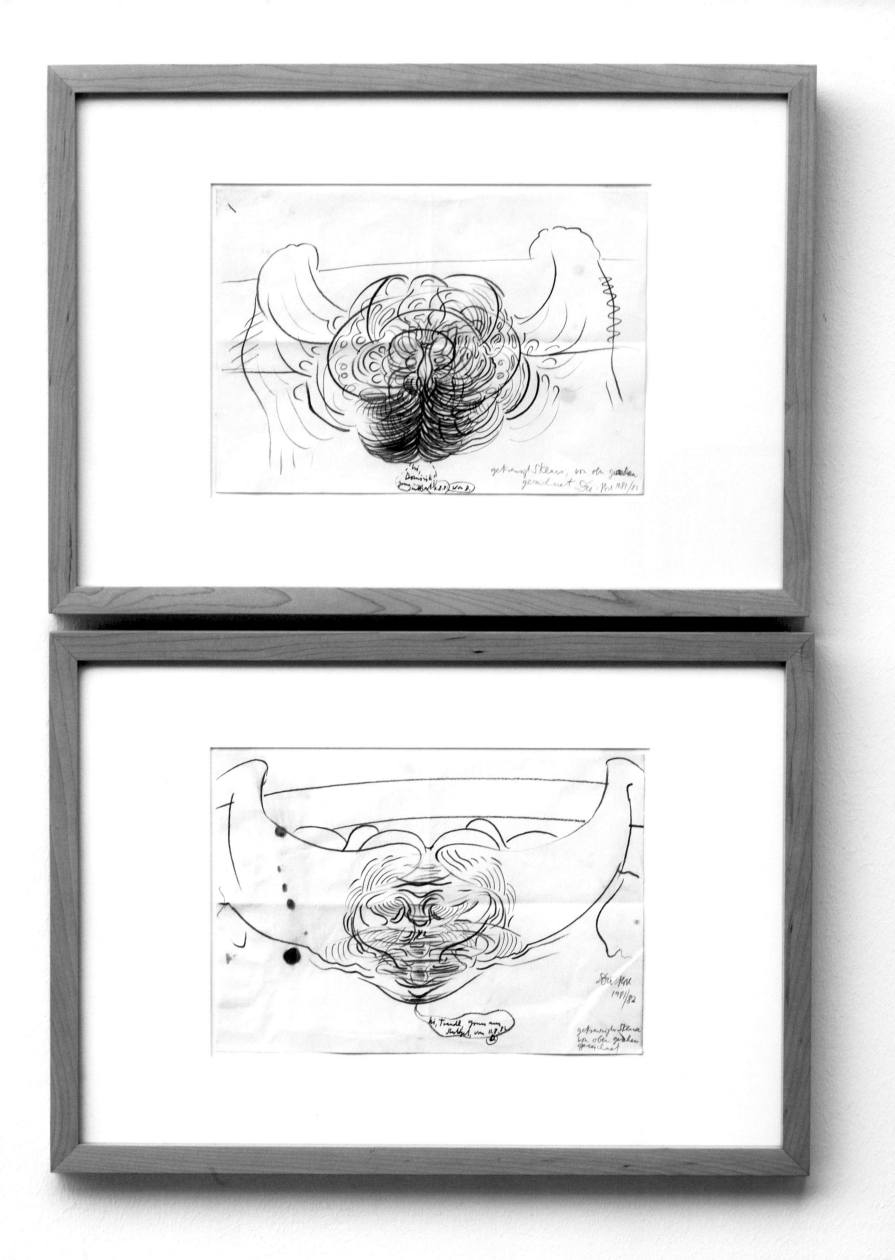

Ohne Titel, »Hi Dominik / Hi Traudl«
1981/82
Bleistift, Filzstift auf Papier
Je 29,7 x 21 cm

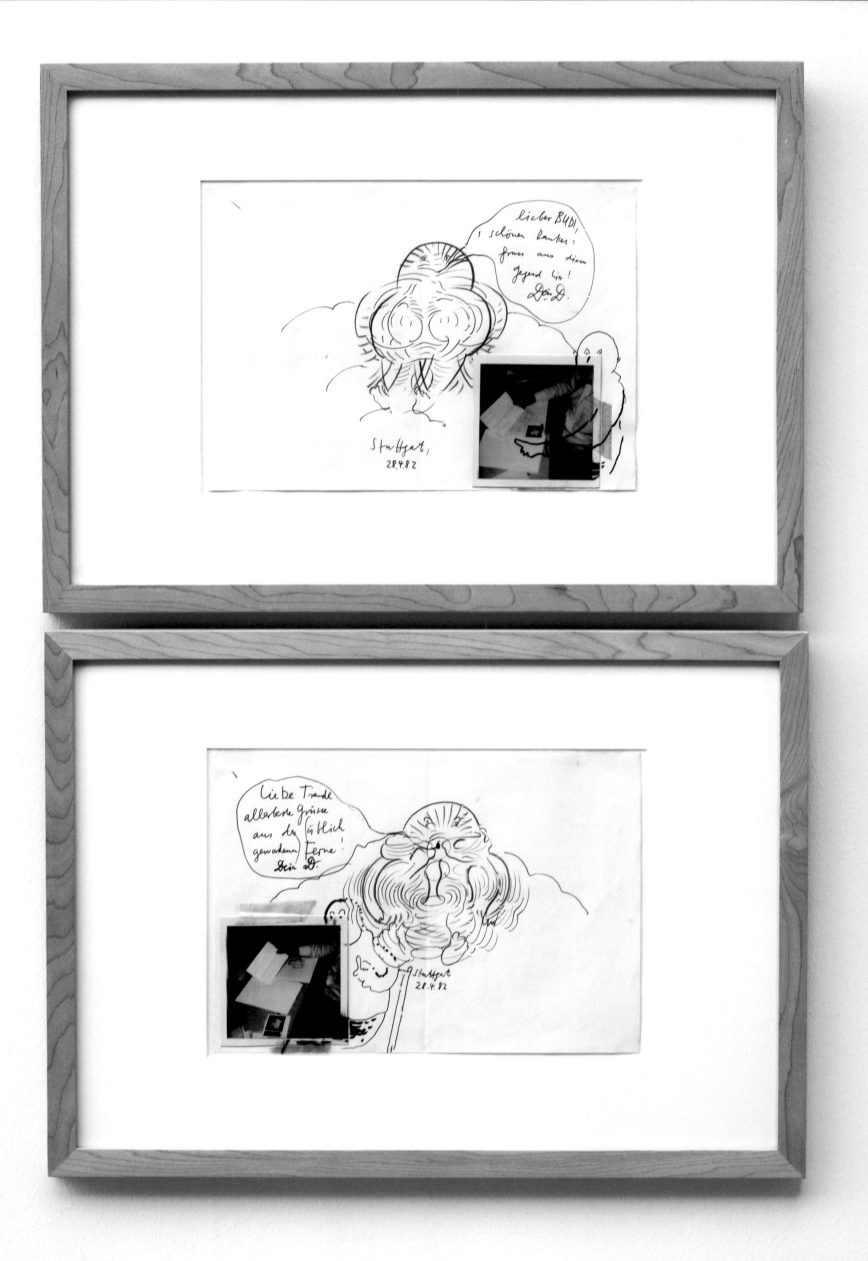

Ohne Titel, »Lieber Budi/Liebe Traudl«
1982
Polaroidfotos, Bleistift, Filzstift, Tinte, Tesafilm
Je 29,7 x 21 cm

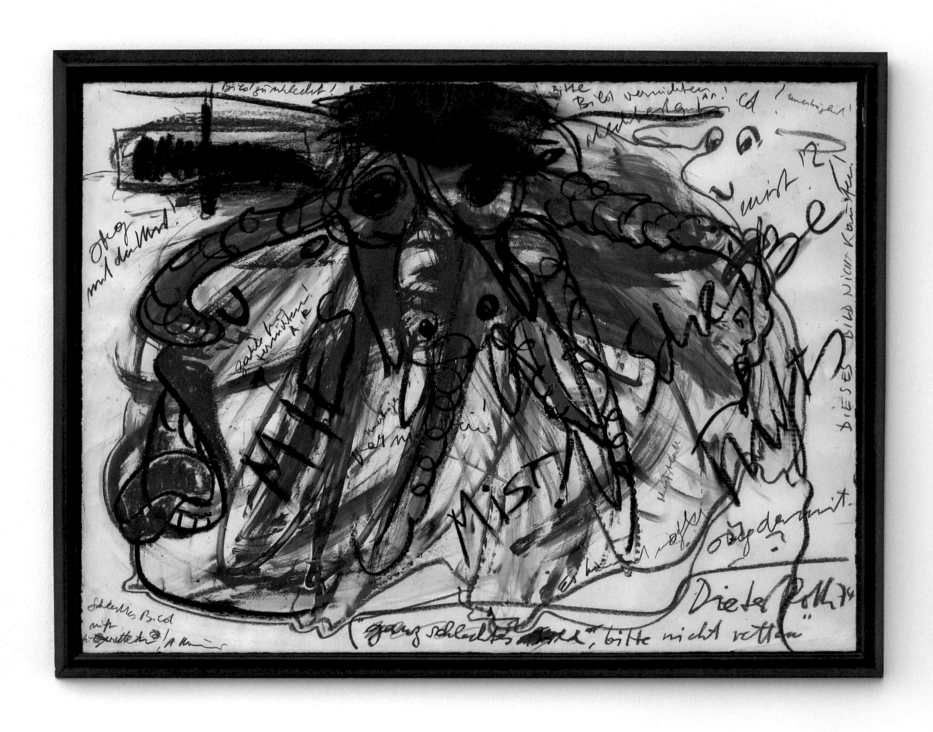

In Zusammenarbeit mit Arnulf Rainer
Schimpfbild
1974
Farbkreide, Bleistift
61 x 75,5 cm

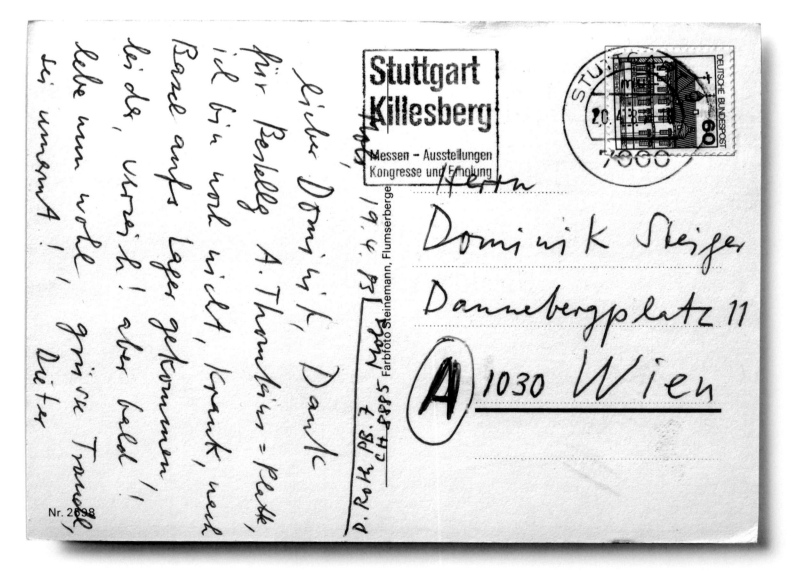

Liebe Dominik, Dank
für Berberg A.Thürlsin = Platte,
ich bin wohl nicht krank, mein
Band aufs Lager gekommen
leider, Ursach'! aber bald
lebe um wohl, grüsse Trudel,
sei umarmt!

Stuttgart
Killesberg
Messen – Ausstellungen
Kongresse und Erholung

Herrn

Dominik Steiger

Dannebergplatz 11

(A) 1030 Wien

Nr. 2698

Farbfoto Steinemann, Flumserberge

Postkarte
1983
Offset übermalt, Acryl, Filzstift,
Permanentmarker
10,5 x 13,5 cm

125

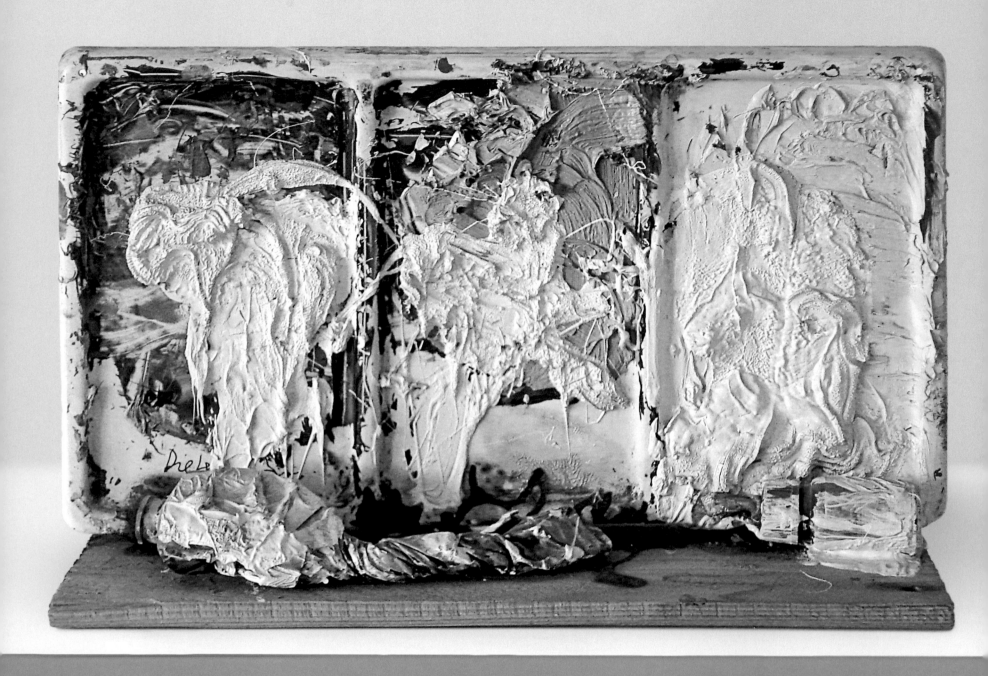

Palettenbild
1975
Dreiteilige Palette, Farbtube, Farbstift,
Medizinfläschchen, Putzschwamm, Fasern,
Acryl, Holz
31,5 x 8,5 x 22,5 cm

Als ich Dieter bei einer Gelegenheit
half, in seinem Basler Bilderlager Sachen
hin- und herzurücken, schenkte er mir,
großzügig wie immer, ein metallenes
Palettenbild mit ausgequetschter Tube
auf Holzbrett.

Dominik Steiger

Am 19. Mai 1994 schenkte mir Dieter sein
Buch *Mundunculum* mit dem wundervollen
Text auf Seite 103: »WENN UNS DER
LAUT ZUKOMMT VON KINDERN ... Wir
(wer ist das?) hören Laute von Kindern
weit herkommen. Der Laut des Kindes ist
die Rede des Kindes, die Rede des Kindes
ist Gesang. Kommt uns, den Erwachsenen,
Kinderlaut zu? Wie diesmal, manchmal.
Haben wirs verdient? Ja, denn die Kinder
sind der Erwachsenen zweite Eltern,
Kinder haben immer Gutes von den Eltern,
den Älteren, her zu bekommen verdient.
Wir, die Älteren, zweitens Kinder der Kin-
der, der, unserer, zweiten Eltern Kinder.«

Erika Streit

Marians Lieblinge
1973
Radierung
39,5 x 50,5 cm

Ohne Titel
1987/88
Tomate auf Spanplatte
27 x 37,5 x 2,5 cm

Rückseitig:
»Erika, zum Geburtstag 1996/ Dieter«

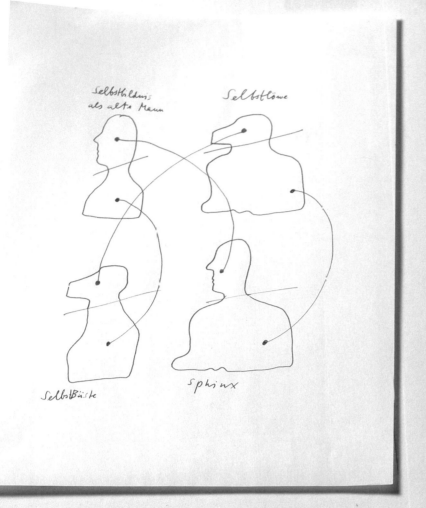

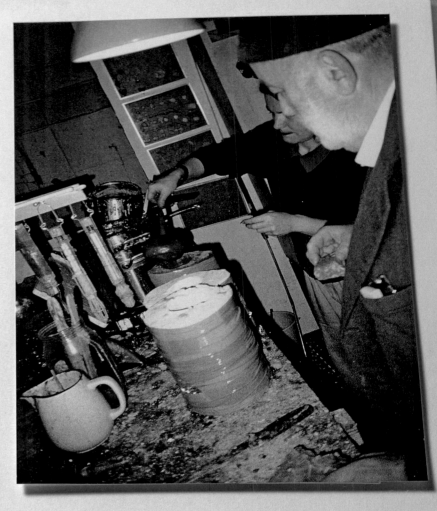

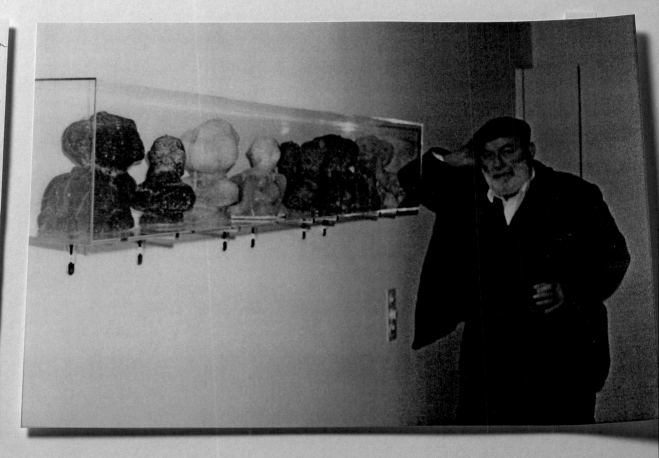

Zeichnung von Dieter Roth (29,7 x 21 cm),
Fotos sowie handschriftliche Anleitung
(von Erika Streit protokolliert) zur Herstellung der Zucker-/Schokoladenbüsten.

Dieter Roth hat mich und Beat Keusch oft
in den Raum neben dem Museum für
Gegenwartskunst in Basel eingeladen, um
gemeinsam neue Figuren zu gießen.

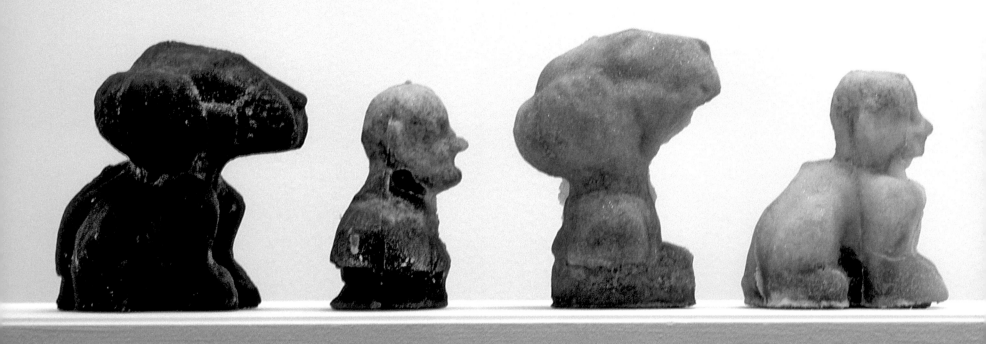

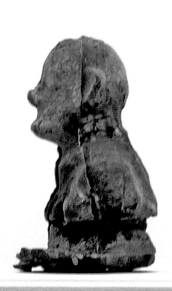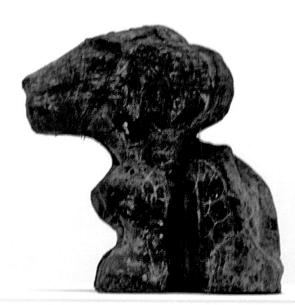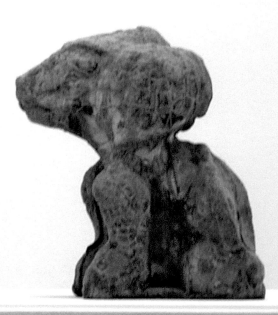

Selbstbild als alter Mann
Löwenselbst
Selbstbüste
Sphinx
1988–1996
Schokolade, Zucker
30 x 166 x 24 cm

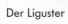

Dieter Roth und Martin Suter im Terrasse in
Zürich, undatiert, Polaroidfoto im Umschlag

Der Liguster

In den späten 1970er-Jahren traf ich
Dieter regelmäßig, aber immer zufällig im
Restaurant Kunsthalle in Basel zum Essen
und Trinken. Meistens war Margrith Nay
dabei, meine damalige Freundin und heu-
tige Frau. An einem dieser langen Abende
kamen wir auf die Idee, gemeinsam ein
Schauspiel zu schreiben.

Wir schritten sofort zur Tat, indem wir eine
Gesellschaft gründeten, ein Startkapital
einlegten in der Höhe von ungefähr der
Barschaft, die wir an jenem Abend auf
uns trugen, und Margrith zur Geschäfts-
und Protokollführerin wählten.

Uns, oder vor allem Dieter Roth, schwebte
ein gänzlich ironiefreies Werk vor. Wir
nannten es *Der Liguster*, aus Gründen,
denen wir im Lauf der Arbeit auf die Spur
kommen wollten. In den Statuten, die
wir auch an diesem Abend formulierten,
verboten wir uns auch jegliche Pointe.
Das Startkapital der Gesellschaft ver-
prassten wir in kürzester Zeit. Und die
ersten paar Zeilen des Stücks veröffent-
lichte Dieter »appetitanregenderweise«,
wie er mir schrieb, in einem seiner Bücher.
Das Stück selbst kam nie über die Länge
dieser paar Zeilen hinaus. Aber es war
das Hauptthema vieler schöner, keines-
wegs ironie- und pointenfreier Abende.

Martin Suter

**Ohne Titel (Hochzeitsgeschenk an
Martin Suter und Margrith Nay Suter)**
1988
Zweiteilige Collage, Karton, Klebestreifen,
Acryl, Filzstift
40 x 40 cm

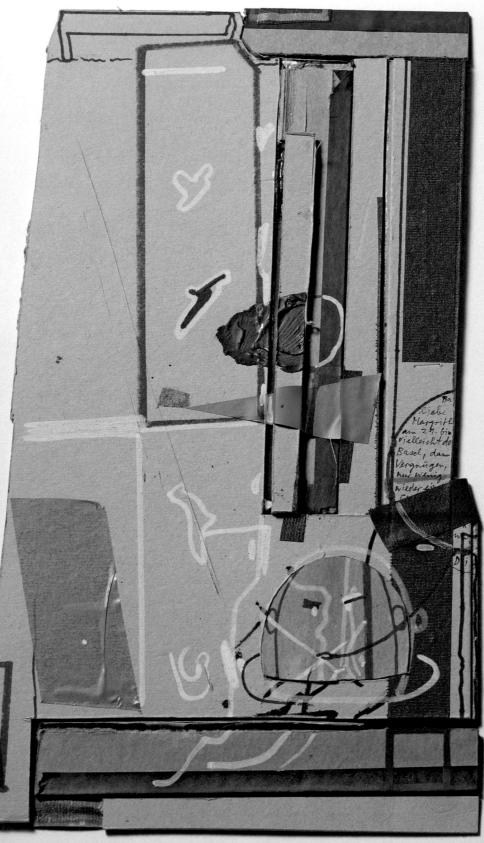

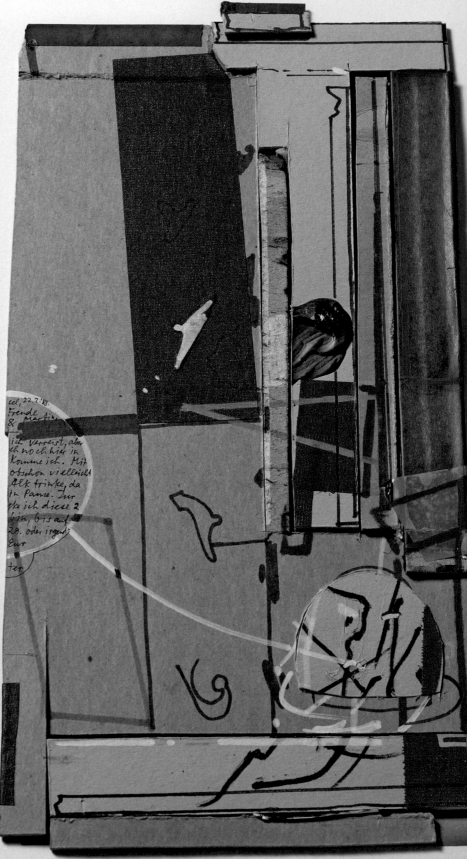

Nordland Klinik, Hamburg - Ulsburg 9.3.77

Lieber Martin, da ich hiersitzen muss und auf meine Bruchoperation
warte, seh ich unser Schauspiel mir in die Hände fallen und gehe
daran es deutlich abzuschreiben. Du bekommst hier eine genaue
Abschrift des Textes den wir in der Kronenhalle am 25. Februar
hingestottert haben, eine Kopie behalte ich bei mir. Vielleicht
vergeht Dir nicht die Lust, daran weiterzuwursteln ?
Ich mache mal weiter dran, langsam jedoch, und wenn Du auch was
tust, können wir bei Gelegenheit den gegenseitigen Stoff mischen ?
Also, lebe wohl, lass in fernern Tagen vielleicht von Dir hören ?
Anfang April will ich durch Basel huschen.
Bis dahin, lebe wohl !
 Dein
 D.R.

2.24
D.R. Hamburg, 17.2.'81

Lieber Martin,
schicke (lasse schicken) Dir ein Buch
worin wir erlaubt habe, die ersten
Scenen unseres Schauspiels schon mal
appetitanregenderweise abdrucken
(abdrucken z. lass.), o.k.? (hoffe!)
auf baldeinmal !
 Dein

⊛ siehe
Inhaltsverzeichnis
auch !

 Abend

 (Ein Schauspiel)
 in 5 Akten

Personen : Franz Gruber, ein Mittvierziger, erfolgreicher
 Geschäftsmann
 Grace Gruber O'Hara (Grubers Frau, um ein weniges
 älter als F.RG.
 Barbara, deren Tochter, eine Achtzehnjährige
 Francis, deren Sohn, ein Nachzügler von 7 Jahren
 Jean-Claude Laffont, Buchhalter
 Claudia Gruber, Schwester Fr. Grubers

Das Stück spielt im Vorort einer Stadt des Ruhrgebietes, um
die Mitte des 2o. Jahrhunderts.

 1. Aufzug
1, Scene Dezembernachmittags, ein spärlich beleuchtetes,
 elegant eingerichtetes Interieur, im Stile der
 frühen 5oer Jahre mit zeitgenössischen Gemälden
 und Kunstgegenständen. Wenn das Licht der sinkenden
 Wintersonne nicht wäre.

15.4.78
Der Liguster.
(Am Tisch.)

Stuttg. 22.3.78

 (Die Abendsonne scheint zum Fenster herein)
 - Hast du dem Gärtner gesagt, er soll den Liguster stutzen ?
 - Ja, ja, der Liguster ! - als ich ein Kind war, haben wir ihn
 niemals beschneiden lassen müssen
Er - Ich möchte mit dir reden,
Sie - Das trifft sich gut.
Er - Ach so,
Sie - Ja !
 (Butler Walter erscheint)
Butler Walter - Es ist aufgetan.
Sie - Und wenn man einmal so weit gekommen ist
Er - Danke, Walter!
 (Agnes tritt auf)
Agnes - Oh,
Sie oder Er - Ja ?
Agnes - O
Walter - Bitte, die Herrschaften sind schon unterrichtet., Agnes !
Papagei - Agnes, Agnes,....
Sie - Agnes, Agnes,
Er - Mein, Mensch sein,
Sie - oder nicht sein, ▨▨▨▨▨
Er - Mein nein, Mathilde, mir steht der Sinn nicht nach
Sie - ▨▨▨▨▨▨▨▨▨▨Lebenslust ?
Er - Frivolitäten
 ▨▨▨▨ (Sie und Er ab)

Li. Martin,

weiterhin steht auf der Serviette : Walter Pichler S.Fr. 1oo.-
 15.3.78

Den Anfang habe ich Dir, glaube ich, schon mal abgeschrieben und (von
Island) geschickt, willst Du den bitte kopieren und Röbi Stalder geben
damit er sieht was bis jetzt auf dem Blatt steht ?
- Oh,
 (Es wird noch viel getan werden müssen)
 Dein D.R.

p.S. bitte Kopie diesen Bogen auch für R.St. - ich habe
in meiner Erzeug-Stumpfheit nur 1 Karbon gemacht.
 D.

In Zusammenarbeit mit Martin Suter
Schauspiel Der Liguster
1977–1981
Manuskripte und Bildbriefe, Kugelschreiber
auf Papier, Polaroidfoto
Je 29,7 x 21 cm

133

135

Als der Postbote das Päckchen abgab, verteidigte er sich schon, bevor ich wusste, warum: Er sei es nicht gewesen, es habe schon so nach zerbrochenem Glas geklappert, als er es erhalten habe. Er konnte nicht wissen, dass der, der das Porto bezahlt hatte, zur Umsetzung poetischer Ideen die ungewöhnlichsten Wege zu beschreiten bereit war, auch den Postweg. Ich war sicher, dass Dieter Roth seine eigene Sparte der Mail Art hatte, als er später am Tag anrief und sich erkundigte: »Ist es schon da? Ist es auch schön kaputt?«

Jan Voss

Kaputtes Bild in Verpackung
Undatiert
Alurahmen, Glassplitter, Papier, Acrylfarbe, Plastikclips
In Kartonmappe
Bild 29,7 x 21 cm
Mappe 23 x 32 x 5 cm

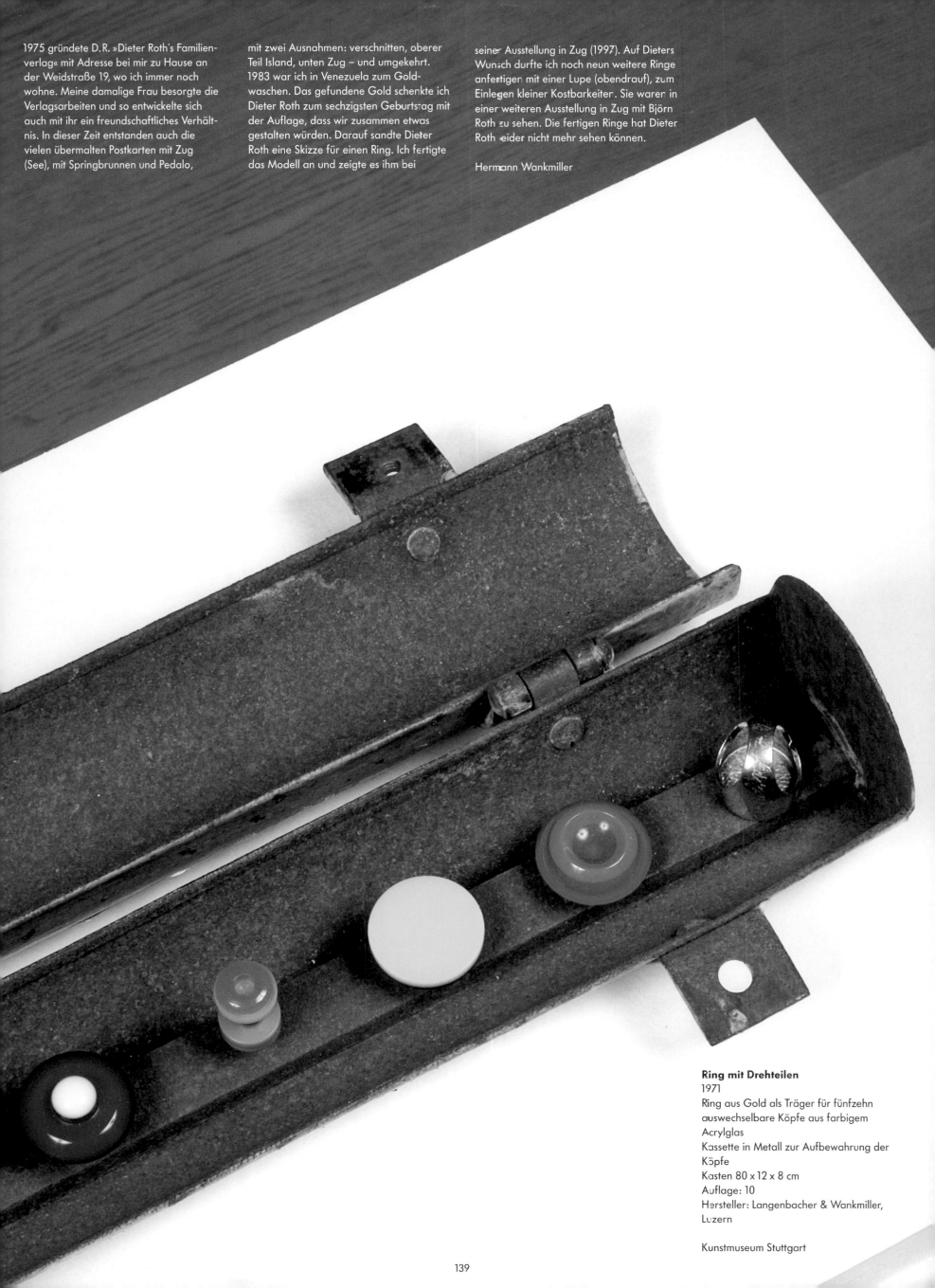

1975 gründete D.R. »Dieter Roth's Familienverlag« mit Adresse bei mir zu Hause an der Weidstraße 19, wo ich immer noch wohne. Meine damalige Frau besorgte die Verlagsarbeiten und so entwickelte sich auch mit ihr ein freundschaftliches Verhältnis. In dieser Zeit entstanden auch die vielen übermalten Postkarten mit Zug (See), mit Springbrunnen und Pedalo,

mit zwei Ausnahmen: verschnitten, oberer Teil Island, unten Zug – und umgekehrt. 1983 war ich in Venezuela zum Goldwaschen. Das gefundene Gold schenkte ich Dieter Roth zum sechzigsten Geburtstag mit der Auflage, dass wir zusammen etwas gestalten würden. Darauf sandte Dieter Roth eine Skizze für einen Ring. Ich fertigte das Modell an und zeigte es ihm bei

seiner Ausstellung in Zug (1997). Auf Dieters Wunsch durfte ich noch neun weitere Ringe anfertigen mit einer Lupe (obendrauf), zum Einlegen kleiner Kostbarkeiten. Sie waren in einer weiteren Ausstellung in Zug mit Björn Roth zu sehen. Die fertigen Ringe hat Dieter Roth leider nicht mehr sehen können.

Hermann Wankmiller

Ring mit Drehteilen
1971
Ring aus Gold als Träger für fünfzehn auswechselbare Köpfe aus farbigem Acrylglas
Kassette in Metall zur Aufbewahrung der Köpfe
Kasten 80 x 12 x 8 cm
Auflage: 10
Hersteller: Langenbacher & Wankmiller, Luzern

Kunstmuseum Stuttgart

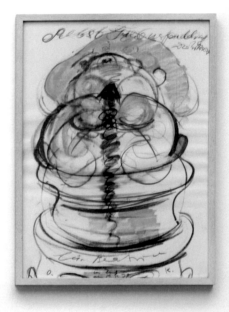

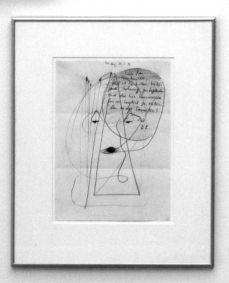

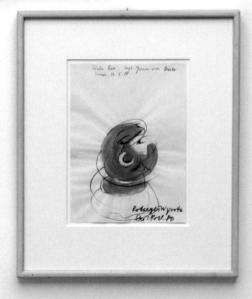

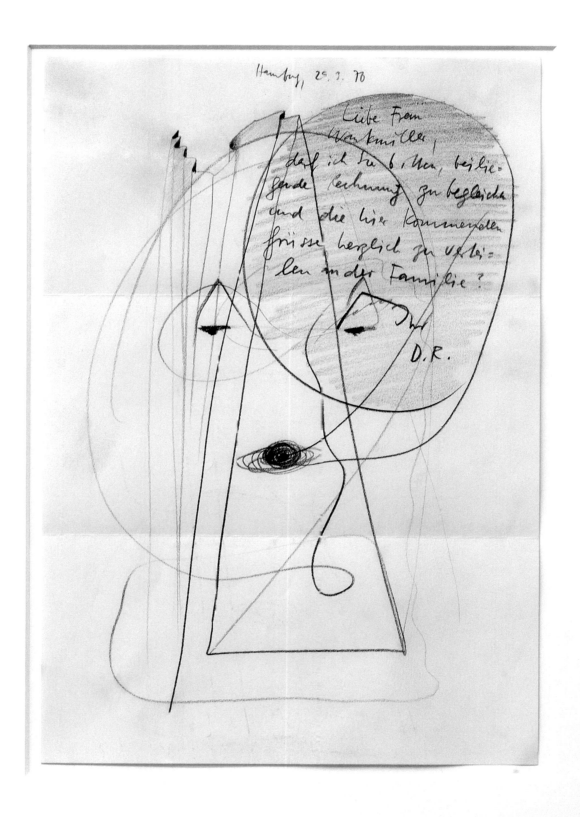

Zeichnung, »Liebe Frau Wankmiller«
1978
Bleistift auf Papier
29,7 x 21 cm

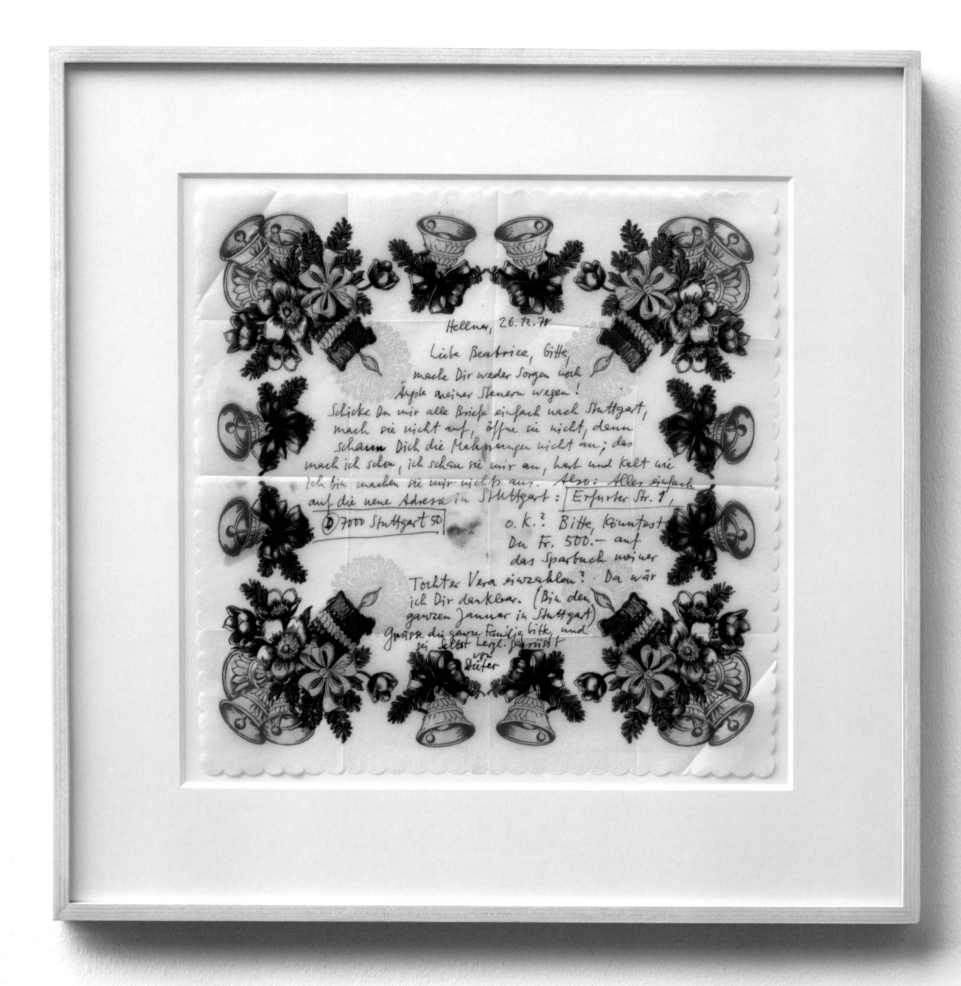

Brief, »Liebe Beatrice«
1978
Filzstift auf bedruckter Weihnachtsserviette
34 x 34 cm

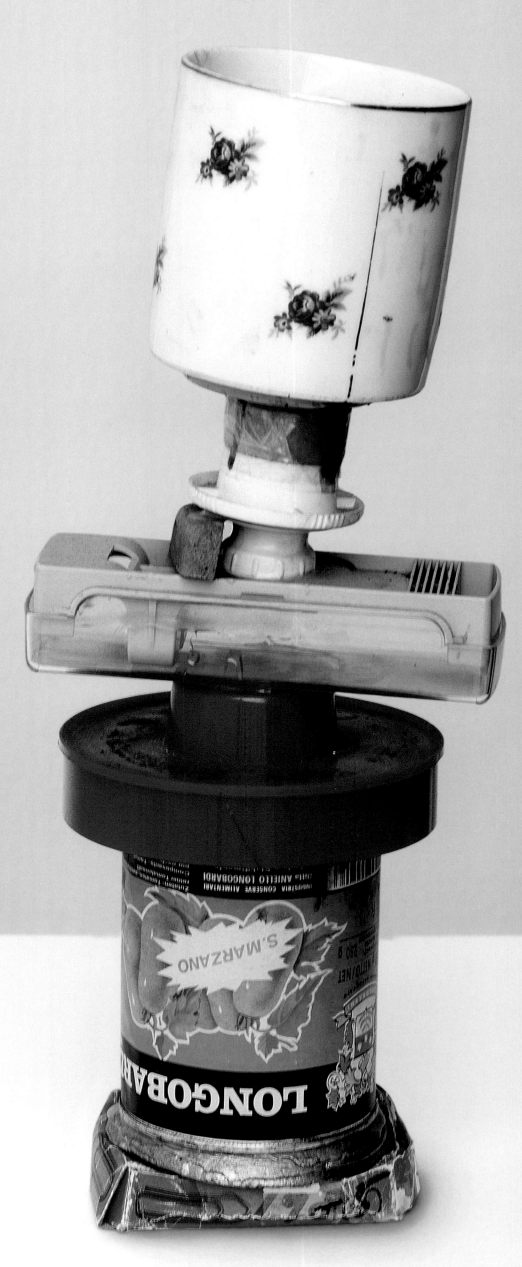

Aschenbecher/Briefbeschwerer
Undatiert
Objekt aus aufeinandergeklebten
Utensilien, Büroklammerschachtel,
Tomatendose, Plastikform, Rasierapparat-
halterung, diversen Zwischenstücken
aus Holz und Plastik, darauf Teetasse mit
abgebrochenem Henkel
33 x 6,5 x 10 cm

Dieter kam oft mit kleinen Geschenken.
Mal war es eine Litho, mal ein neues
Künstlerbuch oder eine gewidmete Mappe
mit Zeichnungen darauf.
Beim Aschenbecher und Briefbeschwerer
meinte er, das sei doch praktisch, beides
auf einmal!

Franz Wassmer

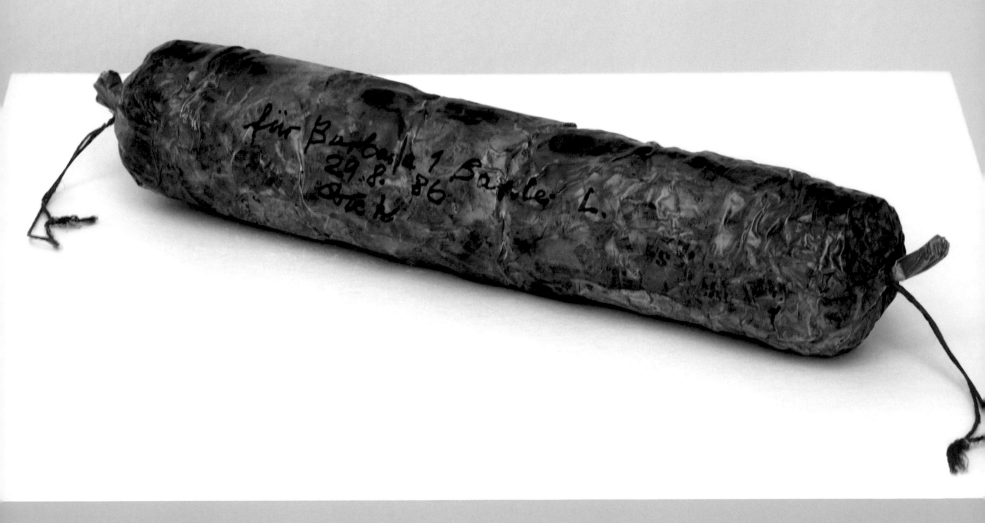

Literaturwurst
1961
Zeitungsseiten aus dem Daily Mirror,
Gewürze und andere Wurstzutaten
in Wursthaut
30 x 7 cm

Das ist die Urwurst

Dieter Roth erzählte mir, dass die *Literatur-
wurst* Nummer 1 eine der wenigen Würste
ist, die er selbst gestopft hat. Die Wurst-
haut ist gefüllt mit Schnipseln der engli-
schen Tageszeitung Daily Mirror (1961),
vermischt mit Wasser, Fett, Gelatine und
Gewürzen.
Am 28./29. August 1986 schenkte mir
Dieter Roth die Urwurst. Ich führte damals
Tagebuch: An diesen beiden Tagen sind
wir in Basel und bereiten zusammen die
838 Seiten der *Zeitschrift für Alles* Num-
mer 9 für den Druck vor. Während ich
stundenlang die Seitenzahlen auf Filme
schreibe und spät am Abend noch
anfange, das Inhaltsverzeichnis zu tippen,
sitzt Dieter am anderen Tisch im selben
Zimmer und beginnt das dreisprachige
Vorwort. Immer wieder, »wenn das
Schreiben stockt«, steht er auf – er kocht:
zwei Forellen und Kartoffeln – er fängt
zwischendurch an, Aluminiumstangen für
ein Küchenregal zu sägen. Auf meine
Frage, wie er das schaffe, den Text zu
schreiben und all diese Dinge nebenbei
zu tun, sagt er mir: »Bloß sich nicht so
konzentrieren ...«

Als ich nachts endlich aufhöre zu arbeiten,
gibt er mir die *Literaturwurst* – den
Prototyp aller seiner Literaturwürste!
Ich winde mich und frage, wofür ich denn
das Geschenk bekomme. Er sagt: »Für
gutes Benehmen«.
Am anderen Tag liegt die Wurst auf
meinem Schreibtisch – beschriftet »für
Barbara 1 Basler L. 29.8.86 Dieter« –
ein Basler Leckerli.

Barbara Wien

Tischlein deck Dich
1966
Kupferdruckplatte
15 x 12 cm

(Druck siehe Seite 78)

In den 1960er-Jahren waren Dieter Roth
und ich an der Rhode Island School of
Design (RISD) in den USA lehrtätig. Da wir
beide die einzigen Schweizer an dieser
großen Kunstschule waren, entwickelte
sich schnell eine enge und lange Freund-
schaft; Dieter kam zwei Mal in der
Woche in den Dadi-Wirz-Kupferdruck-
kurs (Intaglio Printmaking Department),
arbeitete fleißig mit verschiedenen
Metallplatten und Salpetersäure an seinen
Radierungen.
Die Studenten waren total begeistert,
dass sie mit Dieter die Räumlichkeiten,
Druckpressen und so fort teilen durften,
besonders da er ja in der RISD als
Gastdozent berühmt war.
Als »Dankeschön« für die »Gastfreund-
schaft« im Radieratelier schenkte er mir
das hier ausgestellte *Tischlein deck Dich*,
die speziell für mich angefertigte Kupfer-
stichplatte. Als er einmal viele Jahre später
bei mir zu Besuch war, kolorierte er mit
Aquarellfarben zwölf Drucke dieser Platte,
also zwölf weitere Geschenke.

Dadi Wirz

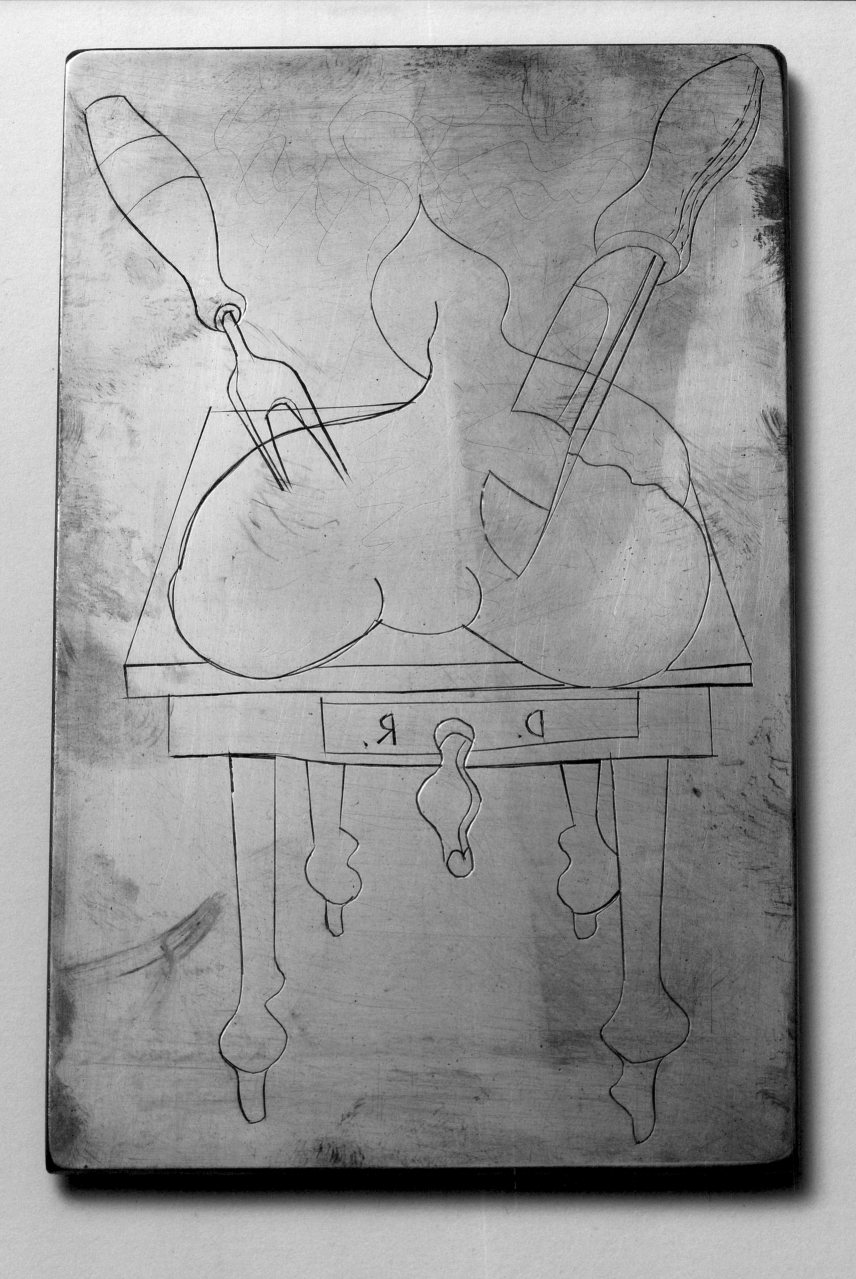

18

During the preparations for the 1979 exhibition the photographic department took a number of pictures. Dieter Roth, accompanied by the inevitable crate of beer, moved into the "refuge under the roof," as he called it, for about a week, to "tank up on peace and quiet" (and liquid refreshment).
He was a kind, initially almost shy visitor who only in the course of time revealed himself to be a very stimulating, spirited opposite number. It was at this time that he overpainted the photographs that we had taken and dedicated as a parting gift to me and my then colleague Mr. Vogelmann.

Franziska Adriani

22

When visiting Dieter Roth in Basel towards the end of the 1980s I saw how he set about publishing the poems and flower pictures of his mother. He showed me perhaps thirty of her little pictures. What surprised me more than the simple and yet intricate pencil and watercolor pictures were the aluminum frames, which were rather wide for their size. At the time, our artists' bookshop in Amsterdam, Boekie Woekie, was entering a crucial phase in its development, and having run it for a good three years as artists playing booksellers we had to decide whether we wanted to continue indefinitely. Dieter would have noticed my uncertainty in this regard. He hitched his wagon to us and we exhibited his mother's flower pictures. In addition, she painted small round or oval chipboard boxes—Dieter left about ten of these with us when he delivered the pictures.
Around that time Boekie Woekie also put on a show of Sarah Pucci's showpieces. I don't think that Dieter intended to influence our decision to open a much bigger, but still small, shop in another location. But as long as he lived he tirelessly continued to pass us balls. And in return he got apple pie. I think he liked to drop by; our style of improvised civilization was not unlike his. Rather a place where one could get one's breath back than be worn out. Most of the time we will have seemed like a kindergarten to him. And then he had to get used to a few things, of course. But beyond that he saw a similarity between the history of his *Review for Everything* and our shop growing fuller and fuller. Reality tests were his specialty, and one of these was that in his self-portrait he saw himself as Hercules shouldering the whole shebang, and simultaneously as a despairing softy.
Our relationship with Boekie Woekie and Dieter's with Iceland guaranteed the chemistry of the relationship. He accepted our way of expressing our admiration for him without any sign of disapproval. And his display of interest in our work gave us a reassuring feeling—when somebody of his competence sees something useful in what we do, the path we are on cannot be completely wrong.
During his intermezzo at the Düsseldorf Academy he was my professor of graphic design; there he broke the rules (i.e., tested

reality) by setting up a small Rotaprint offset printing machine in the classroom. When visiting Boekie Woekie more than twenty years later he found a printing machine of the same brand in the shop which we used to produce a good part of the merchandise for our business. These two prints are evidence that he used our printing press. The landscape-format "fingertip groves" that Boekie Woekie printed was probably the smallest printing commission that Dieter Roth ever gave. We printed the little trunks for the tree-canopies, which he dabbed on with his fingertips that he had dipped in offset ink. At the time we joked about his having everything at his fingertips. The sets of four groves per A4 sheet were cut into postcards and sold separately for one guilder sixty each. I don't think many of our customers could place Dieter's name. He did the second print—also on A4 but in portrait format—as an invitation to the unveiling of his *Essay 13* folder at Boekie Woekie, using the paper plate method that we rediscovered and use a lot.

Boekie Woekie, Jan Voss

24

On the back:

Bali, 20.10.76

Dear Reimi, this is a quick note here the man from Akureyri can sell his car (the Tempo Matador) and has asked me [for] certain spares (very small, he says on the phone). He has sent a letter to me in Hamburg. In it the part that mentions the spares he needs is written in English. Will you please look at it and see whether one can get these spares for him? And, as a present, send them to me in Island? → Tempo Matador, approx. 1964 model. Because of the graphic print Hansjörg has not yet been able to speak to Cornwall. Has he rung you? He says the Tate Gallery probably wants the huge decaying, molding picture. How's business? Have you got rid of Auntie Model. Anything new? Is there a little ornamental plant behind the window?
hei ha Yours, D. R.

On the back:

Mosfellssveit, 3.2.76

Dear Reimi, today the news is that the second installment of the two two-thousands has arrived (in Mosfellssveit bank account), and I am happy and feel safe feelings/again reviving the confidence of heart and defiance of mind! Now I expect another 4 thou. to be sent +1 thou. (as discussed on the tel.), then all will be fine (on the 6th statementdaydespatch – a Friday, a little bone-marrow sucking, sucking the marrow out of the sending power over into Monday! – danger, impatience, warning shots, alarms ringing, fog bombs, bone-cracking, gut blasts !!). Late February or early March I should like to come to Hamburg again to work, will that work? – At least a week? May I list some points here that are flickering in my head (?):
(1) May Manfredo finish the frames behind the started bouquets of flowers (2) May Ziegler and Schröter, both, be severely

dealt with for several reasons and called to account most bloodily (brandish the Angola blood sausage)! (3) May a little wall of files perhaps strike roots under the wall and the picked-up four magnificent pictures there may very possibly take root in the main work, even if not possible, however, apparent?
(4) May your good star protect you, and dazzle in particular the ugliest mugs around you, those disgraceful people or those colonial liberation beasts.
Yours, D. R.

31

In 1996 Dieter Roth invited me to rummage around in his Basel archive for my dissertation for a lengthy period. When I asked for my hotel bill, it turned out that Dieter Roth had already paid it. I thought that that was too generous and wanted to reimburse him, which he naturally refused. So I thought about it and explained to him that in that case I wanted to use the money to buy a work from him. The proposal amused him, but he accepted it. In this way I obtained (for an amount that looks like peanuts nowadays) two wonderful little assemblages that he had once created in his Vienna studio and had chosen for me. Even at the time their market value must have been a multiple of what I paid. So although they had in fact been paid for, they were for all intents and purposes souvenirs...

Dirk Dobke

32

He sent the *Bouquets of Flowers* to my wife and me as a Christmas or New Year's greeting in 1997–98. Although we had been married since the summer of 1997 and had the same surname, for a long time the message on the answering machine announced "...answering machine of Susanne Korn and Dirk Dobke." Dieter Roth, who often left messages, was unsure of my wife's maiden name when writing his dedication, therefore his explanation in the picture that the bouquet was dedicated to Susanne Korb or Korn, as unfortunately he could not understand the message on the answering machine properly.

Dirk Dobke

33

According to Roth, the gravestones and clouds represent his three children. The work was created at a time when he was estranged from his family in Iceland, which he had left to go to America. He had divorced in 1964, but still felt responsible for the children.

Dirk Dobke

36

The work is part of a wordless correspondence between Dieter Roth and the student Lisa Redling in summer/autumn in Providence in 1965. The pyramid of stamps was originally a task, a course topic that Roth set for his students at the Rhode Island School of Design in Providence, Rhode Island.

Dirk Dobke

37

The perfect semicircle of the hat repeats the motif of the bare round skull in his self-portrait drawings.
According to Lisa Redling, here the hat stands for something phallic.

Dirk Dobke

38

According to Lisa Redling, to whom he sent the picture, the *Black Selfportrait* of 1965 shows him as he often seemed to her at that time: "depressed and feeling most helpless and like nothing."

Dirk Dobke

39

Christmas card to Lisa Redling in 1965 with the handwritten note in English from Dieter Roth on the back: "This is the church egg, as it is laid into history! It has been burning for quite a while now."

Dirk Dobke

40

However, I got to know Dieter Roth better only many years later—through our common friend Jan Voss, if I remember correctly. Even then, it took quite a bit of inordinate beer drinking in sometimes horribly smoky joints before something like friendship developed between us. But the evenings and nights that we drank away were not only entertaining; the get-togethers were often also strenuous, with potential for conflict. And exciting trains of thought that could end anywhere, except in boredom.
The four "souvenirs" in the form of children's drawings that I am loaning to the exhibition have been in my possession for about twenty-five years. They belonged to the partner of a friend from Dieter's youth and were among a number of early graphic prints by Dieter that she offered to sell me. I think that at least one of these drawings gives some idea of the genius that was already present in the young Roth of the 1940s.

Aldo Frei

42

I owe the aluminum suitcase with the glass shards to Dieter's bad conscience. I had just bought a large installation from him and had, after swallowing long and quietly, accepted his price without a murmur. His client's bravery must have got him thinking, a process that a short time later made me the owner of this wonderful heap of shards.

Aldo Frei

43

I first made D.R.'s acquaintance in the mid-1960s. In 1986–87 D.R. carried out an action similar to the earlier *Sea of Tears* action, i.e., the placing of (puzzling) advertisements in various Swiss daily newspapers. Whereas the *Sea of Tears* involved texts or fragments of poems, the follow-up action consisted exclusively of details cut out of Polaroid shots. The small ads were placed in free papers in German-speaking Switzerland over a lengthy period of time.
I organized the action in conjunction with the advertising-placement agency Publicitas.
The example (sheet on the right) shows how D.R. proceeded with the action: he supplied the photos with the detail marked up, and each detail became an ad. The covering letter (sheet on the left) was not only instructions to me, but was also immediately used as an advertisement (see red markings). The newspaper pages were collected and bound into books. At some point D.R. called off the action because he found it involved too much time and effort. The souvenir is a thank-you to me for my assistance.

Peter Graf

44

D.R. Erfurterstr. 1 D, 7000, Stuttgart 50

Stg. 19.3.79

Dear Kristján, at last I have found a drawing that I do not find too boring; it is hard to do good (or just not bad), you know that. Forgive me for taking so long!
I sent this to Holland because I thought you were not in Iceland—but hopefully people will send this after you (or to you) if it is not like I thought.
My regards home and goodbye!!

Your friend Dieter Roth

(Address label)

This is my address in Stutt. But I will certainly be in Iceland in the summer, I think.

45

At the beginning of the period of frenzied activity on the *Collaborations* in Cadaqués Rita Donagh presented Roth with a treasured linen teacloth bearing a picture of Piccadilly Circus saying that she thought he might find it useful. Hamilton knew that Dieter disliked prompting and indeed Roth, to Rita's concealed dismay, used the cloth as a rag to wipe his brushes throughout the working period. When Hamilton returned to Cadaqués months later he found the teacloth pinned surreptitiously to the studio wall as though inviting Hamilton to continue working on it. Over the next two weeks Hamilton returned to his studio regularly to add some considered brush strokes to it. The following year Roth made further additions, most particularly the head of a red monster above the Coca Cola advert to the left of the picture and the white head in profile wearing a red hat, which can be seen in the lower right half. The original was given the name *Fast Colors*. This was followed by a "certificate," *Palette*, comprising six Polaroids, three from Roth showing his hand being used as a palette, and three from Hamilton showing his palette/worktable.

(From: *Dieter Roth/Richard Hamilton. Collaborations. Relations – Confrontations* (London and Porto, 2003), p. 86.)

47

Original designs made by Dieter Roth and Gunnar Helgason, his Icelandic carpenter. They show the attention Dieter Roth gave to every detail of the items made, repaired, or altered for him. The accompanying book with reproductions of these designs, bills, and photographs was published by the Dieter Roth Academy in an edition of thirty by the Dieter Roth Press, Basel und Mosfellsbær.

(Comment by Björn Roth)

48

I can say that Dieter Roth was one of those guests in our restaurant who, when he came through the door, made everyone perk up with pleasure. Despite his impressive appearance he seemed almost shy, standing there with the cap that he almost always wore in his hands. His favorite place was in the front part, near the buffet. Once he made fun of the small pictures on one of the walls, but when he learnt that they were all gifts from their respective artists, he asked whether he could also give us one. And then one day there he was in the restaurant in the process of putting up the five wonderful rabbit pictures on the wall. He chose the place for them himself, immediately above the present from his friend Jean Tinguely.

Marianne Huber

49

This assemblage of Dieter's letter and the cutlery which accompanied it was made by Dorothy. The light wooden frame and the dark wooden surface, as well as the placement of the cutlery, were intended to recreate the kitchen table shown in Dieter's Polaroids.
Soon after Dieter and Dorothy first met, she offered him the knife she had brought from New York to assist in the cocktail hour aboard the freight ship in which she and her husband and Emmett Williams had travelled to Iceland. Dieter accepted it. Less than a week later, after she had left her husband for Dieter, she had a dream in which she was holding up a knife and Dieter was standing triumphant above the body of her husband. And when, almost seven years later, Dorothy told Dieter, on one of his visits to Düsseldorf, that she was moving to France, he left his pocket knife when he went away. This assemblage shows, among other things, a knife, from a set of cutlery that Dorothy gave Dieter twenty-five years earlier, whose handle Dieter had replaced. And a year or so after Dieter's death his daughter Vera, who knew nothing about this leitmotif, sent Dorothy the last remaining knife from this set, which Dieter had also repaired, as a "little present, in the memory of my father and with love from me."

Dorothy Iannone

(From: *Dieter and Dorothy. Their Correspondence in Words and Works 1967–1998* (Zurich, 2001), p. 227.)

50

As an employee in the GGK advertising agency in Basel, I once sat opposite Dieter Roth during lunch in the Merkurstube. After that, we regularly met over a period of about twenty years, the last time at lunch in Chez Donati on the day of his death, June 5, 1998.
Before we visited Iceland, Dieter Roth wrote a letter with symmetrical text and directions in which he asked us to bring the camera from his studio with us.

Beat Keusch

52

Dieter Roth wanted to reproduce older works such as the *Meat Window* of 1963 and the *Stele* of 1954. He asked me whether I knew anybody who could make two frames on the basis of his sketch, one for him and one for me.

Beat Keusch

55

Bernd Koberling asked Dieter Roth to write a short text for the catalogue to the *Inseln* exhibition (21 x 21 cm, Berlin, 1982, Reinhard Onnasch Ausstellungen). The result was these four text pictures, which Dieter Roth drew in pencil on greaseproof paper.
In keeping with his instructions, they were printed in blue in the catalogue.

Bernd Koberling

56

From 1972 onwards Dieter Roth printed various editions of silk-screen works in Frank Kicherer's printing works. As I, too, now and again used screen printing for my graphic work, I met Dieter there and, keeping a discreet distance, was able to look over his shoulder as he worked. For someone who worked with visual design, that was a profoundly impressive experience—although I saw many exceptional and extraordinary artists and people in Frank Kicherer's printing works. It was the unimagined and unconventional way in which he dealt with everything that preoccupied him (in his art). By intervening during a print run, a screen printing of one hundred copies often became of run of one hundred individual prints. The initial shyness between us gradually gave way to trust and friendship. Our meetings and Dieter's visits became more frequent and led to all sorts of conversations, briefings, wine-tastings, poetry readings, Calvados tastings, projects—and sometimes a wonderful work of art was produced out of bits and pieces lying or standing around.
That seemed to happen accidentally.
For a number of years, Dieter used my address as the address of his publishing house. Every so often some parcel or other arrived. Once it was the delivery of seventeen-centimeter records that he was going to release. After we had put the numbered edition into paper covers there were some left over in a cardboard box. Among the things on the work table was a tube of glue, and the *Record Tower* already existed in Dieter's head. We only needed to glue it together.

Uwe Lohrer

60

Once when Bernhard was dissatisfied with a sculpture he said to Dieter: "Make something out of it!" Whereupon Dieter and Björn painted the figure in Mötschwil.

Ursula Luginbühl

127

On May 19, 1994 Dieter gave me his book *Mundunculum* with the wonderful text on page 103: "WHEN THE SOUND OF CHILDREN REACHES US … Sounds of children reach us (who is that?) from afar. The sound of a child is the speech of a child, the speech of the child is song. Does the child's sound reach us, the adults? Like this time, sometimes. Do we deserve it? Yes, as the children are the adults' second parents, children have always deserved to receive good things from the parents, the older people. We, the older ones, secondly children of the children, of, our, second parents' children."

Erika Streit

129

Dieter Roth often invited me and Beat Keusch to join him in the room next to the Museum für Gegenwartskunst in Basel to cast new figures together.

Erika Streit

132

The Privet

In the late 1970s I met Dieter regularly, but always unplanned, in the Restaurant Kunsthalle in Basel, where we ate and drank together. Margrith Nay, then my girlfriend and now my wife, was usually there too. On one of these long evenings we hit on the idea of writing a play together.
We set to it immediately by founding a company and depositing start-up capital of about the amount of cash we had in our pockets that evening and elected Margrith as chairwoman and keeper of the minutes. We, or better: Dieter Roth, imagined a work utterly free of irony. We called it *The Privet* for reasons that we wanted to establish in the course of the work. In the articles of association that we drew up that evening we also banned all jokes.
We blew the company's start-up capital in no time. Dieter published the first few lines of the piece "as an appetizer," as he wrote to me, in one of his books. The length of the piece itself never went beyond these lines. But it was the main topic of many delightful evenings that were by no means free of irony and jokes.

Martin Suter

134

When I met Dieter Roth in the Lohrer studio, I used a cardboard box as something to write and draw on. Dieter was very pleased by this conglomerate of sketches, notes, and colors. He reworked one of these cardboard boxes as *Raketen-leben* (Rocket Life). I was really pleased when he gave me his piece.
And: I shall never forget his interpretation of the famous Mörike poem *Er ist's* (It's Him).
Dieter—Thank You!

Susanne Thies

136

The Flower Bouquets

Are we supposed to say: I shall die sometime very soon, so good-bye—and then meet again sometime very soon?
So final and yet so vague? Better not. How do we get language to the point of already floating between life and death? Why floating? Walking and standing and talking and acting between life and death. Is there anything better than bouquets of flowers to see how we float and blossom between life and death?
But we still want to say farewell? We have to! And thank or forgive—but how? How do we manage in such a trap to find any words?
In this dark hour, after he had plunged out of life, it became as clear as daylight: the bouquets of flowers! Visible! Against the grain, simultaneously and passing by many activities, gently and urgently pushed ahead between them into the surrounding field, unnoticed set the unreadable signs so that, when he is no longer there, they decipher themselves automatically.
But then suddenly, only on the one date, the presents lit up as farewells, all around at many places the bouquets of flowers blossomed simultaneously as gestures of farewell and the intention became clear as a gesture behind the present in the long, enchanting tradition of flower painters and the weighty tradition of grave decoration, but therein vice versa!: Flowers laid upon life.
Is there anything better than bouquets of flowers to show that we floated between life and death?
Thus, these scales, too, fell from our eyes: when we accepted the gesture it was still invisibly wrapped in the gift; was already a metaphor, but as such for the unsuspecting first punctually, only afterwards visible—so well embedded, mimetically complete, and defying all vagueness, time-settingly precise. That worked so brilliantly!!
How do we get words to that place where this had to be said? It took a long time.

Andrea Tippel

138

When the postman handed over the parcel, he was already on the defensive before I knew why: it wasn't him, it already sounded like broken glass when he got it. He could not know that the person who had paid the postage was prepared to take the most unusual paths to put poetic ideas into practice, even in the post.
I was sure that Dieter Roth had his own genre of mail art when he rang the next day to ask: "Is it already there? Is it also nice and broken?"

Jan Voss

139

In 1975, D.R. founded Dieter Roth's Familienverlag with my house at Weidstrasse 19 (where I still live) as the address. My then wife saw to the publishing work and a friendship also developed between D.R. and her. The many overpainted postcards of Zug (lake) with fountains and bicycle also date from this time, with two exceptions: combined, Iceland above and Zug below—and vice versa.
In 1983 I was in Venezuela to pan for gold. The gold that I found I gave to Dieter Roth on his sixtieth birthday on the condition that we would design something together. Thereupon Dieter Roth sent a sketch for a ring. I made the model and showed it to him on the occasion of his exhibition in Zug (1997). At Dieter's request, I made another nine rings using a magnifying glass (on top) to inlay with small precious stones. They were shown in another exhibition in Zug with Björn Roth. Unfortunately, Dieter Roth never saw the finished rings.

Hermann Wankmiller

143

Dieter often arrived with small gifts. Sometimes it was a litho, sometimes a new artist's book, or a dedicated folder with drawing on it.
Regarding the ashtray and paperweight he said that the two together would be practical!

Franz Wassmer

144

This is the Urwurst

Dieter Roth told me that the *Literature Sausage* Number 1 is one of the few sausages that he filled himself. The sausage skin is filled with shreds of a 1961 issue of the *Daily Mirror* mixed with water, fat, gelatin and spices.
On August 28 or 29, 1986, Dieter Roth gave me the Urwurst as a present. At the time I kept a diary: On these two days we are in Basel, together preparing the 838 pages of *Review for Everything* Number 9 for printing. While I sit for hours writing the page numbers on films and late in the evening start to type the table of contents, Dieter sits at the other table in the same room and begins to write the trilingual foreword. Every so often, "when the writing slows down," he gets up—he cooks: two trouts and potatoes—in between he starts to saw aluminum rods for a kitchen shelf. In reply to my question how he is able to write the text and do all these other things on the side, he says to me: "Just don't concentrate so much …"
When I finally stop working that night he gives me the *Literature Sausage*—the prototype of all his Literature Sausages! I squirm and ask why I am getting precisely that present. He says: "for good behavior."
The next day the sausage is lying on my desk—nscribed "for Barbara 1 Basler L. 29.8.86 Dieter"—one Basler Leckerli.

Barbara Wien

144

In the 1960s, Dieter Roth and I were teaching at the Rhode Island School of Design (RISD) in the USA. As we were the only Swiss at this large art college, we quickly developed a close and lasting friendship; twice a week Dieter attended Dadi Wirz's copperplate engraving class (Intaglio Printmaking Department), worked diligently on his etchings using the various metal plates and nitric acid.
The students were really enthusiastic about sharing the classrooms, printing presses, etc. with Dieter, particularly as he was famous at the RISD as a guest lecturer.
As a "thank you" for the "hospitality" in the etching studio he gave me the *Wishing Table*, on exhibit here, a copperplate engraving he made especially for me. Once when visiting me many years later he used this plate to make twelve prints, which he watercolored—in other words, another twelve gifts.

Dadi Wirz

Herausgeber: Beat Keusch namens der Dieter Roth Akademie unter Mitarbeit von Björn Roth und Jan Voss

Redaktion: Beat Keusch mit Ingo Borges

Verlagskorrektorat: Vajra Spook, Julika Zimmermann

Übersetzungen: Deutsch-Englisch/ Englisch-Deutsch: bmp translations, Basel; Isländisch-Englisch: Björn Roth, Reykjavik, Seite 44; Karl Roth, Reykjavik, Seite 87–89

Gestaltung: Beat Keusch, Visuelle Kommunikation, Basel

Prepress: Gygax Prepress, Bärschwil

Fotos: Alf Dietrich, Zürich; Magnús Reynir Jónsson, Reykjavík, Seite 87–89; Renate Ganser, Wien, Seite 126; Kunstmuseum Stuttgart, Seite 139

Bildbearbeitung: Sturm, Muttenz

Verlagsherstellung: Nadine Schmidt

Druck: Grammlich, Pliezhausen

Bindung: Lachenmaier, Reutlingen

Schrift: Futura book und demi-bold

Papier: Job Parilux, matt weiß, 150 g/m²

Erschienen im
Hatje Cantz Verlag
Zeppelinstraße 32
73760 Ostfildern
Deutschland
Tel. +49 711 4405-200
Fax +49 711 4405-220
www.hatjecantz.com

Diese Publikation erscheint als Dokumentation der Ausstellung *Dieter Roth Souvenirs* in der Staatsgalerie Stuttgart und im Kunstmuseum Stuttgart vom 14. November 2009 bis 17. Januar 2010.

Alle Maßangaben beziehen sich auf das ungerahmte Werk, soweit der Rahmen nicht Werkbestandteil ist.

Umschlagabbildung: Ausschnitt aus der Rückseite von *Materialbild*, Seite 58

ISBN 978-3-7757-2818-8

Printed in Germany

Dank der Unterstützung von Franz Wassmer, einem langjährigen Freund von Dieter Roth und Mitglied der Dieter Roth Akademie, liegt dieses Buch vor Ihnen.

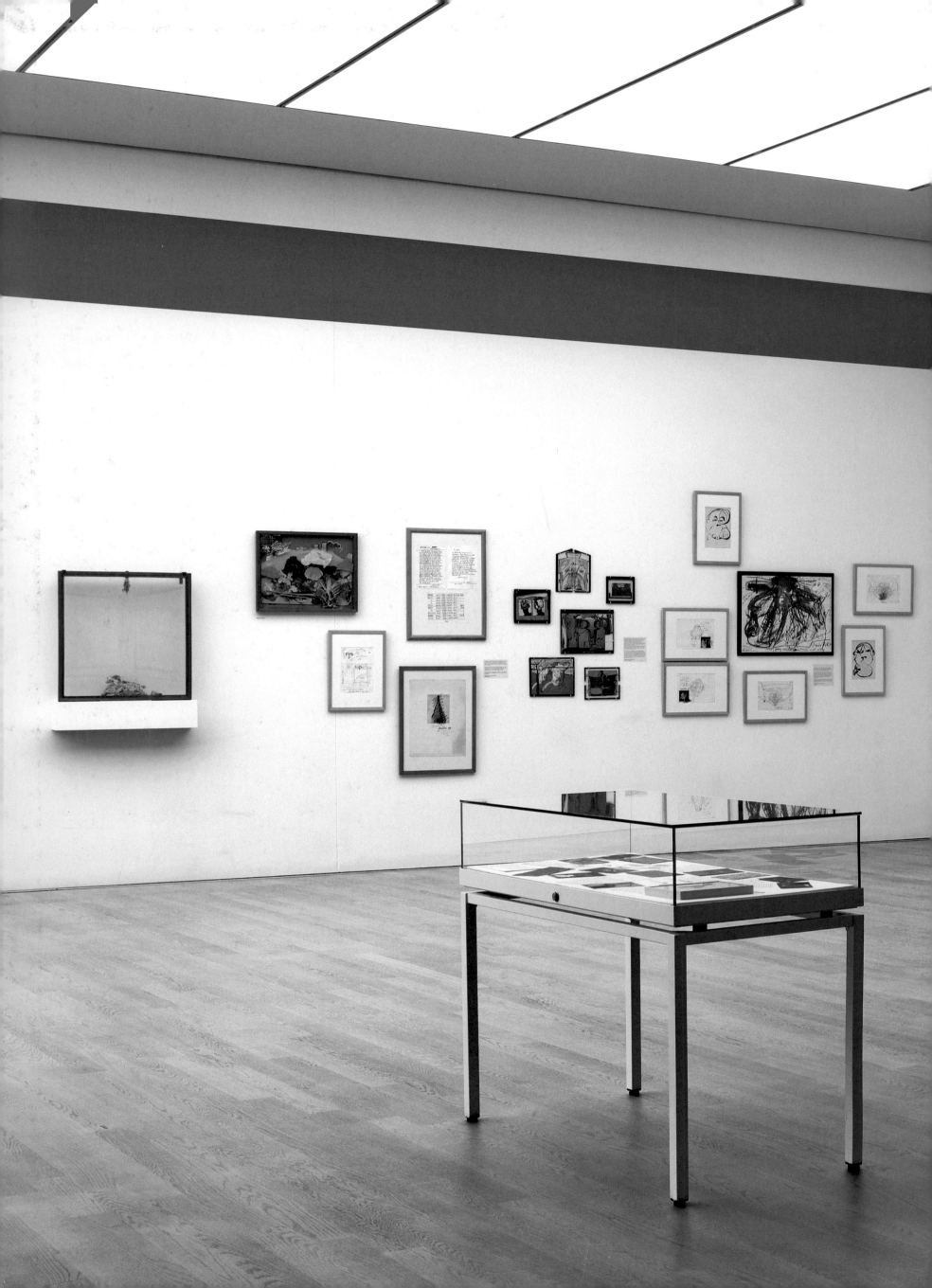